U0048794

植村直己
Uemura Naomi

陳嫻若——譯

我把青春賭給山

青春を山に賭けて

現代性中的小太陽——植村直己

推薦序

詹偉雄

雪絨花（Edelweiss）的身影讓我感傷，我心目中的登山，就是和雪絨花一樣，無須在乎別人，讓自然的冒險屬於自己。——植村直己，本書頁九八。

北美洲西北，洛磯山脈開枝散葉，緯度漸次抬高，雪峰一個接著一個，它們海拔高度雖比不上亞洲喜馬拉雅，但因其地理位置之便，成為歷來北美青年初試冰雪岩混合攀登的啟蒙場。一個多世紀來，那兒的山岳攀登社群有一句俗諺：在這裡，有很年邁的登山者，也有很大膽的登山者，但就是不會有既年邁又大膽的登山者。

在這群大膽的登山者中，日本籍的植村直己，應該算是最知名的一位。他於一九八四年二月十三日消失在德納利峰（六一九四公尺，北美最高峰）的雪原之中，年僅四十三歲。根據二十世紀後的登山紀錄，植村是攀登德納利峰的第四十四位遇難者，他和另

外二十二位山客一樣，生命被厚重的大雪掩埋，強風抹平最後幾抹遺跡，後來的搜救者始終沒發現他們的遺體。

因為他在當時太出名了，而且有著國際性的好人緣，因此第一批搜救隊來了兩位大神級的人物，他們是日本的大谷映方和美國奧勒岡州的吉姆・威克魏爾（Jim Wickwire），前者是早稻田大學一九八一K2（世界第二高峰，有「野蠻之山」稱號）西稜首登隊員，後者是一九七八美國遠征隊第一位登上K2山頂的美國人。在植村直己準備出發前往德納利峰基地營的二月初，威克魏爾還帶著他在西雅圖的REI戶外用品店採買了睡袋。

德納利國家公園的雪地小飛機在四千三百公尺處放下大谷與威克魏爾，他們往返於四千九百公尺最危險陡峭、別號「頂牆」（headwall）的硬冰區，沒有找到人，只在四三五○公尺處發現了一個植村直己挖開過夜的雪洞，裡面有一本他遺留的手札，最後一行字是植村直己失蹤前五天寫的：「我希望睡在一個溫暖的睡袋裡，不管如何，我都要出發攀登麥金利山（二○一五年後更名為在地語言之德納利山，有雄偉、高大、太陽之家的意思）。」

大谷與威克魏爾斷言：植村應該是下山途中，滑墜於這片山崖的某處，接著三天暴

風雪冰封了他的遺體，後人再也不可能找到他。又過了兩週，植村直己大學母校明治大學登山社來到這發動地毯式搜索，仍然一無所獲，但他們在山頂發現了一面日本國旗，證明植村確實在他四十三歲生日那天，成功登上頂峰，成為世界第一位冬季獨攀（winter solo）德納利峰的登山者。遺憾的是，植村數不盡的 solo 冒險紀錄，也在這一天寫下終曲。

德納利國家公園承認，發動救援行動時，他們多所躊躇，沒在第一時間就啟程，因為植村直己以「一個人脫困於任何險境」而知名，他們始終相信他應該就埋伏在某個雪洞裡，等著好天氣一來，便一躍而出，貿然啟動的救援，有可能變成一種侮辱。

在此之前，他已經完成世界五大洲最高峰的攀登，除了聖母峰之外，其餘皆是獨攀。德納利峰他已於夏季登頂過一次，這次冬攀，是在為攀登南極最高峰文森峰（四八九二公尺）做準備，南極大陸極為寒凍，而北半球德納利冬季最低溫曾經測得攝氏零下七十二度，是不二的測試場所。除了高山，他曾經乘著木筏漂流亞馬遜河漂流六千公里，從格陵蘭到阿拉斯加橫渡極圈一萬兩千公里，從日本國土最南端鹿兒島徒步步行三千公里到最北端北海道稚內，以及人類首度的單人雪橇直抵北極。他的北極冒險紀行是《國家地理雜誌》一九七八年九月號的封面故事，一張臉上布滿冰渣的封面照片，是他留

給世人難以磨滅之印象。

也因此，當他二月初只帶著四十磅的背包，裡面裝著他自備的鯨魚油、海豹油、麋鹿肉乾等食物，一本手帳，沒有帳篷（為求輕量化，過夜藏身於雪洞中），腋下吊掛著兩根三公尺長的竹竿（為了防止墜落於冰河冰隙，是植村自己發明的工具）從基地營出發之時，連他到來的小飛機駕駛都對他的凱旋歸來信心滿滿──這麼一位教世界怎麼冒險的人，是惡劣環境中的百科全書大師，怎麼可能被所冒的危險所吞噬？

翻開世界的冒險史，植村直己的地位十分隆崇。但他引人注目之處，並非他選擇的各個不毛之地──白朗峰、馬特洪峰、阿空加瓜山、吉力馬札羅山、亞馬遜河、格陵蘭、北極航線等等……有多麼絕對的驚險，而且他也並非是第一個身歷其境的人。植村的名聲來自他所採取的方式：一個人、全自助，視仰賴外部援助為一種羞愧，把賺取冒險盤纏的體力活當成一種義務。冒險過程中缺少同伴，不僅冒險任務容易功虧一簣，而且遭遇危險時，完全沒有即時的援助，幾乎等同致命。但一個人獨陷險境，脫困歸來，其內在酬償也是無比巨大，植村直己跨越北極圈的手記《極北直驅》，說的就是這般精采的故事。

有趣的是：在獨身涉險這個議題上，不管東方或西方，都有著兩極的看法。不冒

險的人，看待這種孤獨行事之人有如寇讎，因為他切斷了社會紐帶，讓親人陷入了情緒的困境、失落的泥沼；但冒險家們則有另一種對立的視野：身體在各種困難的物理環境中，才得以真正地「認識」到世界，遠遠地看望一座山，在視覺上為之傾倒，並不算認識山；而是必須手腳並用地攀爬過嶙峋的岩塊，在幾次墜落的恐懼中一瞥深淵，跋涉過山徑到體力崩潰邊緣，這才識得山體之一二。老道的登山客屢屢克服險境，總覺得身體不再受限於自然的宏規，而有一種自由似的暢快，特別是對立於山下文明世界裡的各種老套常規、綑綁束縛，山上的生活具有淋漓盡致的掙脫鮮意，一上山，便不再容易下得山來。

十九世紀中葉，愛爾蘭籍著名的阿爾卑斯山區地質學家約翰‧丁達爾（John Tyndall）稱呼這種矛盾交加的經驗為「死亡與美麗的世界」（the world of death and beauty），他在進行冰河研究時，常常在理性測量數據之時，分心於攀登的興奮與快感，而自我疑慮為何會受危險所吸引。他所不知的是一個新時代場景正緩緩升起：英國山岳界原先追求安全登山的主流，正悄悄地被另一種追求風險派所取代，阿爾卑斯山一座座未登峰快速地被英國來的冒險家攻克，每一條新路線的首攀，都是自我新生命的重新打造，冒險讓都市生活裡呆滯、反覆的機械人生，重新擁有一種日新又新的感受。一八

動，這是一種「為著他人的冒險」，冒險家在自然險境中思慮的仍是人際世界裡的功名排比，因此安全仍是他們首要在意之處，唯有安全歸來，才能成功提取冒險的紅利。但植村直己所代表的顯然不同，「植村流」是發端自十九世紀末英國現代性的「為著自己的冒險」，冒險是為了讓自己能跟大自然中最決絕的處境建立起意義的連結，冒險者咀嚼著身體所渡受之最痛苦的經驗，感受到自己超脫天地之匡限，得到了現象學所推崇的「自由之極境」。因此，他們抉擇的是前無古人的真正冒險，有了「內在自由」這種偉大浩瀚的意義報酬，冷峻的死亡便不會構成真正的威脅，即便大自然提取他們的生命之際也絕不留情。植村直己執著地選擇「獨攀」、「獨行」、「獨航」這種 solo 的方式來探險，在於他每分每秒都經驗著新事物（在一九七八年那期雜誌最動人的段落，是他幫懷孕的雪橇狗分娩，保存了四隻小生命），生命沒有一絲蹉跎，而且應對進退（譬如鋸開冰脊讓雪橇狗通過，架設冰橋度過浮冰），生命又有所長進。

從現象學的角度看，植村直己是幸運的一員，他只有一百六十二公分高，但出身於農家的童年，讓他與自然間有了「傾向性的聯繫」（intentional connection），自然裡的萬物對他都有靈性，這麼矮小的身軀背起四十公斤重的莊稼也毫不吃力，所以一旦他來到異國他鄉，憑著對環境的敏感、融入的熱忱，很快地變熟門熟路。他雖然只活了四十三

推薦序

堅毅若岩、柔情似雪、透澈如冰，為夢想而活的冒險靈魂

雪羊

二十九歲時，你擁有什麼？一份穩定的工作？第一張償還中的房貸契約？還是周遊列國、奮力實踐青春的夢想清單後，除了回憶與經驗，物質上一無所有的回到故鄉呢？

人不輕狂枉少年，然而多少人把青春押在各式豪賭上，卻僅有多少人，得以終其一生不斷實踐自己的夢想而活？植村直己，就是這樣一介傳奇，一個備受日本人敬愛，卻從不覺得自己有多了不起的人物。然而年少時，他也曾在前往南美洲的船上，質問過自己的前程：不明所以的流浪，也沒有耀眼的工作能力，更十分明白自己所做的一切冒險，都只是年輕時的遊樂與熱血罷了。這位日本近代最偉大的冒險家之一，也和我們一樣，苦惱過如何融入主流社會的生活樣態？忖度著結束那夢幻的「壯遊」之後，自己該何以為生？

植村直己的少年故事，能給正在逐夢的人們巨大的鼓舞與啟發，他將自己的青春用

最簡陋而大膽的方式，豪擲在世界各角落雄偉高峰上的身影，定會與懷抱夢想之人產生相當的共鳴；而那些旅途中的自我提問，更將激發檢討自身為夢想的付出、與所追尋的目標究竟意義何在的思辨。與其說他是登山家、冒險家，不如說他是個夢想家，只為實踐下一個夢想而活著；當人們覺得他到達巔峰之時，他總能激發出新的夢想，將經歷化為能量，繼續往下一個目標前進。我們能看見一個把物質欲望拋在腦後，奮力工作只為了下一次挑戰的靈魂，如何把握一次次機會，將片段的自我娛樂轉化為一以貫之的登山精神。

而超越半世紀依然讓無數人動容的，是他所散發的逐夢光輝、放手讓想像飛翔的勇氣，以及旅途中一再感謝各種貴人並推辭功勳的純真情感。他的成就不是來自追求成功，而是來自實踐一個個沒有人做過的夢。

一九六〇年代，民國五〇年代，是一個蒸氣火車還在跑、十大建設還要再等十年、因戒嚴而禁止的出國旅遊也還要再等十幾年才迎來開放的時代，臺灣登山界甫從戰火陰霾中走出，剛剛開始復興登山運動。當我們的前輩還在踏勘高山路線，「百岳」尚未選定前，二十三歲的植村直己大學一畢業就帶著僅存的一百一十美元積蓄，連工作簽證都沒有就搭上前往美國的船，開啟了冒險人生。他做的事超前世界數十年，在那個經濟勃

發的繁榮時代，無論對哪個國家來說，這都是非常違背主流的選擇。

就算是資訊發達、國際交流稀鬆平常的現代，又有多少人，敢將自己的青春歲月梭哈在這十賭九輸的外國打黑工生活上，縮衣節食只為一圓自己的高峰攀登之夢呢？

植村直己對冒險、對山的熱愛，在這本用淺白輕鬆字句寫成的自傳中表露無遺。他純粹而柔軟的冒險靈魂，總是為他人著想、總是對外援與命運心存感謝，你看得見那股冒險家必備的熱血與衝動，愈是嚴峻的挑戰愈是無所畏懼，但也同時感受得到他那份標準日本人「不想麻煩別人」的心，以及「榮耀不必在我」的謙和。在那個世界登山圈爭先恐後將「第一」的桂冠戴上頭頂的年代，驅動他走向山、以背包客的方式流浪各國，甚至順亞馬遜河漂流六千一百公里的並不是榮耀，而僅僅是自己那份想爬山、想冒險、想一探究竟的熱情。

「登山不可以優劣視之。簡單來說，即使是健行的小山，只要登山人在走完之後，留下了深深的記憶，這就是真正的登山。」我非常喜歡植村直己這句對於山的態度與總結，也是我登山以來，從偏重大山，到欣賞每一座教山的心路歷程。這樣的柔軟也是植村直己最大的特色──他不是英雄，也不是詩人，不若鹿野忠雄博學多聞、也不像彼得‧博德曼（Peter Boardman）擁有詩人般的文筆和並肩挑戰極限的隊友，他僅有的是那

愛山的質樸、傾盡所能也想走一回的熱情與堅定，還有總是將榮耀歸屬於貴人與團體的謙遜溫柔。

能在耗費巨大成本的高峰遠征隊中竭力配合指揮，從不主動爭取「第一」或「代表」位置，就算獲選也一次又一次打從心底認為榮耀應歸屬於團體，甚至在日本人從未踏足的峰頂也禮讓前輩先行等等，都是登山家中極其稀少而可貴的騎士精神，也正是植村直己那「有所求卻無所求」的豁達──只要去過就好了，論功行賞或他人的讚美等等，根本不重要。山是為自己而爬，所以他才一生奉行「獨攀」這種可能不麻煩他人、也不必煩惱隊友或計算功績，可以自在探索自己的極限，並一次次從那些看似不可能的挑戰中歸來。

臺灣登山運動蓬勃發展的後疫情時代，血氣方剛的少年們或許也曾有所迷惘──世上好像再無顯赫的登山成就或未竟的冒險可追尋，那我們在追求登山的價值與夢想時，到底該何去何從？我想，書中的另一句話，或許能為我們指引方向：「在別人完成之後才做就沒有意義，而且做這件事不是為了別人，是為了自己。」

沒有什麼比義無反顧追夢、用青春來豪賭的植村直己，還能代表一個大學畢業生對所愛之事的執著了，那是一種超越物質欲望與社會價值的叛逆，去做「那個時代還沒有

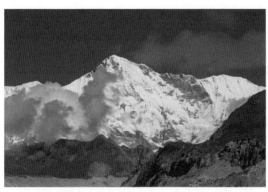

正中央最高峰為世界第六高峰卓奧友，位於其右側靠近畫面邊緣的，即今日標高七九一六公尺，昔稱「果宗巴康峰」，現更名「丹增峰」，由植村直己與雪巴人片巴‧丹增在一九六五年首登的七千公尺大山。

人做過的事」。只要視野夠廣、勇氣夠足，找到屬於自己的「沒有人做過的事」，那麼你為了追求目標而傾盡一切的努力，就能為人類文明或國家視野注入新的想像空間，在以青春為賭注的賭局之中，拿到和那些偉大名字相當的起手好牌。

（本文作者為知名登山部落客）

推薦序　現代性中的小太陽──植村直己　詹偉雄　003

推薦序　堅毅若岩、柔情似雪、透澈如冰，為夢想而活的冒險靈魂　雪羊　011

第一章　青春的歲月　019

第二章　向山前進　035

第三章　阿爾卑斯的岩與雪　049

第四章　朝霞中的果宗巴康峰　065

第五章　馬特洪峰的黑色十字架　089

第六章　非洲的白塔　103

目次 Contents

第七章　難忘的人們　139

第八章　安地斯山脈的主峰　155

第九章　六十天乘筏下亞馬遜河　189

第十章　王者聖母峰　211

第十一章　征服五大陸最高峰　233

第十二章　地獄之牆大喬拉斯峰　253

後記　268

第一章　青春的歲月

| DESCRIPTION | PHOTOGRAPH |

DESCRIPTION

Permanent residence: *Hyogo-pref.*

Date of birth: *12 Feb. 1941.*

Occupation: *Student*

Height: *1.62 m.*

Physical peculiarities: *None*

Children included in this passport:

Name　Date of birth　Physical peculiarities

Delivered at *Tokyo*

PHOTOGRAPH

Naomi Uemura
Signature of Bearer

植村直己
所　持　人　自　署

我的回想

不情不願開始登山到今年第十年，不知不覺已將世界五大陸最高峰全都親自踩過，連我自己都暗暗吃驚。

但是，當有人稱我「獨攀五大陸最高峰的登山家」時，我卻感到羞於見人。因為登山這項運動，五年、十年都只能算剛入門，我不過還是個新手罷了。之所以能夠完成這些壯舉，完全是幸運，以及來自周遭人們的協助和友誼。資深的登山客看到我登山的模樣，可能會覺得驚險萬分，不忍目睹吧。就連我最初也並未設下如此恢弘的計畫。

我在世界各地徘徊晃蕩期間，登上了白朗峰（歐洲，四八○七公尺）、吉力馬札羅山（非洲，五八九五公尺）、阿空加瓜山（南美，六九六○公尺）等三大陸最高峰。隨後在一九七○年五月十一日，我與日本山岳會成員一同登上世界最高的聖母峰（亞洲，八八四八公尺），從那時起，我才剛開始意識到「五大陸」的存在。因此當年八月二十六日，我獨自登上北美大陸最高峰麥金利山（六一九一公尺，現在已依原住民語正名為德納利峰）[1]，完成五大陸最高峰的登頂。

這一切都歸功於幸運，雖然聖母峰登山隊幫我取了個煞有介事的綽號「野獸植

村」，但在此之前，大家都叫我「橡實」，因為我在白朗峰上跌入冰隙（冰河的裂隙）時，就像顆橡實直滾而下。而我能爬出冰隙撿回一命，在這裡整理自己的冒險經歷，也出自僥倖。

我想再強調一次，這些冒險真的並非值得炫耀之事。如果各位想從這些故事中追求崇高的登山精髓，那麼我得先說聲抱歉，我絕對不夠資格。

坐落在兵庫縣鄰近日本海側，圓山川流經之地，有個國府村（現為豐岡市日高町），我出生在這個山村的農家，後來前往鄰市縣立豐岡高中就讀。

老家除了種稻之外，也將稻稈加工製成繩索，賣到神戶、大阪，由於人手不足，我從小學開始就要幫忙餵牛、下田除草、割稻草。所以我高中時，完全提不起勇氣參加社團活動，不過成績也沒有變得更好，還因為調皮成為學校裡的搗蛋分子。比方在學校中

1　本書為一九七一年出版，出版當時「麥金利山」尚未更名為「德納利峰」，中文版延續日文版編輯部於書末之聲明，保留作者在世時寫作原文，不予刪改。

庭捉魚塘裡的鯉魚，用爐灶烤來吃；或是在爐灶裡往煙囪塞抹布，讓教室密布黑煙，還導致停課。

我後來決定報考明治大學農學院的農產製造系（現在的農藝化學系），倒不是因為出身農家，而是報考人數少，比較容易考上。話雖如此，當我身無分文、又不諳外語前往美國時，這門奇妙的學問，在我去農場找工作時多少幫上了一點忙。

不過對於當時的我來說，進大學並不表示對未來已經有了明確的目標。於是我決定參加一些社團活動，來充實大學生活。儘管如此，我並沒有加入文藝或音樂社團的才華；至於運動社團，團員全都是從高中時期就技藝高超的選手，放眼望去似乎沒有我的歸屬。

直到開學典禮結束，準備參加入學指導時，我忽然想到還有山岳社。加入山岳社不但可以遠離灰撲撲的都市，徜徉在綠意盎然的大自然，還可以登山；而且和社友一起搭營帳生活，吃同一鍋飯，應該也能交到朋友吧。

我去找保證人赤木正雄叔叔商量。小時候，赤木叔叔也是我們的鄰居，他的兒子健一是我的兒時玩伴。健一上了慶大，成為東京六大學棒球聯盟的首席打者，後來加入職棒「國鐵燕子隊」（現在的東京養樂多燕子隊），可能很多人都認識吧。

赤木叔叔說：「登山有可能遇到山難，我不便多說。不過這類社團活動可以認識朋友、學長，也能鍛練身體，很有意義。」

雖說想進山岳社，但我在國、高中一年級時從來沒爬過山。豐岡高中有山岳社，我卻對他們的活動一無所知。倒是高中一年級時間爬過蘇武岳（日本兵庫縣，一〇七四公尺），大約一〇〇〇公尺高，山頂上還有積雪，記得當時我和同學爭先恐後爬上去，抓了一把雪就塞進嘴裡嚼，還把舌頭凍傷了。

當時我只知道富士山，對於日本阿爾卑斯山脈在哪裡，它有哪些山峰，根本毫無概念。純粹一時興起想加入山岳社，如今想想真是太胡來了。

總之，先研究一下山岳社是什麼名堂再說吧。我在入社前把山岳社的活動仔細調查一番，再三考慮之後才下定決心，敲開駿河台校區地下室的社團辦公室大門。

辦公室是個天花板很低，約四坪大，髒汙的陰暗空間。牆上掛著社員的名片，和兩張不知地點的雪山照片，中央擺了一張像是食堂裡的長桌，不禁讓人皺眉，山岳社怎麼這麼髒啊。

正好約二十名社員訓練回來，全身光溜溜地換衣服。這時，裡面有個貌似高年級的社員把我叫去陽臺。

「不管你有沒有經驗，來到這裡的社員，都和你一樣曾是登山的門外漢。你想像一下，在寒冷的風雪中，大家合力與暴風雪戰鬥，目的只有一個，就是登上山峰……大家的性命用登山繩繫在一起，互相信賴，在窄小的營帳裡同床共寢，同吃一鍋飯，彼此幫助，就像兄弟一樣。來到山岳社的新人，不會因為經驗受到差別待遇，所有人都得從登山基本方法開始學起，像你這種新手反而學得快。」

他說自己也是這樣走過來。高年級生的話語中充滿自信，一字一句都散發出刻苦練習後的成果，深深打動了我。我當下湧起一股直覺，如果能跟隨他，我的大學生涯一定會過得很有意義吧。

「三天後，我們要在北阿爾卑斯的白馬，為新生舉辦歡迎山訓。你要不要來參加看看？」

「這個……我今天只是想來了解山岳社是怎樣的社團，還沒有下定決心……」

我才剛說完，高年級生便打斷我：「不用擔心裝備，學長都會借給你。」隨即叫來其他社員，要他們拿出襪子和登山鞋，讓我穿上腳跟有破洞的厚毛襪，以及磨損的登山鞋。

「哦——！你看，這不是剛剛好嗎？我明天帶褲子和襯衫來，社團裡有背包和冰鞋。

鎬；地圖沒多少錢，你最好自己買⋯⋯」

我還沒有下定決心入社，只見高年級學長愈說愈起勁，還熱心介紹起白馬迎新登山行的準備會：「今天，我們又加入一名夥伴，他叫植村直己。前輩幫忙多多照顧。」

我像被趕鴨子硬上架，卻也無可奈何。

於是我正式成為明大山岳社的社員，正確來說，是被強拉進去的。保證人赤木叔叔說：

「既然決定了，就要貫徹到底。」

淚水譜寫的新手哀歌

迎新登山行訂於四月下旬到五月上旬的一星期。

搭火車到中央線的信濃四谷站（現在的白馬站），再轉乘公車到細野。我生平第一次看到阿爾卑斯連峰的殘雪，山岩與覆雪的尖銳山峰如同鋸子般聳立著。欣賞車窗外的信濃景色，又是另一番樂趣。

新人空手，高年級背著巨大背包，一行人魚貫走入位於八方山脊的山岳社小木屋。

木屋後方聳立著白馬岳、杓子岳、白馬鑓岳等白馬三山，愈往上爬，整個信濃山間的

田地盡收眼底。山脊上留著紋路斑駁的殘雪，髒黑的小木屋立在一角，看起來幾近傾坍……不過「入社迎新會」的酒宴玩得很開心。

心裡才慶幸加入山岳社是個正確的選擇，不過一會兒工夫，第二天攀登白馬山時，胸口卻充塞了後悔的念頭。新人被要求背起三、四十公斤的背包，隨著高年級生的吆喝聲開始登山。從細野經過二股到達猿倉，這裡有公路，登山路途平緩還算輕鬆，畢竟我從小就靠著幫忙農務鍛練身體。

儘管如此，三、四十公斤的行李漸漸成了重擔，雖然是四月下旬，汗水仍像噴泉般湧出，別說是臉，連內衣都完全溼透了。一個小時下來，學長不准我們休息，同時不斷助喊，只要稍微落後隊伍就遭到高聲斥罵。昨日見山明明還充滿愉悅，現在早已沒了賞風景的心情；入社時學長如同菩薩，現在卻化成厲鬼。眾人在喝斥中默默走著，兩小時、三小時……跨入雪道的瞬間，腳一滑摔得四腳朝天。

「上村，你躺地上幹嘛！」

「笨蛋！」

學長不斷咆哮。只要落後隊伍，屁股或腳就會被冰鎬柄毆打。學長像野獸一樣恐怖。

新人雖然有幾十人，我卻是其中個子最小、最弱的一個，所以也最先累倒。接下

來，在雪地上還要負責搭帳篷、升火煮飯和雜務，一點休息的時間也沒有。新人只能睡在帳篷入口，還必須撢掉學長鞋子上的積雪。

那天晚上，學長們教我們唱〈斷腸節〉改編的新人哀歌，我一邊唱著真的好想哭。

美景如畫在夢中。

從早到晚忙做飯，

就得有必死決心。

想要好啊棒的戴高帽，

雪地的訓練包含上下、Z字攀登，必須做到腳抬不起來為止。「滑落制動」訓練，是依照學長的口號，從陡坡上滑落。學長不是罵「屁股凸出來了」就是「姿勢太醜」、「反應太慢」，不斷用冰鎬打我們的屁股。那時我真覺得集訓比雪崩還可怕，我的經驗和體力都不如其他新人，有時甚至懷疑學長不會的話，會被學長殺掉吧。

心想要不退出山岳社吧……，但是赤木叔叔的話言猶在耳…

「因為嚴格集訓就退社，只能算是人渣。」

既然不能退社，為了繼續待在社裡，我只能想些別的方法鍛練體力了。

登山集訓結束後，我在川崎市柿生宿舍附近的廟裡，每天早上開始訓練。早上六點起床，繞山路走九公里。起初有二十名新人，每次登山集訓就保持在加兩人少三人的狀態；到了第二年，終於只剩下五人，當然我在那剩餘五人當中。

第一年，我在體力上相當吃力，到了第二、第三年時，已經從學習轉為指導。不過常想到自己對山的知識還太粗淺，因而苦惱不已。不久之後，我對山才有了既定的觀察與看法。一年舉辦七次登山集訓，光是集訓就入山一百天以上，再加上個人登山，我一年在山裡常待上一百二、三十天，學業也荒廢一旁。

嚮往國外的山巒

與北海道到東北、日本阿爾卑斯等山林朝夕相處，我慢慢打開了個人的登山視野，開始夢想攀登外國的名山。大二學期末，我開始研讀外國的山岳書，並從加斯頓‧雷布法（Gaston Rébuffat）所著的《星光與風暴》（Starlight and Storm: The Conquest of the Great North Faces of the Alps）一書中，領略到阿爾卑斯山無窮的魅力，也湧起自己攀登的念頭。

大四升為副領隊時，我嘗試一人登山。從黑四水庫經黑部峽谷的阿曾原隘口，從北仙人稜線頭出來，再從劍岳北側的池之平，往劍澤方向下山，從延伸到黑部別山的梯谷乘越出來，走直砂稜線攀上峰頂（真砂岳），再往地獄谷下山，經過彌陀原，下到千壽原。那時剛結束從奧大日岳到劍岳舉行的登山集訓，糧食還有剩，正好派上用場。這個計畫是無帳篷，只靠一支雪鏟挖雪洞生活的五日行程。我把這次登山計畫當成自己成為領導者的試煉。

我的一人登山並非到國外之後才開始的，在新生登夏山之前，我就瞞著學長，一個人登富士山自我訓練。

我之所以挑戰國外山岳是受到同窗小林正尚的刺激。小林在我後來挑戰「亞馬遜泛舟」時，參加同學婚禮途中因車禍身亡。他在大四那年登夏山之後飛往阿拉斯加，攀爬冰河成功歸來。日本看不到冰河，看他心滿意足地暢談起旅行的神情，令我欣羨不已，暗自燃起競爭意識。我無暇思考畢業後的去路，只想爬爬國外的山岳，哪怕只有一次也好，我認為，那是自己最幸福的一條路。

想到國外，最大的問題就是錢。父母一向反對我在山岳社的活動，所以我對他們也說不出口「想去國外爬山，給我援助吧」這種話。我家只是個小農戶，光是付我的學

費，家計就很吃緊了。就在這時，新聞外電報導一名日本人準備挑戰艾格峰。

「對了，去爬歐洲的阿爾卑斯吧，我要親眼看看日本沒見過的冰河。」

我下定決心，但是沒有資金，必須到當地打工賺錢。話雖如此，我既不會法語、德語，也不會義大利語，像我這樣的人在歐洲找得到工作嗎？

因此，我想到一個主意，如果在生活水準高的美國賺取高額工資，吃麵包、小黃瓜節省開支，應該就能存夠去歐洲阿爾卑斯的費用吧。也許得花許多年，才能到歐洲登山也說不定，無論如何先離開日本再說。如果總是把不會英語、不會法語當作理由，一輩子也別想出國了。男人就該勇敢出去闖一闖。

不過，我在美國或歐洲都沒有認識的朋友，所幸學長友人在加州大學讀書，於是我寫信詢問美國的情形，不料他回了我一封嚴厲的信：

「你不會英語又想在美國賺錢，這是什麼荒唐的想法？若有什麼特殊技能那還好說，結果竟然是為了登山這種沒意義的事……我不想說得太難聽，不過為了你好，最好還是在發生意外前打消這個念頭。」

這番話反而激起我的鬥志，我帶著一股意氣心想：「我就去給你看！」

我的心已經飛到國外。三月中旬畢業典禮才剛結束，我就預約了五月經洛杉磯到南

美的移民船。

我很幸運，貿易自由化打開了觀光旅行之路。我拜託有樂町的旅行社幫忙申請護照，行程寫的是途經美國到法國、瑞士的觀光旅行，日程十天，攜帶金額寫五百美元。

橫濱到美國的單程票是十萬八千日圓，雖然我在攜帶金額寫了五百美元，但光是籌措去美國的單程票都很勉強。

大四下半學期，阿佐谷宿舍前的女子高中正在進行增建工程，我在那裡當起了高架工人，在瞭望塔上工作。我早就習慣在高處來去，這種工程根本小意思；晚上則去補習英語，不過去了補習班還是什麼也沒學會。山岳社、打工和補習班三足鼎立的生活，儘管相當緊繃倒也很充實。

神風小子出奔日本

出發前，我繳清了單程船票的十萬日圓，此時已經口袋空空，連東京的生活費都沒著落了，更別說買裝備的錢。

「喂，橡實（學生時代的綽號）！你去美國身上沒錢，真的沒問題嗎？連英語也不會說，可別幹些非法的事被遣送回日本啊，再苦也要撐住哦。」

「別擔心，雖然沒錢，但我這身子骨可是在山上鍛鍊過的。」

我在大家面前用力拍拍胸膛。

「那多保重哦，神風小子。」

「Bye Bye!」

一九六四年五月二日下午四點，我從橫濱碼頭搭上移民船「阿根廷那丸」前往美國。

穿著在北阿爾卑斯登山四、五天的髒登山鞋，手上拿著冰鎬，背著裝滿學長、夥伴舊登山裝備的背包。四萬日圓換成的一百一十美元，是我所有的財產。

接下來，我就要出發到語言不通的外國，手上既沒有回程票，而且生活水準高的美國聽說物價也很高，手上的一百塊美元不到十天就會用罄，我是一顆射出去的子彈。但我還是拚命對夥伴露出笑臉，與他們一起拉住彩帶。汽笛響徹天空，輪船在小船的引導下緩緩離開棧橋。

「喂，橡實！神風小子！保重啊。」

「OK！OK！」

彩帶斷了，船離開陸地，送別者的面孔愈來愈模糊。

終於，陸地變成一條帶子，消失在水平線，太陽漸漸西沉。

從興奮中平靜下來，驀地想起自己的處境時，我突然感到無比膽怯。行囊裡沒有回程費，連生活費都沒有，便奔向語言不通的國家，也許我再也見不到那些夥伴了。想到這裡，我竟然不自覺落下淚來。

出發前，沒有回山陰鄉下的老家拜別父母，也是我心中的罣礙。出發前兩天，我從東京打電話回家，只說了三分鐘。父母對我突然決定出國十分驚訝，說著說著幾乎就快哭出來，於是我慌忙掛斷電話。

我在眾人面前只是逞強裝勇敢，在美國身無分文，生活也沒有保障，唯一有的只剩這具身體而已。但縱使我體格再強健，語言不通的話就找不到工作。下次再見到父母，該不會是因為犯罪而被遣返日本吧……父母供我讀到大學，還讓我盡情投入登山的消遣，最後，兒子卻成了從外國被押回日本的罪犯嗎？我真是太不孝了，如同夥伴所說，我怎麼會做出這麼魯莽的行為呢？真是悔不當初。

甲板上，大大的夕陽沉入海面，日本最後的陸地──富士山也消失了輪廓。

在太平洋的浪濤中日復一日，一天有一半時間我都躺在床上，捧著英語會話書練習。

離開橫濱十四天之後，我終於抵達洛杉磯的外港聖佩特羅。

第二章 向山前進

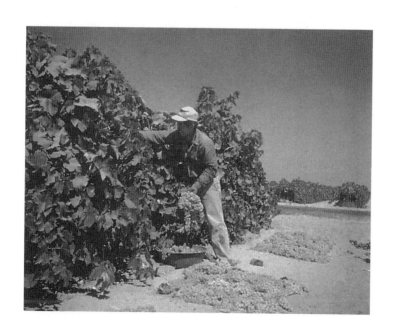

打工集資

生平第一次看到的異國之地——美利堅合眾國，一切都與日本不同。深夜時分，船在洛杉磯港下錨。映在海面上的街燈、交錯閃爍的車燈，都令我看得心醉神迷，一面興奮想著，終於來到目的地了，接著整夜無眠迎接下船的早晨。

我驚奇地看著皮膚比我白了好幾級的人們，頂著爆炸捲髮的黑人更讓我目瞪口呆。

當然，我並非第一次看到外國人，但是，這與多數日本人眼中看到的情景不同，尤其對我這鄉巴佬來說，放眼盡是形形色色的外國人，要不瞪目結舌也難。第一個跟我說話的是移民局的海關人員。

「How long……stay here?」一連串的英語中聽到了這幾個字。

一時福至心靈回答：「Six months.」

我在船上把「六個月」背了下來，毫不遲疑地回答。如果海關人員問我帶多少錢，那就慘了，因為一百二十美元只允許停留一個月。我志忑不安直冒汗，擔心他叫我把身上的錢拿出來。我聽不懂他還問了什麼，反正不管三七二十一全都用「Yes」回答，最後順利通關下了船。

走下舷梯，踏上異國的土地，我忘了不安，開心得手舞足蹈。之前聽說美國的海關非常嚴格，所以十分意外。大概是因為我背著骯髒的登山背包，不同於其他旅客，所以他們才認為沒有檢查的必要吧。

啊，美國、美國，我到美國了。接下來要去哪兒，我一點頭緒也沒有。不過在找到工作前，哪怕只能吃小黃瓜也要把錢省下來。這麼一想，我的不安也在轉瞬間不可思議地煙消雲散。

加州的五月晴空萬里，我對全新展開的前途躍躍欲試，雖然前路茫茫，但是東轉西兜一番，遇到了一位住在洛杉磯的日裔第二代，他建議我先到市區的 YMCA 投宿。其實我原本打算找個野地搭帳篷過夜，住到 YMCA 雖然感覺不錯，但以我目前處境來看倒也沒什麼好慶幸的。

事不宜遲，當晚我就買了報紙看徵人廣告，靠著查字典讀懂內容，再打電話過去。然而電話雖接通了，卻聽不懂對方在說什麼，即使如此我還是不斷撥電話。第三天，我在洛城郊外一家高級飯店找到了工作。

那家飯店位在草坪環繞的高級住宅區，距離市中心二十四公里，鄰近好萊塢。飯店裡有日式和西式高級餐廳，工作內容包括白天當房務員，傍晚去洗盤子；早上八點到下

午四點，打掃房間換床單，四點之後換上白色工作服，把碗盤放進機器裡清洗，工作到凌晨十二點為止。一整天下來只有午餐休息半小時，晚餐只能站著吃。

儘管是一天十五個半小時的長時間體力活，但對於身無分文的我來說，能找到工作就十分滿足了。我對自己的體力有信心。不料還是被抓到了小辮子——我持的是觀光簽證，第二天，飯店告訴我美國禁止用觀光簽證打工，一旦查獲就會被遣返日本。這裡一個月的薪水雖然多達兩百美元，但想到遣返日本還是令人心驚。

於是做滿一個月後，我辭去了飯店工作，躲到加州的農場去。我只要提到在學校讀農業專科，果樹園的嫁接、卡車駕駛……想要什麼工作都找得到。不過比起這些工作，葡萄、蜜李、桃子等採收果實的工作更吸引我。我聽說鄰國墨西哥來的墨西哥籍季節勞工，按收成發薪，一天能賺二十五美元。在暑氣逼人的砂地，沒有遮蔭的果樹園裡，從清晨六點到下午四點半，一天工作十小時。

「這種勞動我還承受得起。」

我來到洛杉磯與舊金山之間帕雷歐小城的露營區，這裡舉目所見都是農場。飛機低空飛行，對果樹園噴灑農藥。夏季天天晴空萬里，一滴雨都不下。

白天持續四十度高溫，再加上沙地的輻射熱，讓人坐立難安。工作內容是以加州葡

萄乾聞名的葡萄採收，摘滿一個人雙手環抱的大籮筐，可以賺六分錢（換算日圓為二十一圓六十錢）；也有採收蜜李、桃子的工作。採收蜜李、桃子得架梯子，不過大熱天待在樹蔭裡舒服多了；摘葡萄則完全沒有任何遮擋，只能戴著一頂大寬邊的麥稈帽，一整天在大太陽下工作。選擇採收葡萄的我，總是在清晨太陽還沒升起前，就和墨西哥人坐進大卡車的車斗裡到果園去。

果園一望無際，我們進入葡萄園，清晨六點一齊開摘。美國的葡萄園不像日本讓葡萄垂在藤架下，而是在一根根一公尺高的柱子，纏上鐵絲，讓葡萄藤爬在柱旁。每兩公尺為一畝，長度最長的達兩百公尺以上。卡車上包括我還坐了五十名以上墨西哥人，從高達兩公尺的大塊頭小夥子，到胸脯微凸的小姑娘都有。下了卡車之後，工人自行列隊，像運動比賽般各自開始採收。工具有大籮筐、小刀，還有墊紙，摘滿一籮筐後就倒在墊紙上，將它散開來。

工作看似簡單，剛開始時我卻一直摘不好。花了十小時還摘不到一百鍋。全身汗水淋漓只賺了六美元也太不划算；有的墨西哥人甚至摘了四百鍋，差別在成年人和小孩。

明明一樣採收，為什麼會有這樣的差異呢？於是，我走到摘四百鍋以上的年輕墨西哥人旁邊，觀察他的摘取方式。他把籮筐放在下方，頭伸進茂密的藤蔓中，雙手持小刀將

藤撕開般切斷。我還在納悶這樣能掉進籮筐裡嗎，他卻已經把滿滿一筐的葡萄攤開在紙上。仔細一看，他的籮筐雖然同樣是滿的，但不像我是高起呈山形，在紙上攤開時，卻能擺滿整張紙，分量很多。萬事講求要領啊。

我試著學他的方法，採收量立刻增加一倍。此外，我也逐漸抓到了排隊的要領，從卡車一下來就快速飛奔，跑到葡萄看起來比較多的隊伍占位。一開摘就要專心一致。不過，有時才把臉伸進茂密的葡萄葉中，就遇到長腳蜂的蜂窩，遭到蜂群猛攻，每天臉上都被叮上好幾個包。但是，只要一心一意採收，倒也不覺得痛。工作一久，也慢慢知道了蜂窩的位置，大多是在葡萄結實纍纍一帶。只要擦起一根火柴，在蜂飛近前點燃紙，朝牠們揮舞火焰就行了。即使如此，一星期還是有兩、三次被蜂螫。不過辛苦總算有了回報，第一個月我已趕上墨西哥人，一天可賺三十美元。和墨西哥人一起工作，充滿活力又開心。我每天都用生硬的西班牙單字，對一起採收的小姑娘說：

「布耶諾斯・迪阿斯・仙扭麗塔（小姐你好）。」

我們兩人待在同一排葡萄藤兩側採葡萄時，我也會拿出在移民船上練習的筆記，跟她說話。她的個子比我高，深邃的眼睛，烏黑的睫毛，是個不折不扣的美人，胸部與臀部的大小也相當完美。當她跪在地上伸手摘葡萄的時候，我從對側看過去，正好把她半

露的酥胸看得一清二楚，令我視線不知該往哪放。

我對她說：「波匿多（你真美）。」

她便十分歡喜，總是站在我身旁一起採葡萄。與她共進午餐時，如果她的午餐菜色看起來很特別，她都會分我吃。有一次咬了一口她給我的青辣椒後大驚失色，因為辣椒在嘴裡又刺又痛宛如要燒起來。外國人常說日本人老是散發著一股醃蘿蔔味，我想她的嘴裡應該常有一股辛辣吧。她叫什麼名字我都忘了。

遭移民官逮捕

一天賺三十美元的季節結束了，有時去採收日薪制的蜜李，有時採收釀酒用的葡萄。工作了快三個月，我沒有一天休息，口袋裡賺了超過一千美元。

九月快結束的一天，我一如往常坐上卡車，和墨西哥人到農場，採收釀酒用的葡萄。這時，一架單引擎西斯納飛機在空中盤旋。我才察覺不太尋常，突然間農場四周陸續出現一臺、兩臺、三臺吉普車堵住我們的去路。我直覺一定出事了。三臺當中有一臺是有鐵格窗的巴士，雖然不是警車，但車上有個圓形標誌。只見四名腰間配槍穿制服的

男人走過來，是移民調查官。他們把我們這些工人團團包圍，要全體排成一列，檢查每個人的護照和勞動許可證。飛機從空中發現了我們，用無線電通知地面的吉普車。

「該來的終於來了。」我心想。

腦海浮現出洛杉磯飯店告訴我的「遣返日本」幾個字，現在就算想逃也逃不了了。

工人當中有幾名墨西哥人，一發現飛機，就立刻跳車，沿著樹蔭逃走，他們一看就知道那是移民局的人。但如果被發現逃亡，也許會遭開槍射擊。

「護照！」移民官來到我面前。

「護照沒帶在身邊，我放在家裡⋯⋯」

對方是個比我高三十公分的大塊頭，他不知道說了什麼，一把抓起我的手從隊伍中拉出來。

一切都完了，現在哪有心情談什麼阿爾卑斯啊，我被丟進有鐵格窗的護送車裡，另外還有一名墨西哥人被抓進來。清晨一起搭車的人，早在飛機來時就完全消失蹤影。其實該抓的人還有很多，但只有最遲鈍的人被抓。逃走的人當中，有些是在吉普車駛來後才逃走，他們應該在我們被下令排隊時，就躲在附近葡萄藤葉的陰影中屏住氣息。調查官把我們押上車後關起門，從外面上鎖，隨即駛離農場。車子開到了我下榻的帳篷處，

在兩名調查官陪同下，我從登山背包拿出護照給他們看。

我並不像墨西哥人那樣非法越過邊界入境美國，也持有美國簽證，如果向他們解釋，雖然沒有勞動許可證，但我不知道這是違法打工，也許可以免除遣返的命運。我心中升起一絲希望。

「I have a visa.」

我勉強壓抑著顫抖的身體，向他們出示護照。他們一看到我的簽證便說：「這是觀光簽證，你不可以在美國工作。」然後再次把我押進車裡。露營地的墨西哥人、農場人員都露出同情的眼神目送我上車。我緊抓住鐵欄杆，竭盡所能地支撐住自己的身體，心裡很明白接下來的命運將會如何。

調查官押我上車時說：

「你犯了法，要被遣返。」另一名墨西哥人似乎是第二次遭逮捕，他不像我那麼沮喪，反而找我聊天。

「第一次被抓的時候，我有護照，卻沒帶勞動許可證，所以被遣返。後來護照被沒收了，這次只好趁黑夜從流經國境的格蘭河游過來。結果又被抓了。」他大概想順其自然吧，被遣返只要再游過來就行了。不過他隨即又

皺起臉，可能是想到那些僥倖逃掉的同鄉，覺得很不甘心吧。

而我，不聽家人的勸告，憑著一時衝動跑來美國……如今淪為罪犯被遣返回日本，有什麼臉面對父母兄弟？大學時一起登山的山友夥伴和帶我上山的學長呢？我真是太不孝了，真想找個地方自我了斷算了。就算死不了，回日本後，不如到九州或北海道當個挖煤礦工，一輩子不再見他們吧。思緒百轉千迴間，我彷如腦貧血般眼前突然陷入一片黑暗，兩腳不斷打顫，如果不是調查官扶著，幾乎跨不出步伐。

車子來到佛雷茲諾城郊，這裡是熱鬧的水果集運地，我們在移民局辦公室前下車。官員把我們押進五坪左右的陰暗房間，外面傳來「喀擦」的上鎖聲。房間只有一扇窗，裡頭空蕩蕩的，水泥地上四張長椅並排在窗邊，馬桶設在屋內一角沒有隔間。墨西哥人問我：

「回日本後你要做什麼？」

我連回話的力氣都沒有，坐在長椅上垂著頭。墨西哥人認定自己會被遣返，可能在思考下次如何更聰明地逃走吧。他毫無被遣返的罪惡感，看著他的臉就一股氣湧上來。

他們春天從墨西哥來到加州，直到十月水果季結束，工作六個月賺得一千五到兩千美元，返鄉後即使不用做任何事，也能夠養活家人半年。這份買賣太好賺了，所以不論

被遣返幾次，即使沒有護照或勞動許可證，他們還是會前仆後繼地跨越國境吧。

冷靜想想，我的狀況和那些墨西哥人不一樣，我想看歐洲自然的冰河山脈，所以才來美國籌措資金，每天不眠不休，在烈日下工作十個小時，專心一意工作，連被蜂螫了也不覺得痛。這一切並不是為了生活，而是要實現從讀書時就懷抱的登山夢，這有什麼錯？我有什麼錯？

決定了，既然非把我送回日本，那我就把心聲說給調查官聽，說不定對方能了解我的想法。可是我幾乎不會說英語，儘管已經在美國待上五個月，多少也習慣了美國人順溜的口語，但是距離用英語完整陳述我真實的心意還差得遠。

我靈機一動，既然用生澀粗淺的英語，胡亂回答調查偵訊，無法表達我的心思，不如假裝自己是個完全不懂英語的日本人好了，同時堅持有英語翻譯員在場才接受調查。等到譯員來，我就把我的狀況盡數告訴他。

不用遣返日本

早上九點，我被帶到掛有星條旗和某移民官肖像的辦公室，大桌前坐著一名穿制服

的官員。

「坐下。」

他拉出椅子說。這位高個兒官員不是前一天逮捕我們的人，感覺比較和藹，讓我隱約升起希望。

「你叫什麼名字？」

「植村直己。」

「今年幾歲？」

他接連問我問題。但是我不能用自己知道的單字生澀回答他，我這麼告訴自己。於是我避開他的問題說：

「職業呢？」

「我不會英語，聽不懂你的意思。」

「……」

「什麼時候來到這個農場？」

「……」

每次詢問時我就歪著頭，一副什麼都不懂的表情。

「我只會說日語。」我像個傻瓜似地一再重複這句話，

官員聽煩了，立刻拿起桌上的電話，撥了號碼。

「移民局這裡有個不會說英語的日本人，請翻譯過來一下。」他說。

「有人要來了。看來這是我最後的希望。」我在心中吶喊。

不到三十分鐘，一位穿著黑西裝、打領帶的中年日裔第二代走進辦公室，說：

「就是你嗎？」

他叫做甲斐，在佛雷茲諾警局任職，是這名官員的朋友。

甲斐先生的日語雖帶有英語腔調卻十分流利。之前置身在英語社會，自己的想法都

無法用語言確實表達，所以對於能向甲斐先生說日語，真是無比感恩。

我談起自己開始登山的動機，到一年中有一百天以上待在山中，攀爬、徒步，又說

自己連到美國的錢都沒有，還去大樓工地當鷹架工人，打工賺錢，不是為了生活，只是

想實現學生時代對山岳的夢想，所以才來到美國。我如同連珠砲侃侃而談，把自己的

一切想法傾吐出來後，心中的激昂漸漸平靜，好像把心底殘留的疙瘩全都沖洗掉一般。

甲斐先生一邊專注地聽我說話一邊點頭。

我說完後，甲斐先生用英語重新說給官員聽，他的話說得又快又急，在一旁的我絕

大多數都聽不懂。只是偶爾會有幾個單字，

「Mountain climbing」、「Alps」跳入耳裡。

但是，甲斐先生的話帶著連我都能感受到的說服力，官員點頭聽著，彷彿孩子在聆聽大人的教誨。然後，偶爾會將視線轉向我。我坐正姿勢，挺直腰桿，把手放在腿上。

兩人交談了一陣子之後，甲斐先生說：「這位先生說他不會把你遣返日本了。」

「真的嗎？」

難以置信的一句話。眼前的高牆被拆除了，我的心明亮如地平線升起的太陽。那位大塊頭官員衝著我微笑，而甲斐先生也如同自己的事般為我高興，他的神情宛如菩薩，是菩薩救了我，我心想。我難掩心中的興奮，只是不斷地說「Thank you very much.」

「不過你不能再到農場工作了。不只是農場，以你的簽證，在全美國都不能工作，所以你最好立刻啟程，到歐洲去完成你的目的──爬山。」

官員的大手將我的手完全包覆起來，既溫暖又厚重，透過他的手，感覺到官員的心意流入我的心中。

我與甲斐先生一起走出辦公室，一天不見的太陽非常明亮，彷彿為我的未來注入了光明。

第二章　阿爾卑斯的岩石與雪

往霞慕尼出發

「檢舉」事件後過了一個月，我來到霞慕尼，那是在一九六四年的十月底。

我從佛雷茲諾農場到舊金山，背著背包，穿著登山鞋，搭上了橫跨美國的灰狗巴士，途經芝加哥到達紐約，再乘上英國船，離開待了五個月的美國。

航行一星期後，船駛入了語言、習慣都大相逕庭的法國利哈佛港。我改乘火車經過巴黎，進入冰河山脈所在的阿爾卑斯。

那時，紐約已不像酷熱的加州，懸鈴木行道樹葉已經枯黃，寒風穿過大樓間隙，告訴人們冬天即將來臨。我在夜裡抵達紐約的終點站，只好先在候車室待上一晚，也省下旅館費。

美國的生活水準世界居冠，然而這一夜我彷彿看到了它的另一面。過去以為美國沒有遊民、乞丐，原來根本不是那回事。跛著腳的男人、老婦蹲踞一角，拖著破鞋，躺在舊報紙上；或是走進候車室裡的電話亭，把手伸進電話機的退幣孔，確認有沒有忘了拿走的錢。

在美國，我感到紐約給人一種嵌在木框、關在笨重機器裡的錯覺。離開這座城市

後，我一路渡海到法國、往阿爾卑斯前進。往霞慕尼的路上，列車的窗景令人印象著實深刻；八人座的廂型車、紅磚古屋、起伏平緩且悠然自得的田園風景，以及紅葉樹林蔭中一片廣闊牧場、趕著牛車的農夫，還有立在紅褐色屋瓦上的短煙囪，我就像在欣賞歐洲寫實派的畫作。我不禁想，歷史還鮮活地留在法國啊。

從巴黎搭夜間火車出發，約十個半小時，清晨，在霞慕尼山谷入口聖傑維轉搭登山電車，繞行山腰，經過山谷，穿越幾個隧道後，豁然間樹林後方覆蓋著阿爾卑斯的山岩和冰壁，從車窗映入眼簾，宛如在看一部銀幕全是山景的電影。

第一次見到自然的冰河。我見過的最高峰是三七七六公尺的富士山，因此當四○○○公尺如針尖般聳立的冰雪岩峰映入眼簾時，令我目瞪口呆。不只如此，冰河腳下的牧場裡，脖子上掛著大鈴鐺的牛群正在吃草，膚色白皙的孩童四處奔跑、塗著紅藍油漆的小木屋散落在牧場中……我瞪大了眼睛，這一幕幕看起來就像是童話世界。

霞慕尼城位於雪白山峰包圍的山谷，十月底的此時已是登山淡季。城中心街道的禮品店不見人影，立著飯店招牌的建築前，木工正忙碌著，等待冬天滑雪季的來臨。

霞慕尼是個繁榮的登山城。它是阿爾卑斯地區中白朗峰的登山口，也和日本上高地一樣是個避暑盛地，冬季則是名聞國際的滑雪場，各國觀光客群集。這座城市記載了古

老登山家的歷史。第一位登上白朗峰的人是一七八六年霞慕尼的村醫米榭‧帕卡爾與傑克‧帕爾曼，他們在村民的見證中，從冰河沿著白色稜線爬到山頂。一走進這座城市，多多少少能感受到白朗峰登山悠久歷史的分量。如今這裡還設有法國唯一的國立登山滑雪學校，培養登山嚮導和滑雪指導員。

獨攀白朗峰

看到白朗峰以幾近垂直的角度落入霞慕尼山谷的奇景，我彷彿已滿足了心中的渴望，想到自己在美國農場數月來的勞動和蜂螫，一切都是為了來這裡，幾乎快流下淚來。

我先背起背包，來到城郊樹林中的露營場，搭起在東京御徒町買的兩人用帳篷。除了我之外，一個人也沒有，從帳篷裡也能看到光彩照人的白朗峰。

我蒐集枯葉起了火，在炊具裡放入馬鈴薯、青菜煮來吃，沒有醬油只用鹽調味，卻比任何豪華餐廳的名菜都更美味。我的心已全都繫在仰首可見的雪白冰河上。

早晨，牛鈴聲將我喚醒，原來是吃草的牛群跑到帳篷附近來玩，脖子上大大的鈴鐺，完美發揮了鬧鐘的功能。

第一次來到這裡的人，無不為白朗峰和岩石針峰群覆蓋谷底的霞慕尼景象噴噴稱

奇。進入霞慕尼只看一眼就能充分理解，人們為什麼跨越國境競相爭取初攀白朗峰、大喬拉斯峰、德魯峰山壁的心情。

我在霞慕尼待了兩星期，十一月十日決定獨攀白朗峰。針峰群已由新雪妝點成白色。從我進入霞慕尼起，雪線愈來愈低，冬天也降臨霞慕尼山谷了。雖然已是初冬，但是光看著山，不足以令我滿足。

我無法壓抑想親身踏上冰河，站上那皚皚閃亮的阿爾卑斯最高峰──白朗峰的衝動。我在霞慕尼街頭買了四個法國棍子麵包，以及一星期分量的速食濃湯、起司、馬鈴薯、蘋果、果醬等，裝備是日本帶來的背包和登山鞋，冰鎬和冰爪（裝在登山鞋底止滑的工具）則是向當地的登山客借用。十一月初冬時節的霞慕尼和日本不同，一個登山客都沒有。

在食材行借冰鎬和釘鞋的時候，霞慕尼的居民都以異樣的眼光看我，還對我說了些話，但是我聽不懂，再怎麼努力聽也只聽懂了「bonjour」。我在大學選修德語，對法語一竅不通，法國人的話聽起來就像是小鳥啁啾。

我決定走博森斯冰河左岸山脊間，現已停駛的纜車線上山。經過白朗峰正下方霞慕尼往義大利隧道工程的入口，第一天穿越森林帶，攀爬陡峻的雪山山脊上山，在俯覽蒼

茫冰河冰塊的臺地上，挖削雪塊搭起帳篷。從霞慕尼谷一○○公尺附近上山。

太陽西沉，夜色終於到來，霞慕尼城的燈火如星斗般閃耀起光輝。我鑽進帳篷煮了濃湯。很難得的我想家了，不過這份感傷立刻被博森斯冰河崩落時發出的巨大聲響打斷。

第二天早晨，帳篷結成一面硬邦邦的霜，好不容易才把它收進背包裡，繼續往前爬

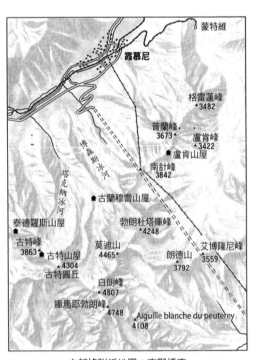

白朗峰附近地圖 © 高野橋康

上山脊。有時踩進大雪掩藏的傴松裡，好幾次差點跌倒，依然默默地往上走。

秋日的天空一片湛藍晴朗，雖然背上的背包有二十五公斤重，但一想到這是我第一次踏進阿爾卑斯，沉重的負擔似乎也輕盈多了，滿臉是汗卻一點也不覺得苦。

從開始登山，走遍北阿爾卑斯、南阿爾卑斯，身無分文直闖美國，不眠不休的勞動，全都是為了這一天。

我走進纜車的廢車站。隔著霞慕尼山谷，可以遠眺對面的紅針峰岩山，這晚我在纜車站裡過夜。車站擋住了寒氣與風，我小心翼翼地升起火爐。躺在睡袋裡如夢似真地沉湎在回憶中，真是美妙極了，一點也不覺得寂寞。星光從玻璃窗的破洞灑了進來。

第二天，黎明的晨光從破洞中射入，我拿出麵包，就著起司、熱咖啡打發了早餐。

走出纜車站，踩著四處吹來的堆雪，步行約三十分鐘，就來到從白朗峰頂流動而下的博森斯冰河。冰河的冰隙從遠處看起來只是一條黑線，走近時寬度卻達五、六公尺。

我從裂隙（岩石與冰之間的縫隙）中走到藍冰內，用冰爪的爪往上攀升，爬到冰河上面。避開各種大小冰隙繼續往上走。不久我朝下往冰隙望去，下方不知道有幾公尺深，一片漆黑深不見底。冰河呈階梯狀流下，走進冰河的同時也看不見白朗峰了。

過立山，獨自下到彌陀原的登山行。

摔進冰隙裡

就在只差幾百公尺即將橫越冰河的時候，我突然感覺腳踩進一團新雪，身體倏地往下掉落。

我的頭大概是撞到了什麼，失去意識好一陣子。清醒時，我發現自己身處冰隙的黑暗中。

「遇到山難了。這種情形就是山難意外啊。」我心想。

但我很幸運，冰爪的爪嵌在冰壁中，背後的背包與身體夾住，我像個三明治般卡在冰隙中間，只墜落約兩公尺。我用馬戲團吊鋼索的姿勢往下看去，冰隙往下延伸沒有盡頭，黑暗中還聽得到流過冰河下的淙淙水聲。

人生的終點到了，不對，這不是終點，我還活著。我試著用比較不疼的左腳將冰爪立在冰壁上，伸直背脊，這個動作舒緩了前後包夾的壓迫感。然後，用煙囪（岩壁中細長如煙囪的裂縫）攀登法，爬上狹窄的山壁。持冰鎬的右手攀到冰縫雪堆外頭，再靜靜地刺入冰鎬，支撐身體向上滑動，直到兩手扶到雪面上，我第一次覺得得救了。

我不想死在這裡。常有人說愛山者最大的心願就是死在山上，我只覺得這說法很荒

謬。爬出冰縫後，我又一次探頭俯視冰縫，再次驚異於自己卡在一半還能得救，真的是奇蹟；同時間體內升起一股寒意，膝蓋也喀答喀答抖個不停。採葡萄被捕時，身體也有同樣的反應。而當我失敗，或是快要失敗時，總會想起父母、學長和好友的臉。

「我真是不孝子。」自責的念頭縈繞不去。懸在冰縫中時，我也想起父母、學長和朋友的臉。若能永眠在冰雪中，就不用像強制遣返般擔心如何面對父母，但也許這種死法更不孝吧。

我反省自己因為太著迷於冰河，決定單獨攀登，卻未曾了解冰河的可怕。

這次遇險讓我深切體會到，歐洲的阿爾卑斯山與日本群山完全不一樣。我的行動太過魯莽了。如果這是兩人以上的組織，以登山繩互相連繫，就不會那麼危險；換作是單獨攀登，一旦出了意外也沒有可以救援的幫手。

還好我摔落的只是小裂縫（被雪掩蓋，從表面看不到的冰縫），如果我沒有背登山背包，或是冰縫再寬十公分左右的話，一切都完了。我對美國那位移民官也深感抱歉，難得他理解我的抱負，放行讓我前往歐洲阿爾卑斯。

這麼說起來，世界上第一個登上八○○○公尺級安納普爾納峰的法國登山家路易斯‧拉切納（Louis Lachenal），也是在滑雪時摔落冰隙殞命。既然打算單獨穿越冰河，

為了避免跌入冰縫，行動時必須在腰或背部綁上一根棍子，萬一踩進小裂縫時，跌進去還可以靠棍子把身體拉上來……

看上去就在眼前的白朗峰，也因為這起山難事故頓時變得遙遠不已，儘管遺憾，看來這次只有放棄一途。

我雙腳顫抖著把白朗峰拋在身後。我在霞慕尼採買登山糧食，說自己要爬白朗峰時所迎來眾人異樣的眼光，如今總算了解它的意思。

放棄行程的下山途中，我再次回頭仰望，白朗峰的壯麗仍然令我激動不已。當然，我絕非徹底死心，在這裡度過冬季，明年夏天來臨時就能攀登了吧。我對自己這麼說著，走下霞慕尼山谷。

滑雪場的巡邏員

依依不捨地離開霞慕尼，我來到三十公里外的瑞士邊境小村莫爾濟納（Morzine）。這個村莊四面群山環繞，中間有條小河經過，人口不到一萬人，冬季則因滑雪場而繁榮。

我從一九六四年底到六七年底以這裡為據點，前往喜馬拉雅、格陵蘭、非洲等地。

來到莫爾濟納，是因為在滑雪場找到了巡邏員的工作。

我在看得見白朗峰、針峰群的霞慕尼，也試著努力找工作，卻全部落空。儘管所有飯店都得趁客人尚未來到前忙碌準備，但即使我敲遍了每一間飯店大門，都吃了閉門羹，甚至用驅趕乞丐的姿態對待我。我一句法語也不懂，只見他們搖搖手，不知道說些什麼，不過我只聽得懂「不需要」，被拒絕也是理所當然之事。

湊巧認識的英國人會說流利的法語，他讓我在紙上寫下：「我是從日本來的愛山旅行者，今年想在霞慕尼過冬，如果有打工的機會請告訴我。任何能做的工作我都願意做。植村直己」

我拿著這張紙再去霞慕尼的飯店敲門，結果還是一樣，每家飯店都只是搖搖頭說

「No──」。

不論我多想留在霞慕尼看山過日子，但在沒錢又沒工作的情況下，想去哪兒都去不成。幫我寫信的英國人，也和我一樣想在霞慕尼找工作卻毫無機會，他的法語說得那麼好都找不到工作，更不用說像我這種連法語都不會的人了。

這位英國朋友最後在莫爾濟納的滑雪場找到了工作。他不像我有帳篷，而是住在霞慕尼的青年旅館，不過他連便宜的住宿費都付不起。我在加州賺的錢還剩下一點，便借給他。

我跟著他來到莫爾濟納。距離莫爾濟納市區約四公里的山谷一角，有個纜車站，我們在辦公室面見了這座滑雪場的經理。

英國人的名字叫做約翰，約翰和經理談得很積極，而聽不懂法語的我，還是一頭霧水，心裡七上八下，不知道他同不同意讓我工作，會不會像在霞慕尼一樣被拒於門外呢？我坐在約翰身後假裝聽他們說話，默默思忖著。

突然間，經理用英語問我：

「你會滑雪嗎？」

我毫不遲疑地回答：「當然會，我的滑雪技術很高竿。」

隨即在他面前彎曲膝蓋，擺動腰部，做出滑雪轉彎的姿勢給他看。說實話，我滑雪滑得並不好，連併腿滑行都沒學會。只有在八方山脊上滑過幾次，頂多滑到兩腿打開勉強半制動迴轉的程度。但我好歹還記得併腿滑行的動作，在明大山岳社時，擅長滑雪的學長在我們面前指導過滑雪動作，我心存僥倖地在經理面前現學現賣。

滑雪場的工作就是穿上滑雪板滑行巡邏，不會滑雪的話就不夠格。我是真心想工作。在霞慕尼找工作時全吃了閉門羹，所以只要能工作，哪怕只有一天，對我來說都是絕處逢生的幸運。雖然已是十一月，所幸滑雪場還沒下雪，無需實地考試真是意想不到

的好運。

「決定雇用你們了，試用十天，如果我判斷不行，你們就得離開。」

經理說。竟然能接受不會說法語的我在法國打工，我開心得無法置信。

纜車站的三樓隔成房間，裡面放了床，配有床墊和毛毯，不用再睡睡袋了。第二天早上八點半，我們隨同在滑雪場工作的村民，在結霜的冷冽空氣中搭上纜車，到上面的纜車站開始工作。纜車站海拔約一八〇〇公尺高，與谷底的下車站落差達七〇〇公尺，距離一二〇〇公尺；纜車的時速為四十五公里，轉眼就到達山頂，廣告上可是以「世界上最快的纜車」作為宣傳。這座滑雪場完工才滿一年，在下雪前要做好吊椅的準備等，相當忙碌。

我不會說法語，做的是木材搬運等，換句話說就是體力活。工作帶來的喜悅充滿全身，汗水淋漓的體力活我也甘之如飴，我比法國人勤奮兩倍工作。

比起在美國農場工作得連被蜂螫都毫無感覺的勞動，這裡簡直輕鬆極了，一點問題都沒有。約翰會說法語，常說太多惹得大家笑。

尚・維爾涅先生的善意

十天試用期結束，我和約翰又被叫到辦公室。

經理對約翰說：

「你就做到今天為止。」

他用盡強烈的口氣反抗經理，拚命想保住這份工作，但是徒勞無功；我也做好了被開除的心理準備。不料經理用英語說：

「直己可以留下來工作。」

這與預想中不會說法語的我被開除、約翰繼續留任的結果完全相反。也許是因為約翰能說善道，只會動嘴，手腳卻不靈光的關係。

約翰離開後，經理幫我申請了法國的停留證與勞動許可證，但我隱隱感到憂心。因為幾天後這座滑雪場將會降下大雪。二四○○公尺高的上福爾山（Les Hauts-Forts）已經白了頭，雪線一天比一天接近滑雪場。我謊稱自己會滑雪，才得到了巡邏員的工作，如果謊話被戳破，我就得收拾行李走人。

令人驚訝的是，這位經理竟然是一九六○年美國斯闊谷（Squaw Valley）冬季奧運

滑降金牌選手尚・維爾涅（Jean Vuarnet）。應徵時，我還在他面前彎膝做出滑雪動作，吹噓自己有多厲害，根本是在金牌選手前班門弄斧。維爾涅先生一定早就看穿我的謊言了，我不安地想。

約翰離開還不到一星期，滑雪場一夜之間累積了一公尺高的雪。

滑雪季正式開始，滑雪場升降梯的剪票員、整備員，全都扛著五根圓木，穿上滑雪板坐升降梯上山，以便在滑雪道豎立標竿。

我半放棄心想，該來的時刻終於來到，滑雪場讓我工作到今天，又讓我有棲身之所，就算最後被開除，也要心懷感謝。我這麼告訴自己。

整團上山的人當中，也有尚・維爾涅的身影，我穿著滑雪板，扛起五根近四公尺長的標竿，已經抓不到重心。大家終於都下來豎立標竿了，滑雪道傾斜二、三十度，雪面是柔細的新雪。

突然後方有人叫我。

「直己！你帶頭滑下去。」

是尚・維爾涅先生的聲音。我站在側邊磨磨蹭蹭，正考慮要不要從人群後方，穿著滑雪板走滑雪道下去，所以一聽到這話，就像被人從旁推了一把般呆若木雞。因為我的

技術連深雪中的初級滑道都很難滑得順利，現在卻必須扛著五根標竿滑中級滑道。我走到大家的前面，身體發抖，膝蓋喀答喀答打起哆嗦。

「預備——起！」

我踢踢雪，在心裡鞭策自己，豁出去了。就算求神保佑，也知道結果會如何。不用說，我在深雪中跌了個倒頭栽，魯莽地直接滑降陡坡竟然只前進五公尺。我撥開臉上的雪往上一瞧，尚・維爾涅先生正捧腹大笑，其他的人甚至笑得眼中泛淚。但是，尚・維爾涅先生對我說：

「直己，滑雪只要花一個月就能上手，你就繼續在這裡工作吧。」

天啊！我在金牌選手面前表演冒牌滑雪員的三腳貓功夫，原來早就被看穿啦！大家看到我的滑雪都叫我「神風」，別說是巡邏員的工作，我連顧客的忙都幫不了。

滑雪場與霞慕尼不同，一個日本人也沒有。有個長相接近日本人的人，我用日語跟他說話，才知道他是越南人。身為此地唯一的日本人，我有時工作結束，回到房間，在床上輾轉反側時，也會因思鄉而難以入眠。

第四章　朝霞中的果宗巴康峰

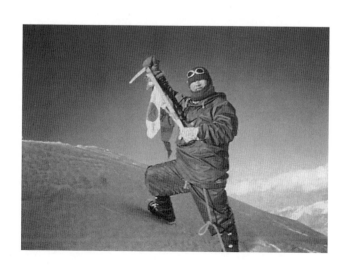

參加喜馬拉雅遠征隊

一九六五年，從日本寄來了一封出乎意料的信。內容寫著：

「明治大學山岳社今年春天將首度派出喜馬拉雅遠征隊，如果您能一同參與，請於二月中旬時到加德滿都。」

喜馬拉雅對我來說是夢想之地。應該說凡有志登山的人，不論是誰都想親眼見證喜馬拉雅的高峰。我早就期望跟隨某地的遠征隊進喜馬拉雅山，即使當個挑夫扛行李也不在乎。

我讀完信後樂得跳起來，但是冷靜回想這些日子以來的種種，便不能只曉得開心。也不想想是靠著誰的栽培，才從一個什麼都不會的人成為滑雪巡邏員，在工作上獨當一面？只為了想去喜馬拉雅山，就開口辭職，我實在說不出口。尚‧維爾涅先生處處照顧我，我豈有提出這種要求的道理？我猶豫不決，不知如何是好。只是一旦錯過這個機會，也許再也沒機會上喜馬拉雅了⋯⋯

然而，我還是想斬斷對喜馬拉雅的嚮往。

一天，工作結束後，我到辦公室去，對尚表明我的心情。如果尚叫我不要去，我一

定會遵從。尚說：

「對你來說這是夢寐以求的機會，不需要把巡邏員的工作放在心上。你的夢想不是滑雪，而是山，所以你儘管去吧。」

說著他拍拍我的肩，允准我的喜馬拉雅之行。即使他罵我忘恩負義也無話可說，但是他絲毫沒有表現出一絲怒容，尚真是個了不起的男人。

二月初，我動身離開工作了一個半月的滑雪場前，去向尚‧維爾涅先生道別。他為我送行時說：

「如果還有機會，隨時回到莫爾濟納來。你要好好努力，在喜馬拉雅山完成夢想，未來回頭時沒有任何後悔。直己，多保重！」

我把尚當成父親一樣看待，走出滑雪場時淚水奪眶而出。我必須好好加油，才不辜負他的期待。

我買了羅馬飛加德滿都的飛機票。從事零元旅行的我，飛機這種交通工具簡直是無上的奢侈，不過加德滿都的會合日在即，不得已只好這麼做。我在美國賺的錢和在滑雪場領到的薪水，全拿來買了機票。

搭火車抵達羅馬，在羅馬申請尼泊爾的入境簽證，再從羅馬途經印度加爾各答，進

入加德滿都。學長藤田佳宏和幾名先發成員早已在加德滿都等候。他們解開船運寄來的裝備行李，進行出發準備；同窗小林正尚也來了。在小林等人目送下離開橫濱已是一年前的事，感覺上卻彷彿昨天才與他們分別。大家都把從法國闖蕩返來的我視為夥伴熱烈迎接。在法國滑雪場時還是零下二十五度的嚴寒氣溫，不到兩天，卻置身於灼熱的太陽下，身體有些不適應。

離開法國前，我把睡袋和一星期分量的糧食塞進背包，不帶帳篷只帶鏟子，去爬滑雪場的主峰雷索福爾山，作為喜馬拉雅山的訓練。從那裡沿著稜線走兩天到瑞士的國境。我在風雪中，用鏟子在積雪挖出雪洞，也曾在夜裡清除洞口的雪，守夜到天明。

我到達加德滿都之後，高橋進隊長率剩下的隊員也抵達了，八名隊員全部到齊。

我原本抱著當挑夫也行的心態，因此很感謝他們接納我成為隊員。

接近二月底的二十六日，登山隊分乘兩輛卡車，從團隊住宿的皇家酒店出發，踏上征途。

加德滿都的街道古色古香，如同巴黎讓人感受到歷史。人們住在數百年、甚至一千年前建造的古寺廟或建築，與寺院一起生活。在日本，古老的建築是國寶，人們將它視為流傳下來的事物；相較之下，在尼泊爾更感覺到歷史是活的。

在加爾各答，到處都看得到睡在路邊、衣衫襤褸的人向外國人討錢的光景；但加德滿都的街頭車輛少，市集充滿活力，街上的人也比印度人顯得更沉靜。

明治大學的喜馬拉雅遠征隊在高橋隊長率領下，藤田、平野、尾高、小林、入澤，以及長尾醫生等人，目標是登上七六四六公尺的果宗巴康峰，這座山位在聖母峰西北三十五公里，卓奧友峰（Cho Oyu）的旁邊，尼泊爾人不叫它果宗巴康峰，而是暱稱為卓奧友II峰。

穿越加德滿都市區，四周景致隨即轉為田園，道路狹窄，卡車只能勉強通過。車子有時駛過村莊屋簷下方的石板，有時走在層疊的田地中，破爛不堪的馬路令人擔心輪胎一個不小心就會踩空。開了三個小時抵達潘奇卡（Panchkhal）。終於要從這裡展開前往基地營的長征了（現在中國建設了一條通往西藏的大道，行程可以縮短四天）。

行軍再行軍

路邊種著三、四人環抱的菩提樹，卡車載運的行李在這塊田地卸下，於是從附近徵召來穿兜襠褲、光著腳丫的塔芒族挑夫，對他們而言，與其在貧瘠的田地耕作，不如幫遠征隊扛斤包裝的行李就有一百五十個以上。我們要把行李運上基地營，光是三十公

行李來得實惠。而且，當時正好是季風期間的農閒期，居民都閒得沒事。從潘奇卡到基地營之間，尼泊爾的交通工具只有自己的兩條腿。一天走上好幾小時換取利益的塔芒族人，是如何看待我們賺不到一分利益的登山行動呢？說不定他們一邊扛行李，內心正思惴著我們是為了去山中尋找寶石吧。

裝備堆積在田地中央，旁邊搭起帳篷，就成了營地。我們周圍不知從何時聚集起黑山的民眾，多到甚至得指揮交通才行。在加德滿都雇用的雪巴人，每每掄起木棍才能把黑山當地的居民趕走。

二月的季風前氣候非常涼爽，天空清朗，山岳地帶的冬日寒意尚未散盡，所以不見雲霧，還能清楚看到一座座連綿不斷的山脈群峰。

出發時，當地的雪巴人與挑夫頭用當地方言喊出洪亮的吆喝聲，這種時候，沒有我們隊員插嘴的餘地。一百五十多個捆包陸續交給挑夫，堆積的行李立刻空了。拿到行李的雪巴人開心邁出腳步，沒接到工作的挑夫大聲發起牢騷。賣了穀物只能得到微薄收入的他們，若沒接到挑夫的工作，就像買到與頭獎差一碼的彩券般哭喪起臉。

前往尼泊爾屋脊的一百五十名挑夫隊伍，在我們隊員看來，就像是諸侯出巡。隊員只要背著輕便背包，撐著大黑傘遮擋熾熱的太陽，跟在挑夫後面悠閒步行，欣賞雪白的

山峰，半路上在茶店小憩，吃蒸馬鈴薯，啜著當地的青稞酒。

但是，我無法沉浸在這次遠征的滿足感中，每個隊員都有自己的任務，而我這半途加入的傢伙卻不用負責任何工作。看到一箱箱包裝了三十公斤的裝備與糧食箱，一眼就能明白他們在東京花了多少心血準備。但是我不僅沒參與任何事前準備，也不用背行李，只是輕鬆晃蕩著。辛苦的程度愈大，之後也會得到等比例的巨大喜悅。即使最後鎩羽而歸，其他成員一定也能夠相當滿足吧；比起來，即使我登頂成功，感受到的喜悅也不及他們的十分之一。為了感謝他們讓我加入喜馬拉雅遠征，如果我能默默為這場行程的成功付出一己之力，哪怕只有百分之一的貢獻都好。

隊列一天又一天行進著，爬上山脊、來到隘口，經過山谷，每天上坡下坡將近一千公尺，行走十公里。隊員如同諸侯率領部下，命雪巴人挑行李，高高在上俯視「平民」的姿態，就像是德川時代的參勤交代 2 。老實說，這與我的作風差距甚遠。看到不了解國外社會的尼泊爾人，必須為外國人的登山娛樂服務時，我真的十分同情。孩童也和成年人一樣工作，還沒上小學的孩子背著二十公斤、甚至三十公斤徒步的身影，令人不忍

2 譯注：德川幕府時代，各藩的諸侯奉令入京執行政務一段時間，再返回領地的制度。

目睹。他們赤腳走在碎石道路的模樣多麼瘦弱啊，即使如此，他們的臉上也不曾露出不滿的表情。

隊伍經過之處，鄰近村落的病人都聚集在道路上，長尾醫師盡力為他們診斷、開藥。從出發開始經過二十天，終於抵達山岳地帶的雪巴人村落南崎巴札（Namche Bazaar），標高三七○○公尺。加德滿都附近穿兜襠褲的塔芒族已不見蹤影，換成了山岳民族雪巴人。

雪巴族與鼻子穿環、纏腰布的塔芒族不同，他們穿著毛皮編織的衣服，很像日本的和服。行進途中有個村落叫羌瑪，是和山岳民族的交會點。兩個民族同住在一個村莊裡，毗鄰耕作。山岳民族雪巴人穿著長衫，平地民族塔芒人則綁纏腰布。可能是為了保護自己的民俗吧，即使共同生活，還是堅持完全不同的風俗習慣，十分有趣。如同日本人的習慣與歐美人也是截然不同。

尼泊爾人口與東京都人口相當，其中卻涵納很多民族，包括印度系的民族、來自北方的西藏系民族等。尼泊爾是由許多民族融合而成的國度，卻各自擁有我們難以想像的強烈民族情感；相較之下，日本人真的太幸福了，一國都是同一個民族實在難能可貴。

即使在美國，白人與黑人也有嚴重的對立，儘管高唱人人平等，但是不同民族之間

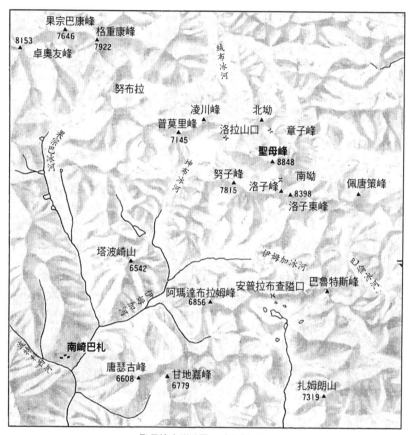

聖母峰山群地圖 © 高野橋康

要達到思想一致還是十分困難。與日本人長相酷似的雪巴人，對我們的親近感遠勝於與他們毗鄰而居的塔芒族人。最不可思議的是，他們連性格都與日本人相似；尤其是他們熱情端出的青稞酒、羅克西酒、西藏茶等飲品給我們喝時，會說「歇、歇」（請用、請用）。

即使一再婉拒，他們還是一再要我們喝，與日本鄉下居民的好客不分軒輊。中午充當午餐的蒸馬鈴薯，即使自己的分都不夠吃，還是想分給我們。或許雪巴人未受到文明荼毒，他們忠誠，也是登山的好幫手。他們平時不洗澡，一年頂多洗個幾次吧，起司般的體味令人掩鼻，休息時邊抓蝨子的動作也讓人不敢恭維，可是與他們一起行進，卻是一段愉快的記憶。

雪巴人的盛情款待

上方可眺望岩峰，家家戶戶分布在山腰地帶的南崎巴札，是昆布地區的中心。但它位在海拔三七○○公尺，氧氣稀薄，隊員的目標雖然是七○○○公尺以上的山，此時卻已經有了輕微的高山症，腦袋陣陣抽痛。雪巴人招待我們到家裡喝的土產酒，此時倒相當有效。

這裡的家屋呈階梯狀搭建，就像一座戶外劇場。房屋用土和石頭砌成，屋頂鋪木板，再用石頭壓住防止飛落。隊裡的幾個雪巴人都來自這座村落。

「薩浦（大爺），請到我家來。」他們會熱情招待我們。

我們暫時在村莊裡坐落在山坡上的學校住下，並接受邀請到雪巴人的家拜訪。用石塊堆砌成牆壁，空隙用泥土填補的家屋，門口很小，非得縮起身子才能進去。一樓沒有燈，白天也是一片漆黑，必須摸索著前進。跟在他們身後走時，腳邊踩到了滑溜溜的東西，抬起腳再往前走，突然又撞到一個會動的東西，原來是氂牛。我踢到的正是躺在地上睡覺的氂牛。氂牛嚇得立刻站起來逃走，但我受的驚嚇也不比牛小。想想一樓既然是牛棚，那些滑溜溜的東西就是牛糞了。好不容易摸到陡直的木樓梯，走上二樓，總算比一樓明亮了些。

「薩浦，請坐。」

我們在窗邊鋪著西藏絨毯的高臺上就坐，十坪大小的房間彷如監獄，只有兩個一公尺見方的木框小窗，過了好一會兒眼睛才適應亮度。等眼睛習慣時，周遭的景物浮現：窗邊有火爐，對側的三層木架上有兩只約兩手合抱的銅製大水壺，最裡面放著裝穀物的木箱。屋頂有洞，星光洩進來像待在天文館一樣。火爐燒著材薪或乾燥的牛糞，上頭燒

著玉米和小米製成的青稞酒。

「薩浦，請喝、請喝。」

雪巴人的妻子抱著嬰兒來勸酒。最初我只是看著，沒敢動它，因為杯子裡還殘留一些液體。只見妻子將髒杯子拿到家門前用泥土搓一搓倒掉，再用衣服的下襬擦拭後，幫我斟了青稞酒。她衣服的下襬比抹布還髒。幾乎所有雪巴人家裡都沒有廁所，多半在家門前解放，也不用紙擦，如果黏在屁股上，就拿小樹枝或小石頭擦抹。

不過雪巴人的盛情款待，實在教人難以拒絕，我啜了一口，禮貌地說好喝。不料他們又把杯子斟滿，要我「多喝一點」。青稞酒喝完了，再拿削了皮的生馬鈴薯放在鐵板上烤，接著煮起辣椒湯。烤好的馬鈴薯塗上從氂牛奶煉製的奶油，然後用手剝著吃。這種叫做「紀」的氂牛油帶著腐敗般的惡臭，教人難以忍受；但是五年後，我跟著聖母峰遠征隊在雪巴人家過冬時，對這些強烈的氣味卻渾然不覺，與雪巴人一起樂享美食，回想起來真是奇妙。

之後，其他雪巴人也要款待我們。當我們婉拒端出的青稞酒時，他們便說：

「嫌我們家的酒不好喝嗎？」

只好勉強喝下。漸漸地與雪巴人之間也較能心靈相通了。

可想而知，酒對他們來說就像日本人的茶吧。

他們把青稞酒加熱，給剛出生的嬰兒喝。把酒當成奶水的雪巴人，長大後會是什麼模樣

酒就活在他們的生活中。在那次聖母峰遠征的過冬時，零下幾十度的嚴寒中，我曾看到

在南崎巴札停留兩天，遭到雪巴人全面的青稞酒進攻，雪巴人本來就是嗜酒民族，

繼續登山還是中止

我們在南崎巴札休養了幾天後，再次列隊往基地營前進。從南崎的山坡上能望見世

界最高峰聖母峰揚起大雪煙，層疊的岩脊後方露出黑色山頭。遠眺聖母峰後，我不禁深

深慶幸自己「能踏上這場旅行」。從聖母峰流瀉下來的冰橫移過茲多・柯西（牛奶之谷）

的山腹，流入標高四○○○公尺的果宗巴冰河，冰河的河岸形成冰磧石（石頭堆積），

在夏天，隨著季風此地會長出茂密的青草，四處散布石造的卡爾卡（小屋），雪巴人會

將犛牛帶來這裡放牧。冰河也有許多種，例如這裡的冰河就無法與阿爾卑斯最高峰流瀉

到霞慕尼的博森斯冰河相提並論，它的寬度在四公里以上，長度更綿延二十公里。

從加德滿都出發經過約一個月以上，到了三月底，我們才在果宗巴冰河末端五

○○○公尺的冰磧上建立基地營。儘管海拔五○○○公尺，所幸我們這些喜馬拉雅新兵

都能適應。進入基地營前遇上大雪，一半以上的雪巴族挑夫拒絕扛行李，轉頭回家。還好所有行李都已安全抵達基地營，結束行軍路程。

我們預備攀登的果宗巴康峰，位在超越八○○○公尺的卓奧友峰與近八○○○公尺的格重康峰（Gyachung Kang）連結的稜線最後端。卓奧友峰在女子國際隊發生山難悲劇之後，由西德隊登頂征服。格重康峰在我們入山前的一九六四年，由長野縣山岳聯盟遠征隊率先登頂。當時隊員中的大瀧明夫剎那間從稜線消失在西藏側，遇難身亡。

從果宗巴康的基地營仰望，正前方是高達三段的大冰瀑，後方則可看到帶著白色懸立冰河的果宗巴康主峰雪白巍立在藍天下。想攀登果宗巴康峰，就必須攀越這條冰瀑，沒有其他路可走。在基地營，冰瀑的雪崩轟鳴聲打斷了眾人的談話聲，凶猛的氣勢讓我內心為之顫抖。

在基地營準備一日攀登，隊長下令開始攀登。寬度達一、兩公里的冰瀑中央不可能通行，因此穿過第一段冰瀑下方，攀住岩稜末端的左岸。

我們只有十六個人，八個隊員和當地雪巴人（只負責背行李的雪巴人），冰瀑的開路作業，由平野學長帶領隊員，與雪巴人搭檔進行。把繩索固定在冰上，苦戰許久終於爬上五五○○公尺的冰瀑上方，抵達第一營帳預定地。

接下來，我們把聯絡官留在基地營，全體開始起貨。當地雪巴人每人背三十公斤、

隊員背十五公斤行李離開基地。花一小時橫越冰河，來到冰瀑的起始點，穿上冰爪，繫

上登山繩，準備攀登塊狀帶。在我們中途小憩，就快爬上冰瀑的時候，細長隊列的最後

方響起巨大的咚咚咚——咚聲響，同時間聽到隊員刺耳的尖叫聲。

入澤勝隊員被塊冰埋住了。我站在最前頭，催著負重的雪巴人先爬上第一營。所有

人都被入澤的驚呼和巨響嚇得發抖，一齊唸起喇嘛的經文：

「唵嘛呢叭咪吽。」

我們將繩索固定在鬆動的塊冰上開出一條路，但並不知道腳下的塊冰何時會碎掉，

即使想跨向下一個立足點，雙腳卻發軟，跨不出去。

我獨攀白朗峰摔落時儘管很恐怖，然而一旦塊冰崩碎，就算試圖避開，還是很可能

全面坍塌，更教人懼怖不已。

還好，入澤隊員並非全身都遭到活埋，他附近的雪巴人和其他隊員將他挖出，抬

到安全地點。只見他的頭和腳都被塊冰撞擊，頭皮裂了一條縫，滿臉鮮血，左腳無法彎

曲。比較健壯的雪巴人將他背到冰瀑下方。

他們搭了臨時帳篷，醫師幫他縫好頭上的裂口，並在身邊照料。隊長在這場突發意

外後，顯得十分懊喪，變得緘默不語。

但是，醫師的努力令人刮目相看，他日夜不眠不休地治療入澤隊員，向基地營傳訊

「狀態極為良好」，眾人大喜過望。如果失去一起登山的夥伴，該是多麼痛苦的事。而當

眾人感到惶惶不安卻接到好消息時，比成功登頂還令人喜悅。

幾天後，隊長在帳篷裡提出了兩個選項詢問大家的意見：應該繼續攀登？還是放棄？

我說：「當然應該繼續。」

當然，山有它的危險性，可是顯然不克服這些危險，就爬不上去。討論到這裡又

回到了原點，入澤隊員的意外也變得不再是阻礙。在這場遠征中，不論任何事我都願意

做，從開路到背貨工都行。畢竟我只是臨時闖進遠征隊的人，什麼事前準備都沒幫忙，

接下來必須做點有用的事才行。因此我什麼事都能做，我之所以來到這裡就是為了這個

目的。

成為突擊隊員

隊長決定繼續攀登，但是半數的當地雪巴人說：「冰瀑接下來更危險，我們不想再

往下走了。」說完便離開基地營。剩下人員雖少，隊員間團結的意志卻更為堅定。

然而，上天的試煉一次還不夠，從第一營推進到第二營進行開路作業的平野、多爾傑搭檔發生意外。他們在攀登第二段冰瀑時，塊冰擊中多爾傑的眉頭，又打中肩膀。他的眼皮上方裂開，眼珠露出來，肩膀的骨頭也斷了。

醫師在多爾傑臉上縫了二十六針，可是再也沒人提出「應該中止」的意見。

眾人繼續謹慎推進前進營，繞過落差五〇〇公尺的第二段冰瀑，通過第三段冰瀑，在主峰岩壁下七〇〇〇公尺處設置第四營。削開冰層，搭起四、五人用的帳篷，這裡就是最終營。

隊長坐鎮六〇〇〇公尺的第二營，用通訊機和大型望遠鏡指揮進程。設置最終營時，沙達（雪巴人首領）等幾個雪巴人已經受傷無法行動，所幸天候穩定，天天都是萬里無雲的日子，氣溫也沒下降太多，不會因為手太凍而無法行動。太陽一升起，雪面上就成了夏天。白天的直射陽光反射在雪面，光線亮得連皮膚都會痛。

第一次突擊隊的平野、小林、敏瑪三人下來的第二天，我與片巴・丹增組成第二次突擊隊朝頂峰邁進。第一次突擊隊從七〇〇〇公尺的最終營，跨越懸立冰河，與橫亙在上部的冰隙和岩壁奮鬥到傍晚，最終還是未能到達山頂。我們鏖戰的過程，不僅是基地營，所有營地的人都清楚地仰望到了。

直到隊長指定我之前，我根本不敢夢想自己能成為果宗巴康峰的突擊隊。我知道自己並不屬於這個遠征隊，臨時參加的我不僅沒付一毛錢給遠征隊，也沒參與任何計畫，所以我希望自己至少一路上，都要成為登頂成功的「動力來源」。但在入澤隊員和雪巴人的意外、當地雪巴人辭工等狀況接連發生後，不知不覺間凸顯了我的存在，並使我背負起最終營的建設任務。我成為第一次突擊隊的支援隊，並在第一次隊功敗垂成時站向最前線。

第二次突擊。

但是，我無意推開別人，站到別人頭上。如果可以的話，我更希望由其他隊員進行

第一次隊的雪巴人敏瑪身體不適，在五人用的窄小帳篷中，小林隊員對平野前輩說：

「到了那裡卻要求撤退，實在對不起。」

我看著他們道歉，更期望能在我的支援下，給予他們再一次登頂的機會，但是，隊長的命令不得不從。

站在果宗巴康峰頂上

四月二十三日，天還未明的清晨五點，我與片巴‧丹增做好完全裝備，穿上冰爪，

背包架上相機和對講機，預備一捆三十公尺的繩索，在保溫瓶裝滿紅茶，在失敗的第一次突擊隊的目送下，兩人以繩索相連開始攀爬。滿天星斗隨著破曉消失，我們在微明中默默地向上爬。

出發兩小時左右，抵達第一次隊撤回的地點，接下來要開始開拓山壁和冰縫路徑。我們垂降到四、五十公尺的冰縫底下，打算再爬上去攀越，卻遇上了高六十公尺、傾斜七、八十度的冰壁。從第二營以望遠鏡監看我們行動的隊長，以無線對講機下指示：

「植村，越過你前面的冰縫，往右攀登，從那裡攀爬冰壁！」

我使盡全力，想按照隊長的指示忠實進行。但是我們前面有個小冰縫，朝四面八方裂開，距離我們十公里遠的第二營是看不見的。疲倦停下動作休息時，對講機卻傳來怒吼：

「你左右都分不清楚嗎？為什麼往左走？笨蛋！快點從那裡攀上正前方的冰壁。」

「是，我知道了。」

疲憊的身體還沒得空休息，就要遵從下方來的命令。只見片巴抬頭望向七、八十度的陡峭冰壁，連說幾聲「impossible」不想往上爬。我站在前頭，從起始點將岩釘打入冰壁，一步一步削出落腳點，戰戰兢兢地把身體往上提。這是七千公尺以上的人工攀登，

只要腳一滑，就會掉落在下方片巴．丹增的頭上；而他的下方是直通到底的四、五十公尺冰縫，絕不能有任何失誤。我把冰壁用的岩釘打入冰中，穿過繩索，但是愈往上攀，冰壁愈陡直，往下看時，嚇得兩手發軟，連敲冰塊岩釘的力氣都沒有。一旦掛在直壁上，就看不出這面牆距離頂部還有幾公尺，繩索拉到二十公尺時，終於到了盡頭。我用岩釘固定身體，在冰壁中卸下背包，打算拿出對講機，向營地報告無法再前進了。才剛按下開關就傳來隊長的聲音──

「植村，只剩一點點了，加油。我們一九六○年春天遠征麥金利時，也是苦戰了二十四小時才攻克峰頂。你盡力克服。」

隊長對果宗巴康峰的強大執著，讓對講機抖動地冒出火花，我實在說不出就此撤退的想法。

「是，我想辦法克服。」

在下方的片巴以為我要撤退，見我繼續往上，不高興地一再喊著…

「Go back! Go back!」

我了解片巴的心情，我們出發之後已經過了將近十小時，如今卻還要往上行進。沒人可以保證我們能平安撤下這面冰牆。

就在下一個繩距[3]，我終於攀上冰壁，意外的是從壁頂開始竟然是平板的雪坡，我

看到如恐龍背脊般的稜線披覆在壁頂上。橫越雪坡，來到硬雪的溝壑（陡直的岩溝），我

爬上雪溝，終於到達西藏國境的稜線。從這裡仰望，山頂就在頭頂上，片巴·丹增拉著

我爬上稜線，我就像井邊汲水的水桶般，讓片巴拉上去。因為我的體力在那座冰壁已經

消耗殆盡了。

看著荒漠般的西藏側，先前仰之彌高的格重康峰，高度已幾乎相當，幾乎就在眼睛

平視的位置。

「植村薩浦，這裡已經是峰頂了。」

片巴站在峰頂的雪峰前，讓我先走。

從七〇〇〇公尺的第四營出發，經歷十二小時，在薄暮將近的下午五點五分，我們

終於站在七六四六公尺的果宗巴處女峰頂上。我向隊長報告：

「終於到了嗎！植村、片巴，辛苦你們了！」

「抱歉時間晚了，就在剛才我們到達峰頂。」

3 pitch，一個保護點到另一個保護點的距離。

隊長哽咽的聲音透過對講機傳到山頂，我的心滿溢著達成使命的充實感，沒有流淚。格重康峰的後方，聖母峰在夕陽的映襯下，獨自拔高聳立著令人印象深刻。此時，我作夢也沒想到，不久之後我將親自踏上那座聖母峰；站在果宗巴康峰頂的五年後，從聖母峰頂反過來俯望果宗巴康峰時，真是感慨萬千。

留在心裡的東西

我們兩人沒有片刻休息，在山頂拍了紀念照，立刻沿著攀登路徑退回。回程時心裡卻惴惴不安，不知道如何返回基地營。

果不其然，等我們回到冰壁時，四周已經黑得連腳都看不見了，只隱約可見上到第四營來迎接我們的支援隊，兩支手電筒閃著微弱的光亮。

我們使出最後的手段，把預備繩索繫在冰壁上，用二次垂懸下降（將身體靠在繩索垂降）才終於脫離了冰壁。這段路上，我們除了早晨喝的紅茶之外，只吃了些餅乾和巧克力當作簡單的午餐，其他什麼也沒吃，此時早已筋疲力竭。加上沒帶氧氣瓶，嘴巴一張一合呼吸困難，宛如將死的魚。當我們下降到冰縫準備再攀上地面時，兩人已經沒有力氣再反抗重力，將身體拉上去了。

原本健壯的片巴‧丹增也不想再從冰縫爬上去，兩人互相抱著蹲在冰縫底部。已經看不到來迎接我們的支援隊身影了，只能祈求支援隊前來救我們。

清晨，星辰與出發時一樣布滿天空，氣溫是幾度呢？背包裡有溫度計，卻沒半點力氣拿出來看；不只如此，明明已經餓得前胸貼後背，連從背包裡拿出僅剩的紅豆罐頭來吃的力氣也沒有。我心想，該不會一切就在這裡結束了吧。羊毛內衣外只穿了毛線衣和風雪衣，光靠這樣的裝備，根本不可能在七四○○公尺的冰縫中野營。我們兩人抱在一起，片巴‧丹增的體溫傳到我的胸口十分溫暖。不過，我的呼吸比片巴‧丹增快了近兩倍，他身上穿著法國隊賈奴峰遠征隊送給他的羽絨衣，我想我肯定比他先死。

直到明亮的早晨染亮星空，我才知道自己還活著。我們窮盡最後一絲力氣，爬出冰縫，立刻受到來迎接的支援隊照顧。

所有人都為這次果宗巴康峰成功登頂雀躍不已，只有我耿耿於懷，說什麼也無法和其他人一樣打從心底感到喜悅。我雖然登頂，但是這個遠征隊不屬於我，而我也不像其他隊員，為了這次遠征不辭辛苦。我與那些三下班之後徹夜計畫、準備的人有著天壤之別。此外，我覺得自己目前的能力還比不上其他隊員。從這次遠征，我深深體會到必須更加惕勵、提升自己。也是在這場遠征之後，我受到獨自遠征的強烈吸引，往後不論多

麼小型的登山行動，我都是自己計畫、準備，獨自行動。我認為，這樣才是真正讓我感到充實的登山。

隊長對我說：

「你是我們獨自登頂的隊員，一起回日本吧？」

但是，我那時已經毫無一起回日本的念頭，我的心已經飛向歐洲阿爾卑斯，以及非洲的單獨旅行。一行人在回程途中，日本寄來的報紙刊登了一整面的大照片，寫著：

「明大隊成功登上處女峰果宗巴康峰，登頂的是植村隊員。」

其他隊員的照片只有拇指一般大。只因為站在山頂上，我的照片便填滿了整個版面，我看了恨不得找個地洞鑽進去。我只是奉令攀上峰頂而已……但是報紙完全沒有記載推動這個隊伍的主力隊員。我對新聞這種報導方式十分不滿，這太對不起大家了。我並不想搶功，奪人之美，只想盡快脫隊，一個人獨處。

一抵達加德滿都，我便向隊員告別，把這次遠征得到的登山裝備塞進背包，再次展開孤獨之旅。我沒打算回日本，而是跨越印度國境，從印度縱走南下，抵達孟買，再搭船轉赴法國。

第五章　馬特洪峰的黑色十字架

新鬥志

結束果宗巴康遠征一年後，我獨自登上白朗峰與馬特洪峰。

我向尚・維爾涅先生的滑雪場請了一個月的有薪假。一九六六年七月，我下定決心，登上曾經失敗的白朗峰頂。此時的霞慕尼與之前已截然不同，進入夏日的登山旺季，街頭到處都是背著背包的登山客，以及來自巴黎、甚至全歐洲的避暑客。

我在霞慕尼的運動用品店買了冰鎬，它使用特殊鋼「西蒙超級D」鑿洞，與日本門田、山內等品牌出的冰鎬更柔和，也更順手；接著又到白朗峰義大利側山腳的庫馬約爾（Courmayeur）城買了義大利製的多洛米蒂登山鞋。直到今天，這支冰鎬依然是我攻上世界五大陸最高峰的好幫手。

特地請了休假，還買了冰鎬與登山鞋，霞慕尼七月的天氣卻不如預期，連日下起濛濛細雨。下雨天，我便窩在帳篷裡過上一整天。帳篷搭在我第一次來霞慕尼時同樣的地方。

待在帳篷裡回想一路上的旅行，倒也十分愜意。

在加德滿都與隊友道別後，來到白朗峰腳下的這一年，充滿許多回憶。

從加德滿都走陸路到孟買時，我的口袋裡幾乎一毛錢都不剩，連去馬賽的船票都買

不起。在孟買時，我還想過賣掉相機和手錶湊錢買船票。

到孟買的三等列車總是擠滿了赤腳、穿兜襠褲的印度人，即使火車停靠車站讓乘客下車還是客滿，因此常常民眾還沒上完車，火車又出發了。車廂內永遠呈飽和狀態，有些人怕下不了車，就會從車窗跳下去。

我也學他們想把身體擠進去，可是背包卡住怎麼擠都進不去。於是，我先把背包從車窗丟進車裡，再從爭先恐後塞成一團的車門口擠入，進到車廂裡。卻發現才從窗口丟進來的背包，又被丟回月臺上了，慌亂之下，趕緊從車窗跳出去撿。

費了九牛二虎之力，總算帶著背包從車窗擠上車。乘車時，頭頂上總有雙破了皮的髒腳在晃蕩，火車每搖動一次，那雙腳就踢向我的頭。原來連車廂的行李架上，都坐著彎起脖子、垂掛雙腿的乘客。那些人連轉動身體的空間也沒有，尿急了就直接朝窗外尿。不過夜晚可以大剌剌這麼做，白天眾目睽睽之下只好忍著。

多虧了這個經驗，當火車抵達終點站孟買時，我已經有了隨意躺在路邊睡覺的勇氣。我到了帕多納，儘管擔心背包裡的相機等貴重物品被偷走，還是在人潮雜沓的車站裡倒頭就睡。

來到孟買，我從客滿列車中解脫後，開始尋找回教寺院，聽說回教的寺院願意讓人

我在寺院本堂後方暫住一晚。

在院裡睡覺，不會收錢；不過最後只找到佛教的日本山妙法寺。承妙法寺好心收留，讓

在孟買受的恩惠還不只這一樁，孟買郊外的農業試驗場「日本印度示範農場」中

幾位日本人也給我諸多照應。我原本只能在街頭吃到辛辣咖哩、小麥做的印度烤餅，以

及用樹葉裝的煮豆，相較之下，農場請我吃的日本菜真是太美味了，直到現在還無法忘

懷。此外，農場的加納先生和其他人還以「祝賀登頂」之名為我踐別，我能搭上去法國

的船，也是他們慷慨相助。我真是個幸福的人啊，不知道該怎麼做才能答謝他們。除了

爬山，我什麼也不會。

我成了日本與馬賽之間定期航行的法國郵輪勞斯斯號的成員。船中包三餐，不用煩惱

包就能吃飯，簡直是天堂。起司、紅酒、麵包，每一樣都好吃極了。船通過目前（一九

七一年）因中東戰爭而封閉的蘇伊士運河，沙漠景致一覽無遺。

進入地中海，來到法國附近，我開始費心蒐集食物，作為上岸之後的存糧。我在飯

後，拿塑膠袋把大家吃剩的麵包、肉等食物裝起來，為了怕腐敗變質，肉還先灑上鹽才

包起來。買了船票，又變回身無分文的我，從馬賽到尚．維爾涅先生的滑雪場間約四百

公里路程，全都得搭便車。如果被發現我在蒐集麵包雖然很丟臉，但這是為了讓自己活

下去，一點也不可恥；乞丐若是怕丟臉還當什麼乞丐。我在背包裡塞滿整整一星期分量的食物。許多從日本來的背包客，他們不僅對三餐不滿意，還老說法國菜多難吃、不合胃口等不知感恩的話。他們的旅行恐怕連我的十分之一都不到。

他們問我：「我們正展開零元旅行，有沒有哪裡可以打工？」

我其實很想回答：「沒有工作給只能吃日本菜的旅人啦。」

雷曼湖邊療養

到達馬賽的第四天，我靠著搭便車終於回到尚・維爾涅先生的滑雪場。尚・維爾涅先生得知我登上果宗巴康峰頂，宛如自己的事一般高興。

第二天開始，我負起滑雪場擴張工程的工作，開始揮汗幹活。因為身上沒有錢，必須卯足勁加倍努力。

然而，身體卻變得不太對勁，無法隨心所欲地活動身體，站著的時候會東搖西晃，還像貧血般感到倦怠無力，甚至頭暈目眩。我好不容易拖到回房在床上躺下，竟然就下不了床，只好停工。我上吐下瀉，吃下去的食物也全都嘔出來。

我在床上躺了三天，勉強復元了一點，食物卻還是難以被胃吸收，身體愈來愈衰

弱。想去醫院，卻沒有錢，除了自己療養，沒有別的辦法。同事看到我病得不成人形，帶著我坐車到莫爾濟納城看醫生。

醫師不准我再回到莫爾濟納滑雪場，直接用救護車送我到三十公里外雷曼湖畔托農城的醫院。醫師用法語寫了病名給我，但我完全看不懂。

腹瀉伴隨劇烈腹痛，身體癱軟無力，頭暈目眩，我幾乎以為自己要死了。躺在醫院床上時，還因為太疼痛，竟然像嬰兒一樣哇哇大叫，手腳胡亂揮舞。兩名護士過來壓住我的四肢，來回拍打我的臉頰。白衣天使的意外突擊，讓我一時間忘了疼痛。不過好幾次，我還是抓著護士問：

「我不會死吧？不會死吧？」

進醫院之後，身體並沒有好轉的跡象。食物還是完全無法吸收，我不由得在心裡祈禱，我已經不在乎爬山，也無所謂金錢，只想早點脫離劇烈的腹痛和暈眩。我後來才知道這種病是黃疸，那時我鏡中的眼睛，變成了黃色。

我在法國的醫院住了一個月，直到能下床行走，食欲也漸漸恢復時，醫院的會計課對我說：

「植村先生，請付一天七十法郎（約五千一百日圓）的住院費。」我真是太粗心了，

一心只想快點痊癒，卻完全沒意識到龐大的醫療費。這下子可傷腦筋了，因為我一毛錢也沒有。

「出院之後……」我想閃躲，但會計課不論如何都要我付款。

「如果你不付款，就把你引渡給日本大使館。」

事態頓時嚴重起來，我感到不知所措。

「無米難為炊。」這句話的法語該怎麼說啊？

後來，尚．維爾涅先生從滑雪場派人來醫院，幫我結清住院費，帶我回去，還讓我住在他家，細心照顧我。

這次事件讓我更加堅定留在這座滑雪場的決心。而且從一九六五年底到六六年四月春季時，我放棄所有的星期天、節日休假，認真從事巡邏員的工作，來報答恩情。因此七月夏季來臨時，我有了一個月的有薪假期去爬阿爾卑斯山。

就在那幾個雨天，我待在霞慕尼的帳篷中，回想一年來發生種種，深深覺得自己真是個幸運兒。

白朗峰全景

終於要展開白朗峰的攀登行動了。我從比霞慕尼城海拔低的萊蘇什（Les Houches）搭乘懸吊纜車到上面的纜車站榭拉米恩（Charamillion），再搭上前往聖傑爾貝的登山火車。從登山火車的終點站勒尼德庫（le Nid d'Aigle）車站開始攀爬，這裡是白朗峰西側，許多觀光客搭登山火車上來，十分熱鬧。從這裡越過雪溪，沿著看似快崩塌的陡峭岩山脊，攀登一五○○公尺的落差。當晚在位於三八六三公尺處的艾吉耶・杜・戈特（Aiguille du Goûter）山莊休息，第二天黎明前，穿上冰爪從木屋出發。

從下了雪的山脊俯視垂直削落的布納歇冰河（Glacier de Bionnassay），從另一邊就可以看到我上次摔入冰縫，差點死掉的博森斯冰河。從霞慕尼谷仰望針尖般的南針峰，就在博森斯冰河對岸，與我平視的位置。天候轉晴，連瑞士境內阿爾卑斯連峰的岩鋒和雪山山頭都清晰可見。這是個清朗無雲的好天氣，冰爪的抓地頗為有力，插入雪面的聲音非常清脆。經過有棒球場那麼大的古特圓丘（Dôme du Goûter）之後，就來到離白朗峰最近的山莊巴羅山屋，距離出發正好兩小時。從高度四三六二公尺的山屋看上去，白朗峰的主峰就在雪稜線上頭。

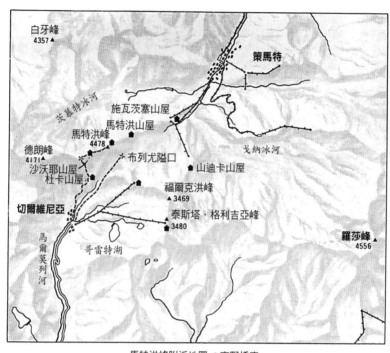

馬特洪峰附近地圖 ©高野橋康

我謹慎地重新綁好冰爪的鞋帶，以免滑開，一步一步從巴羅山屋登上峰頂，花了約一小時半，來到雪白、寬廣，如同馬背般細長的山頂……只見太陽初升斜射，清晨七點半左右，我站在歐洲大陸的最高峰，四八○七公尺，一雪兩年前摔落的挫敗。

峰頂展望的壯麗令我喜出望外，大喬拉斯峰的山壁、霞慕尼針峰群，一座座彷彿伸手可得。不僅如此，位於義大利—瑞士國境的歐

洲第二高峰羅薩峰和馬特洪峰也一眼就能辨認出來。

下山途中，經過一九六六年一月印度航空客機墜毀現場附近，機上當時搭載了一百一十多名機員和乘客，粉碎的殘骸散布在一公里範圍內，我帶走了其中一片殘骸，作為白朗峰登山紀念。

魔法師的帽子上

之後，我從霞慕尼坐上巴士，經過穿越白朗峰山腹到義大利的隧道，在庫馬約爾換車，來到馬特洪峰在義大利境內的小城——切爾維尼亞（Cervinia），標高二○○○公尺。

我們看到馬特洪峰，都以為它有著漂亮的三角錐狀山峰，但其實從義大利境內看去，馬特洪峰卻是母子峰，在尖尖的主峰西南側，還有座子峰緊貼在旁，它叫做廷德爾峰（Pic Tyndall）。從兩個角度看到的馬特洪峰，模樣完全不同，所以兩國對它的稱呼自然也不一樣。

我在切爾維尼亞的露營場搭帳篷，從義大利境內的西稜開始單獨攀登，從這裡看，馬特洪峰的輪廓像個男人。

從切爾維尼亞渡過雪溪，就會來到馬特洪峰與德朗峰（Dent d'Hérens）之間的鞍部。進而在攀上岩稜，切過三八〇〇公尺高的瘦峭山脊時，來到義大利山岳會的老舊山屋。第二天天候惡劣，我在山屋停留，七月二十五日登頂。

早上十點出發時，還延續著前一天的惡劣天氣，飄了一陣雪。我從固定在山屋後方的繩索往上爬，橫越岩雪混合的不穩定坡面直上，手腳並用通過廷德爾峰的突起，最後攀登往山頂的直壁，從西側頂端登頂。儘管攀爬路線中兩處有固定繩索，但是馬特洪峰的形狀有如魔法師的帽子，單獨攀登真的是段可怕的經歷。

某些地方，必須將身體固定在繩索上，將岩釘敲進三個位置。一般路線是從瑞士側走赫恩利（Hörnli）山脊，很多日本人也都從這裡上山，義大利側的路線少有登山者，山屋裡的登山者簽名簿已經相當古老，一個日本人的名字也沒看到。與赫恩利山脊不同，義大利側的西稜採岩壁攀登，五根岩釘，兩個登山扣掛鉤（將繩索掛在岩釘上時，作為連結用的金屬環）和一條三十公尺登山繩的單獨攀登，稍一粗心就可能死無葬身之地，十分危險。

終於，下午四點半登頂，我看到黑色十字架時忍不住大叫：

「成功了！成功了！」

從山頂經過大十字架與小基督像旁邊，沿赫恩利山脊下山，到達索爾貝山莊時，照在羅薩峰的太陽已經蒙上暗影。第二天，從山莊前方偏離山脊，由東壁的雪坡直下，越過國境的稜線，再回到切爾維尼亞。

切爾維尼亞的義大利人十分好客，我登完馬特洪峰，到店裡談起此事，他們端出咖啡請我喝，雖然我聽不太懂義大利語，還是可以感受到他們懷著善意祝福我的心意。

離八月還有幾天，我不再從事危險的登山，只在切爾維尼亞附近散步，採集高山植物的花。我在離路邊稍遠、手搆不到的岩棚上發現雪絨花（Edelweiss）時十分開心，那兒有七、八朵花在風中孤單地搖曳著，無人知曉。雪絨花的身影讓我感傷，我心目中的登山，就是和雪絨花一樣，無須在乎別人，讓自然的冒險屬於自己，而非為了吸引別人的目光。或許正因如此，我才會特別嚮往單獨攀登吧。

八月，我再次回到莫爾濟納的滑雪場，為擴張工程進行安裝炸藥的工作。使用空氣壓縮機，在岩場用鐵杆鑿孔裝炸藥，是件體力活。不過專心一志地揮汗工作讓我感到充實而滿足。雖是八月，但工地所在的上福爾山山腳，已經零星降起雪來了。

進入九月，下雪的次數更多，到了十月，大地成了銀色世界，無法再工作。在阿爾卑斯，一到九月，山麓的樹林漸漸轉黃，十月時黃葉成了枯葉，長滿樹叢的山變成禿山。

每到週日或休假日，所有村民都放下手邊的工作，開車出門旅遊，或是佇立在街頭的酒吧喝啤酒和咖啡；甚至有人搭車來到距離莫爾濟納四公里的滑雪場車站下，玩起丟球的遊戲；年輕情侶會在阿爾卑斯牧場上，曬著秋天柔和的陽光互訴衷情。到了週末夜，莫爾濟納的舞廳擠滿村裡的年輕人，教堂報時的鐘聲響徹城鎮，甚至能傳來我的宿舍。

我除了到莫爾濟納鎮上買食物之外，並不出門；一星期只入城一次，買一星期分量的麵包、馬鈴薯、青菜和肉，在房間裡用登山用的石油爐下廚。主食是馬鈴薯，大多切長條油炸成薯條，有時也會水煮後塗上乳瑪琳配湯吃。想起遠征果宗巴康峰的那段日子，在法國這種有麵包、有肉吃的生活，算相當奢侈了。長麵包放兩天就會變得硬邦邦，因此接下來幾天，我會把硬麵包剝碎灑進湯裡吃。換換口味也很好吃。

我週日雖足不出戶，卻有很多工作要做：洗一星期的髒衣服，安排下一週的計畫。

法國不像日本，週日關在家裡的人會被當成怪人，但我並不放在心上。經常有莫爾濟納的年輕人開車來宿舍，約我去跳舞，但是我都沒去。自從我得了黃疸病之後，就發誓不再喝酒和咖啡了。

法國人嗜酒，餐前、餐中、餐後都喝。吃飯就座前，會先到酒吧的櫃檯，喝一杯帶

松脂味的淡酒；吃飯時則牛飲桌上的葡萄酒，就像日本人喝茶一般；飯後喝的是干邑或威士忌等烈酒。餐廳裡一定有吧檯，咖啡也和美國不同，小小一杯卻很濃厚。

如果只是吃飯時喝酒倒也還好，但只要有兩個人湊在一起，不論他們在工作還是處理其他事務，都會先擱置手邊的事，到酒吧喝杯咖啡或啤酒。對於阮囊羞澀的我來說，實在無法作陪，即使對方願意幫我付酒錢，但是喝了別人的酒，總有一天要還的；而一杯咖啡的錢也可以買一條吃兩天的長麵包。我在黃疸病復原後，澈底戒了酒和咖啡，如此一來就算有人邀約，也很容易婉拒：

「醫生說不能喝⋯⋯」

村裡的女孩來約我跳舞，我也會為了省錢而拒絕。這對血氣方剛的我來說，是件痛苦的事，如果有能力的話，我也想一個月能好好玩上一次。

每當這種時刻，我總是咬緊牙關，回想果宗巴康峰遠征的過程，想著那些在外地幫助我的人，以及明大山岳社的學長和夥伴，這樣就能捏熄想那些蠢蠢欲動的享樂念頭。

第六章　非洲的白塔

坐四等船艙去非洲

完成阿爾卑斯登山後不久，一九六六年九月下旬，我決定去非洲，目的是單獨攀登非洲大陸最高峰吉力馬札羅山（五八九五公尺）與肯亞山。

從阿爾卑斯回來之後，我把這個計畫委婉告訴尚‧維爾涅先生。不過因為我才剛從阿爾卑斯回來，這麼短的時間就要再離開滑雪場，我沒把握他會同意。結果他二話不說同意讓我出發，令我喜出望外。

九月二十三日，我從馬賽搭上往肯亞蒙巴薩港的船──拉‧普魯鄧號，從地中海通過蘇伊士運河走紅海。這艘一萬八千噸的法國客輪，在夕陽的大海上翻起小浪行進，塗了白漆的船體扶手染成了紅色。我沒有鋪位，因為我買的是比三等更低層的四等艙位，它的房間就在堆放行李的船底大艙，說是房間，更像是監獄。

船經由蒙巴薩港，經過馬達加斯加島，最後到達印度洋的孤島──人口僅數十萬的留尼旺島。船客大半是頭髮捲曲的非洲黑人。沒有床鋪的四等房全是黑人，看不到一個白人，在無窗的黑暗中，黑人的白眼珠閃閃發光，還沒習慣之前，整天膽戰心驚，不知道會不會被他們修理。不過，我白擔心了。他們比白人更友善，看到我這個黃皮膚還背

著髒汙背包的怪人，全都圍到我身邊來。

「你從哪裡來？」

「要去哪裡？」

「去非洲登山。」

「什麼山？」

「吉力馬札羅、肯亞山。」

「沒聽過那種山。為什麼要爬山？山上有什麼東西？」

「什麼東西也沒有，我只是喜歡爬山而已。」

「為什麼喜歡爬山？」

他們住在非洲，卻連吉力馬札羅山都不知道，因為他們在求生時並不需要那些山吧。他們一定在想，這個人爬山是因為能發現什麼值錢的東西吧。

即使我說：「我只是喜歡，所以爬山玩玩。」他們也不相信。

「既然專程從日本去非洲爬山玩樂，何必坐這種非人待遇的四等船艙呢。」這是他們的理論。有道理，他們的想法的確合理，哪有人為了玩樂而犧牲自己的生活呢。到了早上，他們在船底鋪上草蓆，腰上綁著仿彿夏威夷襯衫花紋的布巾，跪下來

向穆斯林的神祈禱。

即使待在暗無天日的四等艙裡，我的心依然如新芽般向著非洲山峰伸展。一個計畫結束後又開始新的計畫，我的心情永遠保持新鮮。

我真心喜歡上友善的非洲黑人了，他們比起白人更讓我這個日本人感到親近。我與他們比腕力，跟著他們教的非洲語唱歌。我感到世界沒有國境。在這艘船上，我也向他們學了一點肯亞人說的史瓦希利語，船上的生活很滿足，也供餐點。捧著一只凹凸不平的盤子、杯子、刀叉，向廚師行個禮，他們就會把它盛滿。廚師是法國人，經常和黑人吵架。

他一副高高在上的樣子，用「施捨給你」的態度對待黑人，給的量也不一樣，全憑他看得順不順眼。

他與黑人的爭執，導火線總是食物分量。吃完飯後，各人必須自行洗好盤子，如果不洗，下一餐就不給飯吃。

經過蘇伊士運河之後，船底熱氣蒸騰，簡直像坐在平底鍋上，讓人坐立難安。我把壓箱寶——睡袋拿出來，上甲板看星星，吹著海風睡覺。到了清晨，睡袋和身體全被海風吹得又黏又潮。航行在蘇伊士運河時的日落令人難忘，當船靜靜通過擠滿船隻的狹窄

河道時，火紅的大太陽就像小學生的畫一樣落到沙漠的彼方。

從馬賽出港的第二個星期，船駛進肯亞的港口蒙巴薩。船進港時，我立刻注意到非洲的怪樹——猢猻木。它的樹幹粗大，樹枝卻像根鬚那麼細。白人朋友把猢猻木叫做「upside down tree」（上下顛倒的樹），形容得真妙，因為樹枝真的很像根鬚。

終於，要和準備回馬達加斯加的黑人朋友告別了。走下船梯，黑人朋友在甲板上揮手大聲喊叫：「Bon voyage!（一路順風！）」

位於赤道下方的蒙巴薩，白天氣溫超過四十度，在直射的陽光下，熱得幾乎無法站立。對於之前每天看雪，在雪地上工作的我來說，實在難以忍受。最後我連衣服都懶得穿，全身上下只剩一條短褲。

野獸之國肯亞

從蒙巴薩搭火車到首都奈洛比，我在奈洛比買了上山的糧食後，便直驅肯亞山山麓的小鎮納紐基（Nanyuki）。往奈洛比的列車分成一、二、三等，三等座的車資是二等的一半，還可以和當地居民直接接觸，對我而言是一石二鳥。這裡的一、二等車廂，和第三等分開，這一點和日本大不相同。

蒙巴薩距離奈洛比四百五十公里，坐火車要十六小時，車票以日圓來算，約八百日圓。八百日圓在法國，連一百公里都到不了。

傍晚啟程的火車，偶爾停靠在懸掛煤油燈的車站，其他時間都在非洲的黑暗中奔馳。瓦斯燈下有人在販賣用手抓的煮豆，或是炸肉塊等「火車便當」。人潮群聚的店裡，只要拿出一先令（相當於五十日圓），就會給你用雜誌紙包覆、雙手都拿不完的煮豆子。

只以木板相隔的座位，旁邊坐的是個屁股大得嚇人的姑娘。她把捲髮編得很美，用帶子綁在耳朵旁。與我面對面的位子，是一位帶著兩、三歲孩子的母親。沒有人說話，我覺得無聊，就對著孩子伸舌頭，做鬼臉玩，又把吃不完的豆子分給他們，他們歡喜地一再道謝後吃了。

夜裡，我把穿短褲的腳靠在隔壁姑娘的腳上睡著了，但是她沒有抱怨。

夜晚過去，往外一看，簡直是個野獸國。我陷入錯覺，彷彿自己成了狩獵冒險電影的男主角，在原野上到處奔跑。這裡已經沒有蒙巴薩看到的木瓜樹，只有一整片低矮帶刺的相思樹，生長在乾枯的草原。鹿、駝鳥、野牛、斑馬群在草原若隱若現，火車宛如馳騁在動物園中。而舉目所見，唯有無盡的熱帶莽原。

這一帶是標高一五○○公尺以上的內陸高原，此時適逢乾季，一片綠葉也看不見，只有相思樹長得茂盛。在這種草原中，各處都可以看到零星分布、用香蕉葉覆蓋圓屋頂的土牆小屋。小屋前，幾乎與土牆色澤難以分辨的裸身黑人，注視著火車經過。小屋周圍種了薔薇樹圍牆，必定是他們防禦野獸攻擊的妙招吧。

對比起來，肯亞的首都奈洛比街頭，高樓大廈林立，景致優美，紅色的九重葛花爭奇鬥豔充溢在街道上。我離開市中心，在街區角落黑人住宅區的白人旅館便宜了好幾倍，不供飲食一晚十五先令（七百五十日圓）有點貴，但是比起市中心的白人旅館投宿，不供飲食一晚十五先令（七百五十日圓）有點貴，但是比起市中心的白人旅館投宿，只好咬牙租下。沒有淋浴間，只有公用廁所，馬桶裡沾了黑人的捲毛，連我都不太敢坐。

這裡是鳳梨的產地，二十五日圓就能買到一顆大鳳梨，這一點倒令人欣慰。和在印度時一樣，我拿黃瓜蘸鹽來吃。在印度，木瓜吃再多也不會脹；肯亞的木瓜卻光看就飽了。

我不抽菸，一包菸的價格可以買到吃不完的新鮮水果，比起菸來，水果實惠多了。

在奈洛比，印度人掌握了商權，他們在高樓中販賣貴金屬、收音機、音響、衣物、皮鞋等皮革製品，價格高昂，令人納悶到底誰會來買。

在那些高樓大廈的銀行或商店裡，看不到一個黑人原住民。肯亞雖然已在一九六

三年脫離英國獨立，成為共和國，但是這個國家執商業牛耳的卻是印度人，想來真是奇妙。即使黑人區的鬧街，幾乎每家店的後面都有個目光炯炯的印度人。

彷彿自己的國家被印度人搬走了的感覺。半世紀前，印度人最早來到這裡，擔任肯亞海岸到烏干達鐵路建設的工程師，後來順理成章掌握了肯亞的商業。看著這些黑人原住民遭受外來者統治，我想一定是哪裡出了問題吧。

夜總會的一夜

從奈洛比出發到達納紐基時，已經過了晚上十點，四周一片漆黑，連盞路燈都沒有。我必須摸索著才能走下月臺。

我知道納紐基有歐洲人經營的飯店，無奈我離開法國時，身上只帶了一百五十美元，根本住不起歐洲人貴死人的飯店。不過即使不住飯店，我身上也帶了所有野營的工具。

我用英語問站長（其實他只是一個站員）：

「我來自日本，要去爬肯亞山。現在已經很晚了，能否讓我在列車裡住一晚？」

站長一臉正色回答：「這列火車馬上就要駛回前一站。」

「那麼，我可以睡在月臺上嗎？只要今晚就好。」

「月臺不是給人睡覺的地方。」站長嗆回來，他大概覺得連黑人都不在這種地方睡覺了，「日本人真奇怪」。

「說實話，我沒帶什麼錢，飯店太貴了，有沒有可以讓我住一晚的地方？」

站長剛送走尾班車，正收拾好東西準備回家，於是他讓我搭便車離開車站。車子在東南西北分不清楚的馬路上行駛了十分鐘，來到某棟屋子前。

車站連油燈都沒有，但這房子點了電燈，仔細一看，前面的招牌上用英語寫著：

「納紐基快活音樂夜總會」

走上二樓，樂隊正在演奏，幽暗的光線中，年輕男女配合節奏扭動腰枝，瘋狂亂舞。我猜想站長大概以為我是外國人，身上有幾個錢，所以才帶我來這裡吧。不料站長叫來夜總會的女經理，與她商量：

「讓他睡在夜總會的倉庫吧。」

倉庫裡有張床，角落堆放桌椅等不值錢的東西，就像我在美國農場工作時，被移民局抓去關的小牢房。

站長跟我說：

「這裡 OK 嗎？」

他大概常來這裡吧，和那名膚色白皙的女經理看似很熟。

他離開後，我在床上稍微躺了一下，不過二樓的奏樂聲、跳舞的腳步聲不斷傳入耳裡，讓人難以平靜。經理叫我上二樓去，我穿上長褲和運動衫，上去參觀舞廳。

經理的雙腿修長，肌膚如同白人，頭髮卻又黑又捲，顯然是混血兒。來跳舞的都是附近村莊的年輕人。女孩穿著印染圖案的 T 恤和裙子，腳上是閃亮的塑膠鞋，不像白天看到那樣光著腳；藍、橘、黃原色的印染布和把頭髮編到腦後的黑女孩很搭。隨著樂聲，她們把手放在肩頭，圍成一個翹起屁股的舞蹈，讓我感到全身酥麻，看再多次都不厭煩。但是因旅途勞頓，我和經理握手之後就回房裡去了。樓上的喧鬧一直持續到深夜。

隔天醒來時已經十點多，大概是旅行過於疲累，加上倉庫的小房間裡沒有窗，即使天亮還是陰暗一片。外頭晴空萬里，陽光燦爛，我走到後面的草原，緩坡上聳立著一座山，形狀與立山的劍岳十分相似。那是我第一次看到位在赤道的山──肯亞山。內利恩峰浮凸在勒納納峰和畢考特峰之間，和緩的麓原形成黝黑的密林帶。

為了查詢登山路線和申請入山許可，我前往城郊過橋處的納紐基警察局。

「我是日本人，從法國遠道而來，想獨自去爬肯亞山。」

「你一個人想去爬山？一個人，你嗎？」

站在門口的黑人警察反問我兩次。

他瞪大眼睛，把我帶進裡面的房間，讓我面見裹著頭巾的印度錫克教徒署長。

「你想一個人去登山？」

「我是為了登肯亞山才從日本來的。我想申請肯亞山的登山路徑和你的入山許可。」

「你不會是中國人吧？讓我看看你的護照。」

他不相信我是日本人。

「這是我的護照，我既不是中國人，也不是越南人。」

我把護照擺在署長桌上。自從我來到非洲之後，每個見到的人都說我是中國人。

「我是日本人。」我這麼說時，他露出笑臉請求與我握手。說到日本人，不知是因為國家給人與全世界作戰的印象，還是因為遍及他們村莊各角落的收音機、照相機、衣物等日用雜貨都是日本製的印象，讓他覺得日本人「真厲害」，總之，可以確定他對日本人很有好感。在歐洲，因為日本人很多，歐洲人早已見怪不怪；而眼前這位非洲的署長，卻對我這個日本人流露著敬意。

「為什麼你要獨自登肯亞山呢？」

「原因嘛⋯⋯總之，肯亞山位在赤道上，而且是非洲第二高山，僅次於吉力馬札羅山，是最美的山。在日本，我們從小在學校裡就學到肯亞有很多動物，是個美麗的國家⋯⋯一個人登山是因為我找不到相熟的夥伴。」

這位署長登山，即使我再怎麼解釋登山的樂趣，他恐怕也無法理解。其實連我也說不出為什麼非得一個人登山的原因，只不過是覺得非洲的吉力馬札羅山和肯亞山，是我可以獨自攀爬、欣賞的山，才從法國來到這裡。

「就算你說要登肯亞山，但如你所見，登肯亞山必須先通過密林帶，而山麓的密林帶寬達好幾公里，並沒有明顯的路可以走。再加上密林帶已經劃入肯亞國家公園，棲息著豹、大象等許多野獸，你一個人經過那個地方十分危險。」

署長指著牆上肯亞山區的地圖這麼說。

「可是⋯⋯我實在很想一個人登上肯亞山⋯⋯」

「肯亞國家公園的入園許可馬上就能發下來。但如果你獨自進入密林，遭到動物攻擊，或被肯亞山的落石擊中，得完全由你自己負責。此外，你有帶槍嗎？」

「沒有，我什麼武器都沒帶。」

「這樣的話，你應該放棄。你絕對無法獨自通過叢林。即使有通往肯亞山的道路，

途中有一片溼地，是象群必經之路。我不會叫你不要去，但是，一個人登肯亞山絕對有危險。」

他說完，叫來屬下，要他去拿調查報告。

「小夥子，你看看這張照片。」

署長從相當老舊的卷宗裡拿出一幀照片，那是腹部被動物吃掉的屍體照。

「有一個多人小隊去登肯亞山，經過這片叢林時，被豹殺害吃掉。你也想落到這種下場嗎？真的無法保證活命哦。」

「唔……」

我啞口無言。

直到此刻，我才了解到登肯亞山有多麼凶險，但就此放棄嗎？還是說，只要人數多一點就能嚇跑動物，如果雇十個黑人組成探險隊的話……

話雖如此，我並沒有錢雇用黑人，就是個連住旅館的錢都沒有，只能在夜總會借住一宿的人啊。我該放棄登山離開肯亞，還是牙一咬拚了？

可是，我的非洲之旅能夠成行，不正是尚・維爾涅先生幫的忙嗎？今年夏天我才去爬了白朗峰和馬特洪峰，尚還爽快地給我有薪假，讓我去非洲登山……如果我告訴他，

因為肯亞山太危險，所以沒爬，他會露出什麼表情呢？也許他會笑我，你不是早就知道這是條危險的路嗎？若是如此那我也沒臉活下去了。

不行，不論會發生什麼，我都必須去。我早就明白，單獨攀登永遠都有危險。既然我是明知山有虎，偏向虎山行，如果沒有親身面對危險，只憑別人一句話就放棄，實在說不過去。

我決定不顧署長反對，去爬肯亞山。署長建議我至少雇四、五名挑夫通過叢林，我沒有錢，只能忽略這個提議。但畢竟我對路線和地貌都毫無概念，還是雇了一名黑人挑夫當嚮導。

「你從隔壁村子上山吧。那裡有派出所，應該對你登山有幫助。」

署長幫我寫了信給派出所。

我帶著這封信回到房間，心裡總掛記著署長給我看的那張駭人照片。我躺在倉庫的床上，呆望著天花板，久久無法平靜。

不知何時開始，二樓又響起了和昨天一樣的樂隊演奏聲，村裡的年輕人又來這兒會合了。今天又是個跳舞的夜晚吧。我飢腸轆轆卻提不起食欲，彷彿已預見了不祥的未來。我已下定決心，明天拿著這封信前往隔壁村攀爬肯亞山。絕不能再怯步不前，即使

最後命喪野獸之口也毫無遺憾。

舞廳的音樂更高亢了，為了按捺不安的情緒，我走上舞廳，強迫自己喝了兩、三杯不能喝的酒。一個穿著豔彩T恤和裙子的黑女孩停下了搖屁股的動作，走到我身邊。這一晚也許是我人生的最後一夜。

我沉浸在黑女孩的母性愛中迎接黎明到來。黑女孩的膚色很黑，溫柔又多情，打從出生以來，我第一次成了男人，再沒有任何遺憾。

隔天，我從納紐基坐上破爛公車，望著左側窗外的肯亞山，以五十公里的時速闖過草原，花了一個半小時到達鄰村納羅莫魯。那名嚮導口中的派出所，其實只是個小平房，裡面有三名年輕警員穿著短褲，腰間掛著警棍。

叢林深處

我把納紐基署長的信交給警員後，他們瞪大了眼睛盯著我。不過如今不論別人說什麼，我的心都已相當篤定。

「只有一個人，我不想去。」在警員的安排下，我雇了一名不太情願的基庫尤族黑人，他叫約翰，住在肯亞山叢林外圍。我沒想到他會說英語，是個身強體壯，才二十出

頭的小夥子。

「附三餐一天十先令（五百日圓），順利下山之後，再給一天份小費。」

他一開口就漫天要價，一天十先令我實在付不起。一頓飯花不到兩先令，附三餐要十先令太誇張了，我不斷把「No money」掛在嘴上，最後談妥一天九先令；至於小費，如果順利完成嚮導，就把腳上穿的這雙毛襪和內衣送給他。

他說以前曾經穿越叢林上肯亞山兩次，但是從來沒有單獨和一個人上山。

我決定清早出發，以求萬無一失，並打算用一天時間穿過叢林。這裡雖然是村落，周遭卻很荒涼，除了派出所後方的五、六戶人家，一眼望去是整片廣闊平緩的枯乾草原。最後一晚，我在派出所前的院子紮營過夜。

納羅莫魯雖位於赤道旁，標高卻達三〇〇〇公尺以上，夜晚非常沁冷，短袖襯衫完全擋不住寒意。只見星光熠熠，肯亞山聳立眼前，是個美麗的夜晚。我想著明天出發登肯亞山的可怕，與昨晚初嘗禁果的溫存，幾乎難以成眠。

十月十四日，抵達蒙巴薩第八天，約翰叫醒我。我揉著惺忪的眼睛，收拾帳篷準備出發。約翰上山只穿了棉製的運動衫，腳下是一雙腳趾頭露出來的爛鞋，背上背著捲起的毛毯。他自稱肯亞山的嚮導，但這副打扮別說是雪上，連岩石都很難行走。

「約翰，你打算穿過這樣上肯亞山嗎？」我問。

「Yes.」他若無其事地回答。

從這裡往上看，肯亞山頂一帶已經降雪，也有結成冰河的山岩和雪山。我不禁想，赤道上的雪可能不像其他地區那麼寒冷吧。我們兩人一星期分量的糧食有米、麵包、洋蔥、胡蘿蔔、橘子、生肉等。

警員駕駛吉普車，把我們從納羅莫魯送到密林入口，路程約十五或二十公里。肯亞山的入口立著一幢小木屋，有個用木棍橫倒的入口。要來這密林打獵必須取得肯亞政府的許可，平時有哨兵檢查，但據說還是不時有人偷偷潛入盜獵。

「入山期限為五天，第五天一定要下山。」與警員說好之後，我們朝肯亞山的密林出發。

約翰教我通過密林的祕訣。密林中雖然沒有獅子，仍有會攻擊人類的猛獸，其中最可怕的是野牛、大象和豹。

遇到野牛時，要立刻丟下背包，爬到最近的樹上；遇到大象時，立刻逃進大樹之間，以之字形快跑。大象一向成群結隊，遠遠就能看見；遇到豹時，絕對不可以背對牠逃跑，只要與牠目光相對，慢慢通過牠就行了。如果是多人隊伍，通常是動物會先逃；

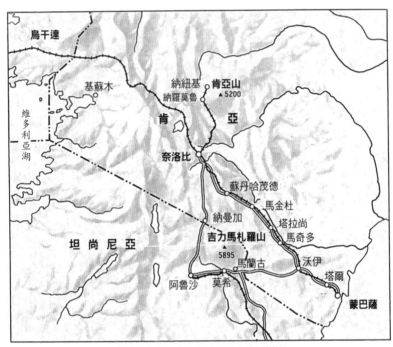

肯亞吉力馬札羅山附近地圖 ©高野橋康

一旦人數少時，牠們會反過來攻擊。至於作為防衛的武器，約翰有一把叫「彈卡」的彎刀，刀長六、七十公分；我只有冰鎬。我原本就不是來打獵，自然沒有槍械。我把裝有糧食和裝備的行軍背包交給約翰背，自己背小背包。

草原與叢林森林帶涇渭分明，跨過森林帶入口的門，即使在白天，陽光也射不進林內，形成灌木與隱花植物茂密生長的叢林。車子行走的道路持續延伸前方，

令我稍感安心。不過道路愈來愈狹窄，加上每天都颳著暴風雨，路面泥濘不堪，還成為象群行經之路。象的足跡形成臉盆大的窪洞，積滿了水，行走起來更困難。

領頭的是約翰，他先在綠竹叢生、看不見前方的位置站定，側耳靜聽片刻，確定沒有任何動靜，才向我豎起食指打信號，我再隨後跟上。

約翰住在密林外，經常潛入叢林盜獵野鹿等動物，對這裡了若指掌。而且他的眼力和聽力極佳，一片枯葉落地的聲音也聽得見。看他停下步伐側耳傾聽的表情，我便擔心他是不是發現了什麼，心臟彷似快停止般砰砰亂跳。

聽從他的指示，不要讓手臂穿過背包的背帶，只要掛在肩頭上就好。萬一緊急的時候，隨時可以丟下背包逃跑；而且要緊緊握住冰鍬的柄。結果，我因為太過緊張，手心出汗變得黏答答的。

進入叢林大約一個小時，突然間，走在前面的約翰停下步伐，往我的方向退回。

「What?」

我不禁也倒退兩、三步。只見他舉起手抵住嘴巴，做出「不要出聲」的暗號。

定睛一瞧，不到二十公尺遠的竹林內，有個黑色的物體在晃動。是野牛。野牛正在吃草，沒有發現我們。

我們趕緊四下尋找能爬的樹。我再仔細看過去，這隻凶猛的野牛確實長著可怕的牛角，但外貌和我小時候每天照顧的水牛沒什麼差別。這麼一想，恐懼感也去了大半。我一邊走到一棵好爬的樹下，以防野牛攻擊，同時不顧約翰的反對，從小背包拿出相機，按了幾次快門。

我們即將穿出密林時，發現了還冒著熱氣的大象糞便。突然間，約翰再度瞪大眼睛。他的皮膚如黑炭般，眼珠一睜大就發出又白又亮的光。他用驚懼的目光指向前方。

在距離我們五十公尺左右、一棵大樹最低的樹枝上，一隻體型如山貓般大的豹，正目不轉睛盯著我們。灰毛上帶著黑色斑點，一看就確定是豹。我原本還膽戰心驚，不知會跳出什麼野獸，結果似乎是隻剛出生不久的小豹，教人略為放下心來。然而，想到附近樹蔭下還是可能有成年的豹徘徊，我們提心吊膽地快速通行此地。

赤道下方的山嶺

花了將近四個半小時，終於平安通過叢林。那裡有平地看不到、長得像海葵的樹，是熱帶性高山植物簇生的肯亞山麓野。不僅視野遼闊，不會被動物攻擊，還可以從奇妙的熱帶性高山植物庭園仰望肯亞山結冰的岩峰英姿，景色著實雄偉。

爬上草原，鑽過朦朧菊叢，來到肯亞山主峰沖刷而下的帖列奇谷（Teleki Valley）時，太陽正好沉落到西邊阿伯德爾（Aberdare）山脈後方，最後的光線反射到主峰西壁的冰上，十分壯麗。

流淌著冰河水的小溪旁，坐落著一棟鋪波浪板屋頂的石磚屋，我們在那裡休息。這個位置已經比富士山高三〇〇公尺，標高超過四〇〇〇公尺了。

傍晚，才覺得一陣冷風襲來，雪花已將四周染成一片銀白。約翰把自己捲進毛毯中，睡成ㄈ字形。我腦中滿是思緒，想著一整天通過密林的種種，隨後也發出了響亮的鼾聲。

夾雜雪花的天空來到第二天清晨，像拂拭後一般出了個大晴天，肯亞山的主峰擋在我們的去路之前。

畢竟是標高四〇〇〇公尺高，就算位在赤道正下方也相當寒冷。昨晚降的兩、三公分雪落在枯草上。我下到小溪汲水來泡早晨的茶時，溪邊也結起白色的冰。我讓約翰去取水，幫我準備早晨的炊事，可是他說太冷了，窩在毛毯裡不肯起來。我無可奈何，只好自己準備，在麵包上塗了果醬，啜著熱咖啡。約翰終於爬起來喝了幾口熱茶，正想著他應該要恢復動力了吧，沒想到他從小屋外打雉雞（上廁所）[4]回來，在雪地打著哆嗦

道：

「Too cool.」

然後又蓋上毛毯倒睡大睡。到底誰是出錢的老闆啊……

直到太陽上開，銀白雪地完全融化的中午，他才終於背起我的背包從小屋出發。約翰在通過密林時時引導我，工作得很起勁，穿過密林後卻像變了個人似的，精神萎靡，話也說得少了。靠著他腳上那雙腳趾露出的破運動鞋，根本很難攀爬行走。真虧他在登山前還好意思說：

「我帶過登山客爬肯亞山兩次，一天給我十先令，小費另算。」

不過，不愧是位在赤道上，日光直射地面，天氣暖和得難以置信。出了小屋，沿著谷地往上爬，經過與內利恩、巴蒂安山頭並排的主峰西壁下，登上碎石坡，有兩棟肯亞山岳會的山屋建在流瀉的冰河旁。我把萎靡的約翰拉上去，兩人一起進了山屋。

來到這棟超過四七〇〇公尺的山屋，也更加接近肯亞主峰，峰嶺相連聳立在冰河對岸的大岩壁上。從山谷頂往下看，山麓的森林帶呈帶狀圍繞肯亞山，遠處則是莽原地帶，還能看到沿河生長的茂密灌木林，也看得到納羅莫魯。

肯亞的雪與湖

第二天早晨，太陽還沒升起，我把約翰留在山屋，自己上山去了。我拿出冬山的完全裝備，戴上冰爪，把繩索捲在肩上，握著冰鎬，一步一步往上爬。東風呼呼吹來的冷冽早晨，氣溫降到零下十度。手腳的指頭就像冬季登山一樣冷得發疼。迎風的半邊臉有如凍傷般疼痛不堪，那一側的鼻水還結冰了，另一側的鼻水卻像孩童的鼻涕蟲般流下來。岩與雪的山脊雖狹窄陡立，但是積了雪，所以冰爪的爪很好施力，每次踏入雪中，就發出「啾、啾」的聲音陷入雪中。

走出山屋經過一個半小時，我站上立有十字架的勒納納峰。從這裡往主峰內利恩峰、巴蒂安峰，必須越過冰河從反面下坡，再從主峰東側上山。由於我是獨自攀登，而且即使準備登主峰，攀岩也太花時間，便決定放棄。

我在標高五〇〇〇公尺的勒納納峰拍了紀念照後撤退，轉頭看向沒有攀登的主峰，看起來既高又美。

4　譯注：日本登山用的隱語。

回到山屋，約翰依然躺著，牙齒喀答喀答顫抖，直喊冷。早上融化雪冰燒的水已經凍結到鍋底了。我打算在這裡再住一天，到湖水多的主峰周圍繞一圈。但為了把怕冷的約翰送到有植物生長的海拔去，延後了計畫。

自稱嚮導的二十歲青年約翰，一離開雪地，回到綠色大地後，立刻奇妙地恢復元氣。我們在林中建的克拉維爾山屋曬太陽，如冬眠初醒般狼吞虎嚥地吃著米飯。從勒納納峰看向肯亞山的另一側，湖泊周圍茂密的草木、映在湖面的層層岩峰，以及透明清澈的水色，都美得無法言喻。

第二天，十月十七日清晨，我再度留下約翰，帶著兩份麵包、果醬，以及相機和冰鍬，單獨出發，從克拉維爾山屋走到托伍湖、歐伯龍湖、卡米湖等環繞主峰的湖，由北而南周遊一圈。

這一天，我空手環湖連續行軍，看見山岩和冰峰倒映在熱帶性高山植物間的澄澈冰河湖裡。

「世界上竟然有這麼美的地方……」飽覽了湖光山色，疲勞盡消。如果時間和糧食足夠，真想在這湖畔紮營悠閒享受一星期。

納紐基的黑女孩

環湖一圈回到山屋，約翰已經完全恢復精力，正在蒐集朧菊的枯木升火。為了洗刷這幾天荒廢工作的名譽，他抓了一隻小鳥，正在烤肉。

距離火堆不到三公里的地面，倒放著空罐，立著一根細杆子。杆子下綁了線，拉到火堆旁。空罐下灑了米粒，一旦小鳥走進來，從火堆旁一拉線，就能抓到空罐裡蓋住的小鳥。小鳥是很像雀科的岩鷸，牠無警戒地走到我們近前，想吃食物。每當岩鷸靠近，約翰就拉線抓住罐裡的小鳥，拔了毛用彎刀將頭割下，剖開腹部取出內臟，再用彎刀將小骨剁開，放入油鍋裡。

一想到把毫無警覺、前來乞食的小鳥抓起來剖成兩半，做成烤小鳥，就覺得他的手法太殘酷了。但是他說：「沙——，穆斯里、穆斯里（老闆，非常好吃哦）。」

然後在烤肉上灑了鹽遞給我。我回來後不到三十分鐘，他已經抓了十五隻。味道類似油炸麻雀肉，好吃是好吃，但是看到眼前那些無辜的鳥被拔光羽毛，讓牠們飛不起來，在地上走，最後再用彎刀割掉頭殺生，實在令人不忍目睹。我不禁把鳥兒的命運想成了自己的。

隔天歸途中，我們必須再次經過那段叢林帶。明天，也許我將成為豹的大餐。但是仔細一想，約翰就在這個弱肉強食的叢林毗鄰而居，想在大自然中活下去，就有必要抓住動物並殺害它。話雖如此，正如同我想活下去，只會啾啾叫的鳥兒一定也想活下去。也許我經常置身於危險中，無法下手殺害其他的生命。而眼見約翰舉起蠻刀的那一刻，我不禁把自己的心情轉移到了鳥兒身上。

「今天晚餐就吃這些鳥了。」他一邊說，一邊捕抓。我告訴他：

「今晚讓你吃兩份米飯。」才讓他停手。可是，接著他又說要去抓天竺鼠。天竺鼠在岩石滾落的地點下築巢，也會跑到山屋附近來，而且數量眾多，我們經過時，牠們會快速躲到岩石下，等人走過後再露出臉來，或是爬到石頭上發出「吱、吱」的叫聲。

約翰把小石頭放在口袋裡，裝作若無其事的樣子，冷不防朝石頭上的天竺鼠丟去。由於他走在山屋旁的坡面上，我把他的行徑看得一清二楚。

但是，天竺鼠的腦袋比約翰聰明，只要他一靠近，天竺鼠就像說好似地，躲在岩石下方不出來。約翰在外守株待兔也沒用，當他等得不耐煩，往回走時，天竺鼠又一齊伸出頭來鳴叫。天竺鼠縮進岩石下面，岩石很大，即使把頭伸進去看，手也搆不著。而且岩石下到處是紅豆大小的糞便，非常臭。如果有槍的話，要打幾隻都行，然而這裡是國

家公園，必須取得打獵許可，小小一隻天竺鼠也是不折不扣的野獸。

最後一夜，兩人用朧菊的枯木升火，圍著火堆聊天、唱歌到深夜。他教我打獵之歌。太陽西下，數百、數千隻天竺鼠都在岩石下安睡，內利恩與巴蒂安主峰黑黝黝地浮現在星空中，山腳的叢林上方雲海繚繞。我們聽著小溪淙淙的水聲，儘管語言不通，並肩坐在火堆前說話、唱歌，心靈還是能交流。即使他是肯亞的基庫尤族，而我是日本人，兩人卻彷彿已成了心意相通的老朋友。

隔天下山時，想到這輩子應該不會再來肯亞山，每一停下休息便頻頻回首。回程時平安通過叢林，走得比上山時更快，接上國家公園的步道，終於到達納羅莫魯的派出所。

下山後仰望肯亞山，我深深感覺，還好沒有放棄這次登山行。如此一來，我可以抬頭挺胸向尚・維爾涅先生報告登山成果了。我立刻寫了信給維爾涅先生，告訴他我已平安走完目的之一的肯亞山。

派出所的人都很親切，但如果我聽從他們的警告，就不可能上山了。當然，單人登山相當魯莽，危險時時圍繞身旁。而我們雖然要重視別人的意見，可是如果言聽計從，就會一無所成。人不能道聽途說便放棄，而是應該實際面對，親身體會，到這種地步依然不可行的話再放棄。；如果認為可行，就應該勇往直前。體悟到這個教訓，讓我對肯亞

山登山行的印象，比起白朗峰、馬特洪峰的印象更為深刻。

說到回憶，納紐基的那名黑人少女也是我非洲回憶的一部分。共度一夜，黎明到來時，她突然鬧脾氣說：「想與你一起生活。」讓即將出發登肯亞山的我大吃一驚。雖然心中不捨，但我還是拋下她，搭上最早的巴士來到納羅莫魯。

我擔心那女孩知道我要登山，會到納羅莫魯的派出所等我下山，還好沒看見人影。也許我那女孩一見我又要死纏爛打。還好我沒打算定居非洲，為旅行打下休止符。所以雖欠她一份情，我仍決定不回納紐基，搭上小型巴士，逃也似地前往奈洛比。

前進馬賽人之國

到了奈洛比，連喘口氣的時間都沒有，就立刻出發到坦尚尼亞，準備前往第二個目標，非洲最高峰吉力馬札羅山。也許是肯亞山之行的疲累，我癱在奈洛比的飯店裡沒有外出觀光。不過想到一天十五先令的住宿費就無法放鬆休息，最後只休息一天就上路。

馬賽族人手持長矛，來往於奈洛比現代建築的高樓大廈，予人一股奇異感。國民主要民族為基庫尤族，後來鋪設鐵路來了印度人，還有英國人，宛如民族的祭典。看到馬賽人手持長矛，如凱撒大帝般把包袱巾似的紅褐色布料披在肩上，在車流中穿行的模

樣，實在令人費解。如果想成他們把汽車視為猛獸來看，倒是很有趣。

從奈洛比坐上車窗卡住的破舊公車，九小時不停歇越過近坦尚尼亞邊境的納曼加，抵達吉力馬札羅山腳的馬蘭古，走完約四百公里的路程。

肯亞和坦尚尼亞一路上都是看不到邊際的乾燥草原，草原中稀落立著幾株高度僅四、五公尺的相思樹，還有長頸鹿、牛、鹿、駝鳥群……就像一座動物園。牛群偶爾會擋住車子，或是有駝鳥從前方穿越。馬賽族人則像是大自然動物園的成員，將頭染成紅色，他們現在不再割掉耳垂，還會以珠子裝飾，手持長矛到處徘徊。當大批牛群穿越公路時，會揚起驚人的塵土，宛如冬山時的暴風雪，遮蔽整個視野。塵土飛進公車，也把乘客的臉和頭染成了紅色。

橫越廣袤的莽原時，十餘名馬賽族人站在路旁，揮舞長矛，攔下公車。只見幾名披紅布、拿長矛的馬賽族年輕人走上公車，他們把長矛放在公車通道上，其中一名在我身邊的位子坐下。他們似乎不知體面為何物，輕薄骯髒的紅布之間，黝黑如烤焦般的男性象徵原形畢露地垂掛著。最初在好奇心驅使下，側眼看得入迷，暗忖著「很雄偉嘛」。但是他們身上散發的惡臭，連喜馬拉雅雪巴人的起司味都要「甘拜下風」。我不住心想自己到底是為了什麼，得來到離日本那麼遠的地方忍受公害呢。

沒多久，嗅覺就麻木聞不到臭味，接下來卻還有蒼蠅一關。這些馬賽人不只是身上，連臉上都停滿了蒼蠅。這些蒼蠅一下子全都聚集到我的臉上，還停在我的眼角，這下可麻煩了，真是令人不知所措。真的是蒼蠅之亂。

過了一會兒，他們當中有人發現我帶的冰鍬。冰鍬放在行李架上，就在他們眼前，這些馬賽人指著冰鍬開始議論紛紛。我雖然不知道他們在說什麼，還是從架上取下冰鍬給他們看，作為友誼的象徵。

一名馬賽族年輕人抓住冰鎬的把手，在通道上站起來，做出用長矛射動物、揮動冰鍬的動作，車裡的其他馬賽族人開始大喊大叫。看來他們把冰鎬當成捕獵的工具了，還做出各種捕獵的動作。不過就算語言能通，他們應該也難以理解，它是登山用的工具。

的意思。他所說的一長串話當中，我只聽得懂穆茲利這個單字，這在史瓦希利語中是「好」的意思。他們的意思大概是這把冰鎬是很好的武器吧。

於是，我用約翰教我的史瓦希利語，一面點頭，一面回答：

「嗯迪歐，穆茲利，薩—納（是的，非常好用）。」

一名年輕人對我說：「……穆茲利……」

他們立刻露出一口白牙對我微笑，從此時起，我突然感覺與他們親近起來。

莽原中馬賽族房屋旁的一棟平房，即是國境的檢查站。我身為外國人，護照必須接受檢查，但馬賽族沒有國界，不論是肯亞或坦尚尼亞，整個非洲，他們都當成自己的國家。對他們而言，長矛就是通行證，公車可以隨叫隨停，也不用付車資。村莊酋長上車的話，公車車掌還會把副駕駛座讓給他，享受特殊待遇。

馬賽族帶著長矛，也被認為是對今日文明世界的反抗。女人當然不拿長矛，長矛是男性的象徵；女人的工作是在乾季去取水。為了取水，她們會帶著水瓢和水甕走上數十公里。馬賽族的女人也有愛美的天性，她們會在脖子掛著大大的串珠項鍊，腳踝處套著腳環，或用粗鐵絲繞圈捲在腳上，直到小腿；此外，她們也會在耳垂穿個大洞，吊著珠墜，打扮那副從來沒有清洗過、透著紅褐色的黑皮膚身軀。不過仔細一看，女子的耳垂有時會掛著自行車的大螺帽，腳踝則套著頭燈的外環，發出閃爍的光。原來馬賽部落的道路旁，偶爾會散落車體的殘骸，而且都是分解到不能再分解的地步。女人會拆下汽車零件作為自己的裝飾。

吉力馬札羅山的日出

吉力馬札羅山是孤峰，麓野廣闊，乘公車蜿蜒繞行，才到達登山口馬蘭古。傍晚五

點之後，遮掩吉力馬札羅山的雲漸漸散去，拖長的平行雲上方，可以看到雪白沉靜的平坦山頂。峰頂標高五八九五公尺，比肯亞山高約一〇〇〇公尺。但是浮在雲上的雪頂，不知是否因為極碩大，肯亞山根本難望其項背，所以感覺上比實際還要低，怎麼看都不像是快六〇〇〇公尺的高度。

我在山麓香蕉林中德國人經營的馬蘭古旅館投宿，一天要四十六先令。來到非洲之後，我還不曾住過這麼奢華的飯店。四十六先令換算起來等於兩千三百日圓，比我登肯亞山時雇用約翰五天的薪水還要多。

在這家飯店，對於攀登吉力馬札羅時所有的裝備、糧食、挑夫的使用，都能給予便利，任何人只要想攀登吉力馬札羅山，就算兩手空空也有辦法上山。所以吉力馬札羅就像像日本的富士山一樣，很多人都上去過。如果只想拄著柺杖，行裝簡便上山，也可以找挑夫幫你扛裝備和糧食，抵達中途的山莊，店家也會準備餐食。

馬蘭古的位置還不到海拔一五〇〇公尺，但是沿路上按當天每段行程，各有畢斯馬克山莊、彼得山莊、基博山莊等完善的山屋。上山四天，下山一天，總計五天行程中都有挑夫引導。最後的基博山莊位在四六〇〇公尺的最後攀登口，可以從這裡在天未明的兩、三點左右出發，打開手電筒摸黑上山，再看著當天的日出登上基博主峰。

吉力馬札羅與富士山一樣都是缽狀的休火山，巨大的火山口終年結冰，不知道它的直徑有多大，感覺比富士山大上數十倍。但是，攀登這座山不需要技術，什麼人都能上山，這一點與夏季的富士山相同。

我雇了一個挑夫，讓挑夫背背包，通過香蕉林的聚落，穿越蓊鬱的樹林帶。

第三天，到了與馬文濟峰（Mawenzi）之間的大臺地前，水量不夠再往上爬。我在最後的水池取了水，裝在寶特瓶裡，穿越海拔超過四〇〇〇公尺、草木不生的臺地，進入基博山屋。

山屋有三間波浪板屋頂搭的房子，挑夫房與訪客房分開。訪客房裡排列數張雙層床；三角屋頂的挑夫房內很簡陋，只有正中央設有地爐。山屋裡沒有其他訪客，讓我想起富士山登山季結束後的九月，山屋也是空無一人。

畢竟是四六〇〇公尺的高度，即使有陽光射入，還是寒意磣人，尤其是呼嘯著吹過臺地的風，會鑽進牛仔褲裡。所幸事前準備了羽絨衣，還有罩衫、毛衣，以及下身牛仔褲和在法國穿的輕便登山鞋，才得以抵禦寒冷；登山靴太重了，我放在旅館沒穿來。

第二天，滿天星斗的凌晨兩點，我讓挑夫等在山屋，隨即穿起羽絨衣，拿手電筒往山頂走。山路如富士山般呈之字形，只要乖乖沿著路走，就不容易迷失方向。

不到三小時，我爬上了鉢頂，看見大大的太陽從有著鋸齒狀山峰的馬文濟峰後方地平線升起。在非洲最高峰看到火紅的日出，真是美得無與倫比。只有在非洲，才能體會到如此壯闊的喜悅。我在吉力馬札羅山頂埋了一枚銅板，上面寫了字，不過完全忘了寫什麼字。

站在山頂時，我又對烏干達的山心生夢想。烏干達的魯文佐里山（五一一○公尺）與吉力馬札羅山和肯亞山並列非洲三山，站在吉力馬札羅山頂的當下，我希望能把非洲三山都踏在腳下。

但是，我身上只剩下六十美元，付了旅館費及挑夫費後，口袋裡剩不到四十美元。這樣的話根本待不了一個月。不只如此，下一班往法國的船班預計十月二十九日從蒙巴薩出港，只剩下四天，如果沒趕上，下一班要再等一個月。

我說服在基博山屋等我的挑夫，付了五天份的酬勞，登頂後不再逗留基博，快馬加鞭下山返回馬蘭古旅館。回飯店洗澡時才發現，腳上生了五個水泡，痛得要命。

印度洋的朦朧月光

我打算退房，就在當天先結清了所有費用。太陽下山後，山下一片漆黑，夕陽透過冰河的映照，反射在吉力馬札羅山上。我依依不捨地走進沒有商街的馬蘭古香蕉林納涼。

「薩浦、薩浦。」不知從哪兒傳來的聲音，定睛一看，是嚮導挑夫。

「五天行程雖然少一天，四天就回來了，但我約定好了，請給我五天份的酬勞。」

我明明付了五天份，沒想到旅館老板把一天份中飽私囊，只給他四天份的錢。

可能是剛爬過肯亞山，吉力馬札羅近六〇〇〇公尺的高度，我也沒有發生像在喜馬拉雅時的高山症症狀。據飯店的人說，吉力馬札羅的登山客約三分之一會得高山症，出現頭痛或想吐的症狀，最後無法登頂。

第二天早上離開旅館，再次進入肯亞，從奈洛比搭巴士回蒙巴薩。按計畫從奈洛比起程後十個半小時就應該抵達蒙巴薩港，可是過了十個鐘頭，四百五十公里的路程卻只走了約一半，主要因素是途中車子不是爆胎就是引擎故障。

從奈洛比上車的乘客都一派悠閒，即使拖到時間也不抱怨。

驕陽似火的熱天下，他們走出巴士，在車蔭下輕鬆睡起了午覺。有些人還準備麵粉炸物和咖啡，帶著野餐的氣氛聊起天來。

奈洛比到蒙巴薩之間，距離雖比東京到名古屋遠，然而巴士卻是連日本鄉間也沒見過的破爛公車。這裡不像日本，不做車輛檢查，抱著堪用就盡量用主義。

到達蒙巴薩時，整整晚了六小時，已經是凌晨了。在自稱「很便宜」的黑人帶路

下，我住進一晚五先令的四人房。蒙巴薩不像高原中的奈洛比，夜裡就算打赤膊也很熱，汗流浹背，難以入眠。

十月二十九日，來到肯亞第二十三天，我離開非洲，再次搭船回法國。船離開蒙巴薩港，當非洲大陸消失在水平線時，閉上眼都還留著猢猻木的殘影。納紐基女孩的呼喚聲從海的另一岸傳來。非洲對我而言有著滿滿的回憶，或許因身無分文，更覺格外有趣。

船底的「囚房」熱得沒法睡覺，我又上了甲板看著月亮入睡。綻出朦朧光芒的月亮引我想起故鄉。十月這個時節已進入農忙期，夜班甚至會工作到凌晨一、兩點，忙得分不開身。我腦海中浮現父母兄嫂將收穫的稻穀脫穀，招呼草繩工廠買稻桿的情景。我在鄉下也常因幹活累得筋疲力竭，總是找機會偷懶。而今置身在印度洋的大海上時，不禁深深懊悔讓年近七旬的父母一天勞動近二十個小時。對於雙親，我卻在外遊蕩，沒能盡孝，還從事危險性高的登山活動，哪怕能盡上綿薄之力都好，我卻在外遊蕩，沒能盡孝，還從事危險性高的登山活動，讓父母擔心減壽。

「我真是個不孝子。」不知不覺間，眼中盈滿淚水，印度洋的月色顯得更加迷離了。

船進入紅海，海面在阿拉伯沙漠捲來的沙塵中變得模糊難辨，碩大的太陽沉入海的另一端，夜晚來臨，升起了下弦月。

非洲登山行順利結束後，阿佛利亞滑雪場的工作還在等著我。

第七章　難忘的人們

病床上的孤寂

尚・維爾涅與歐尼・波爾兩位經理引頸期盼我的歸來。他們聆聽我在非洲登山的經歷，宛如發生在自己身上般開心，還把我叫到家裡為我接風。

大概是身體還無法脫離燥熱的非洲山旅氛圍，初冬吹來的風雪竟然寒到了骨子裡。前一年我黃疸住院之後，每天工作結束便在桌子前正襟危坐，開始學法語；去非洲登山時也帶著生字卡，在船上抓著船員反復練習．

我在心裡暗暗決定：

「今年也要像去年一樣，滑雪季時不眠不休工作，積攢下一趟旅行資金。」

但是，當我扛著桿子在新雪中遞送滑雪道要用的標杆時，插進一個縫隙絆倒，膝蓋挫傷，就此成為滑雪季第一號傷兵。原本擔當搬運負傷者的巡邏員，要去救人卻反被救援，最後坐著雪板（板狀的雪橇）被送到莫爾濟斯的醫院。

我覺得丟臉，而且絕望。

在醫院裡立刻拍了 X 光片，所幸骨頭沒有裂傷，只是單純挫傷。不過膝蓋一碰就劇痛，發熱紅腫。醫生宣告完全康復需要一個月。從醫院回到自己房間，躺在床上，比起

疼痛，我更在意的是下一個目標，明年的格陵蘭偵察、攀登南美最高峰阿空加瓜，都無法達成了。

絕望的氛圍瀰漫身旁，我覺得自己悲慘至極，夢想滑落無限的深海中。

我住在滑雪場纜車站的三樓，如今就算要去一樓上廁所，也無法一個人行動。其他的巡邏員同事輪流照顧我，三餐也是從旺季中十分熱門的站前餐廳送來。我再也不能一個人用方便爐升火，煮馬鈴薯吃了，金錢上的浪費實在令人懊惱。

阿佛利亞滑雪場裡共有十五名巡邏員，大家為了取得滑雪指導員的資格，都會一邊擔任巡邏員，一面磨練自己的滑雪技巧。法國的滑雪指導員必須通過國家考試，考試分成三階段，分別是 National、Deuxième 和 Capacity。Capacity 是初級指導員，必須年滿十八歲才有資格參加。任何人都能申請 Capacity 級考試，但是第二級 Deuxième 之後，就要進入霞慕尼國立登山技術學校，接受四十天的講習，而且必須通過考試。取得初級資格後經過三年，才能成為 Deuxième；成為 Deuxième 後再等三年，才能去考最高級的 National 指導員。

雖然任何人都可以參加 Capacity 級考試，但是十個人當中只有一人能擠入這道窄門，所以他們在考試前，都會到滑雪場當巡邏員磨練技巧。這與日本任何人都能取得的

指導員資格略有不同，他們一旦取得資格，即使是初級，在滑雪場指導時，每月就能獲得一千五百法郎以上的高薪。

巡邏員的工作並不是只用單板運送受傷者下山就好，早上八點半開場前，所有人員帶著滑雪板，坐纜車上山，再從上面的車站，兩人一組搭吊椅去山頂，試滑整個滑雪道，報告各滑雪道的雪面狀態，最後在下面的纜車站公告欄上公布滑雪道狀態。

九點左右，零零星星到訪的客人會來這個公告欄前，選擇自己要滑的滑雪道。滑雪場的介紹中號稱滑雪道全長有六十公里，不過六十公里指的並不是一條滑雪道的長度，而是各滑雪道加總長度，而這是整理完備的部分。從標高二一○○公尺的纜車站，到延伸接近瑞士邊境上福爾山腳的吊椅頂部，其中最長的滑雪道從岩石山脊而下，穿過冷杉林，長達八公里。

那裡有三臺時速四十五公里、搭載八十人的大型空中纜車和兩人座吊椅，以及四臺T霸吊椅在山上一帶運行。

這條全長達六十公里的滑雪道，有兩臺履帶式壓雪機全力運轉將滑雪道夯平，但是下過大雪之後，夯平傾斜度近四十度的高級滑雪道，當然就是巡邏員的工作了。早上試滑結束，在客人到達前，巡邏員會分成兩組，在高級滑雪道和中級滑雪道上，一組

人排成一排，將滑雪板打橫，像下樓梯一步一步踏實，然後才開放滑雪道。下過大雪之後最忙碌，壓雪車來不及運作，滑雪道沒有夯平的部分，只好先在車站公告欄上寫「封閉」，封鎖滑雪道直到整理完畢。

客人上門開始滑雪之後，巡邏員會在一名組長的指導下，兩人一組就位，一人在吊椅上端持滑雪單板待命，一人巡邏滑雪道。

客人發生意外時，上端持手提無線電待命的救援隊會接到巡邏員或客人的聯絡，帶著單板快速趕往現場。取得聯絡之後，用單板把客人送下山，到下面的車站不用三十分鐘，到達時已有車子在等，立刻送往莫爾濟斯的醫院。受傷者大多是骨折、挫傷，或是撞到樹的碰撞傷；一季當中只有一、兩人出現頸部斷裂的致命傷，技巧比起日本「神風式」滑雪客高明一些。

傍晚五點，巡邏員確認各滑雪道的客人都下山後，才關閉滑雪道。到了週末，常有初級者一時貪心，在五點關閉前進入中級滑雪道，或是中級者進入高級滑雪道；也有客人過了一小時、兩小時還是不肯離開長達八公里的滑雪道，巡邏員為了勸導客人離開，經常會忙到快九點。

滑雪場雖在法國境內，但由於鄰近瑞士邊境，來客當中大半是瑞士人。再加上距離

日內瓦只有六十公里，因此每逢週末，場內號稱「八十人座、世界最快速」的纜車總是擠滿了人。

聖誕夜的訪客

在醫師的診斷下，我的挫傷需要一個月才能康復，但是我前後僅僅去了醫院兩次，受傷第四天我就拄起松葉杖下床行走。不過還是沒辦法穿滑雪板巡邏滑雪道，只能做不用移動的吊椅剪票工作。傷害保險會給付薪水的百分之六十，一天約二十四法郎（約一千七百五十日圓），為了達成下一個目標，就算只多一法郎也得賺。我照例滴酒不沾，連咖啡也完全不喝。這裡一杯咖啡的價格，在肯亞可以吃上兩頓飯。我成天想著賺錢，滿腦子錢、錢、錢，生活方式看起來多少異於常人。

沒多久，聖誕節到來，年輕的巡邏員忙完工作，就會去莫爾濟斯城過「Noël」（聖誕節），他們也邀請我，但我以腳傷為藉口，躲在房裡休息。車站前停車場的廣場上，莫爾濟斯的年輕人開車上來，按著喇叭，年輕男女互相擁抱，大聲歡笑地享受平安夜。年輕人喝得酩酊大醉，大吵大鬧。

我當然不可能一個人到前面的餐廳去用餐，就在房間裡把剩下的馬鈴薯削了皮，炸

成薯條，再把又乾又硬的長麵包浸在速食湯裡吃。再也沒有比獨自在房間過節更孤寂的事了，我只好自我安慰：

「這是因為我有目標，我的夢想和法國人不一樣。」

吃完晚餐，再也無心做其他事，便在床上躺下。沒多久，喬艾兒帶著微醺染紅的臉，來我房間，看起來她已經在別處喝了不少酒。

一進來，她就在我左右臉頰上重重親了兩下，親完又說：

「你怎麼還在這裡？我以為你到莫爾濟斯城去了，在城裡到處找你，結果你根本沒去。問了其他人，他們說你還在房裡，所以我來接你囉。」

她以為雖然我的腳不方便，但是至少今晚會進城裡。

喬艾兒是在車站旁餐廳打工的學生。遠征喜馬拉雅山之前，我一句法語也聽不懂，是她從餐廳送餐點來照顧我。我從喜馬拉雅回來大病一場時，她說巴黎放暑假，專程來醫院看我。挫傷不能走路時，也是她從餐廳送過來照顧我。

她有著德國風格的臉蛋，個子嬌小，眼睛清亮有神。她經常叨念我，說我太少出門。今晚的平安夜，她也先到莫爾濟斯去等我。

她看到屋裡的方便爐和盤子裡吃剩的馬鈴薯和湯，朝我露出驚訝的目光。我心想，

沒有任何朋友時，會英語的她幫了我很多忙。

這下糟糕，但已經太遲。我最不想讓她看到我這麼悽慘的生活。但是她已察覺一切，眼眶泛淚，再次將唇貼上我的臉頰。

四個目標

一九六七年，我在阿佛利亞滑雪場迎接第三個新年。話雖如此，在這裡過新年當然沒有年糕可吃，照舊以馬鈴薯和麵包，慶祝屬於自己的小小新年。

我對自己說：「努力讓今年比去年更好吧。」

一九六七年日記的開頭，我寫下了四個目標：

一、去格陵蘭。

二、進入法國國立登山學校就學。

三、單獨攀登安地斯（阿空加瓜）。

四、認真學法語、英語，讀書。

我心裡很清楚，十一月才剛從非洲回來，就立下這樣的目標，實在很貪心。格陵蘭

比阿爾卑斯、非洲更遠。說實在的，把它和地球另一端的法國登山學校、南美阿空加瓜列在一起，也許腦袋不太正常。但至少從資金面來說，如果把薪水和小費存起來，每個月都有超過一千兩百法郎。我就像現在一樣只把錢花在食物上，一直吃馬鈴薯和麵包，還是有希望達成這個目標。拒絕咖啡、菸酒，住在公司的車站不用房租，就算別人嫌我吝嗇，我也有我非做不可的事。

說到法語，我已經待了快三季，也該到了把法語說得像法國人一樣流利的時期。

在阿佛利亞滑雪場工作將近六十人當中，只有我是外國人，一半以上是莫爾濟斯當地居民，而且只有巡邏員會招收外地人。我在這裡完全遇不到日本人，過著純法國生活，在學習法語上可說是絕佳的環境。只要用對方法，勤加努力，總有一天能把法語學好，我應該好好把握這樣的環境。

雖然縮衣節食，三餐寒酸，我還是胸懷壯志。開季之初受傷的腳，醫生診斷一個月才能康復，半個月後我就穿上滑雪板，重回巡邏員的崗位。

位在纜車終點，一八○○公尺的臺地上興建了好幾座八到十層樓的飯店或公寓。縱樹林山丘建有別墅，而附設溜冰場、大會堂的大型住宅區也在建造中。

一到冬天的滑雪季，不只奧地利、德國和鄰國瑞士，遠至美國、英國、加拿大都有

滑雪客搭機到日內瓦，阿佛利亞的專屬巴士再將他們送來新城區。

新城區的飯店住宿費，一晚接近一萬日圓，連法國一般市民也住不起。巴黎有阿佛利亞滑雪場的分店，可以擴大招攬運送歐洲各地的旅客前來。

經理尚・維爾涅本身就是滑雪學校的指導老師，也會穿上滑雪板指導客人。

對於擔任小小巡邏員，卻胸懷世界名山的我而言，能得到滑雪學校指導老師艾德蒙・多尼先生為友，實在是無上的榮幸。多尼先生是我的恩人，他比我年長許多，卻待我如平輩好友。他曾經加入法國隊，攀登阿空加瓜山擁有三〇〇〇公尺大岩壁的南壁，但攀登過程中不得不臨時在冰壁隘口紮營，因而凍傷，不幸失去了右腳趾。

我之所以訂下單獨攀登阿空加瓜的目標，也是來自他的建議。聽到他在南壁苦戰六天六夜的故事，讓我內心澎湃不已。當然，因為我要獨攀阿空加瓜，聽他說即使不從南壁走，北方也有一條相對容易的路線。

「從這條路線謹慎上山的話，近七〇〇〇公尺的阿空加瓜也將輕鬆成為直己的囊中物吧。」多尼先生對我說。

我在這裡一直過著不同於一般人的生活，滑雪場的尚・維爾涅和歐尼・波先生不斷

導正我各種想法，艾德蒙‧多尼先生則是直接提供我登山技術的建議，在纜車站打工的喬艾兒則是打從心底給我支持。

業餘滑雪大賽得獎

我的滑雪技術原本很差勁，不過穿滑雪板工作了一段時間後，即使再笨也有了些許進步。

接近滑雪季末的四月底，可與日本北海道地區匹敵的白朗峰區，在莫爾濟納的滑雪場舉辦業餘滑雪比賽。

「直己，你也去參加比賽看看吧。」

在大家慫恿下，我和其他巡邏員一起參賽，只有我一個人代表日本。

莫爾濟斯城鎮裡，除了阿佛利亞之外還有兩座滑雪場，其中的尼翁滑雪場會舉辦滑雪賽，吸引白朗峰區周邊一百三十六名選手參加。滑雪道是落差約兩百公尺的大彎道，有二十五道閘門。阿佛利亞滑雪場派出十名有自信的選手出賽，由我們的老闆——榮獲奧運金牌的尚‧維爾涅領軍。

四月底的雪顆粒粗，不同於一、二月乾燥的雪，尚‧維爾涅先生親自幫我們在滑雪

板塗上適合這種雪的石蠟，指導我們要用何種角度才能通過滑雪道的旗門，以及該採取怎樣的姿勢。

參加者抽籤決定比賽順序時，我抽到八十七號。我想反正也拿不到好成績，所以不抱任何希望。這和奧運比賽一樣，創下優異紀錄的大多固定是一號到十五號。隨著比賽進行到後段，滑雪道旗門周圍會逐漸凹陷，導致參賽者的滑雪速度也愈來愈慢。

每年一到二月初，莫爾濟斯都會舉辦高山滑雪國際競賽，名列種子的優秀選手都是排在前十幾號出賽。

在阿佛利亞滑雪場時，隨時有人滑降；到了比賽，我們會帶著雪板在各旗門的危險地區待命，因此很清楚選手在旗門迴轉時雪面凹陷、速度直落的狀態。況且我抽到八十七號，搞不好雪面已經凹陷成大坑了。

尚・維爾涅先生雖然雄心勃勃，但我從不認為自己能在這場比賽中名列前茅，只想看看自己的實力到什麼程度，作為自我測試的機會。而且說起來，來此地的第一季時，我只滑了一個月左右，第二年和第三年共兩季，我則因為挫傷，休息長達半個月。不過由於每年都穿滑雪板上陣，也漸漸達到滑雪板與身體融合為一的境界。

等待自己上場前的時間，我來回滑降，再乘吊椅好幾次，以便勘查滑雪道；站上出

發點之後，尚‧維爾涅先生給我建議：「不要滑太快，穿過旗門時，一定要看準下一個旗門滑。」

在發令員一聲「Go!」的信號下，我猛地將滑雪杖使勁一划向前衝出。在叫到我的號碼前，我至少已經在滑雪道旁滑了十次以上，所以哪個旗門要怎麼通過，我大致都了然在心。第一個旗門插在傾斜達二十五度的坡道，我簡單地通過了。由於我是第八十七名出場，一路滑降時都抱著不管時間的心態，最後發表的成績是兩分零六秒；最早滑的選手中也沒有人低於兩分鐘，最高紀錄是兩分零一秒六。等到所有選手滑完之後，我竟然排名第十三，也是阿佛利亞參加的十人當中的第三名，莫爾濟斯參賽者中的第三名。

如果我抽到再前面一點號碼的話，說不定能得到更好的名次，只能扼腕遺憾。尚‧維爾涅先生讚美我：

「三年前完全不會滑雪，虧你現在進步到這種程度。」

四月底滑雪季結束，在滑雪場工作的六十個人陸續辭職，巡邏的同事各自回到巴黎、格勒諾布爾，和尼斯；喬艾兒已經在一月就辭去工作。

直到「帕克斯」（Pâques，耶穌的復活節）才與她重逢。不過她馬上就回巴黎了，滑雪場只剩下我和其他從莫爾濟納來的年輕人，泥地混雜殘雪的淡季滑雪場，我負責拆卸

吊椅等收拾打理的工作。

難忘的人們

一九六七年十二月中旬，接近年底，我從西班牙的巴塞隆納港出發，搭乘西班牙船卡波聖洛克號前往南美旅行，目的是單獨攀登南美最高峰阿空加瓜山。穿過直布羅陀海峽，南下大西洋後，最後的陸地──歐洲大陸半島也沉到水平線之下。

回想起來，到法國之後，我過了三年漫長的歐洲生活。今年第一個訂立的目標，是我在日本山岳會的協助下，參加了國際登山家集會，之後隨即將觸腳伸向格陵蘭。雖然只有短短半個月期間，但我進入了西海岸，調查從內陸流出的冰河尾端。

唯有一件事感到遺憾的事，就是法語。我的法語一直未能像滑雪一樣進步，滑雪季中，每天工作結束到用餐前的一小時，我都關在房間裡苦讀法語，儘管如此連日常對話都還是磕磕絆絆，無法隨心所欲交談。

離開法國時，最難過的是必須和視我如子、讓沒能力的我享有高薪、又幫助我登山旅行的經理尚‧維爾涅先生和歐尼‧波先生道別。而此番離去，也再見不到心上人喬艾兒了。我在第二故鄉莫爾濟納的生活條件很嚴苛，連過年也吃馬鈴薯，但正因如此，這

段回憶才難以抹滅吧。

在南下大西洋的船上，我無所事事，坐在甲板的長椅上，想著消失在北方海面的歐洲暗自神傷。接著，思緒轉移到自己即將開始的行程。結束法國生活，以及南美的登山之旅後，終於要返回日本了。

回到日本後，我該過著怎樣的生活呢？我要做些什麼？這個決定未來的大哉問還在等待我。我不能只是回想過去，深陷愁思。我必須活在現在、活在未來。

一九六八年，我在赤道附近、鄰近里歐‧熱內盧的大西洋上迎接新年。和去年一樣，我在離開法國前，買了日記本帶在身上。

一九六八年元旦的日記，我是這麼寫的：

結束這趟最後之旅後，我在日本將選擇何種生活之道呢？這是決定我一生重要的一年。如今的我並沒有值得誇耀、有足夠信心靠它工作下去的能力，即將回日本的現在，我對自己的前程也沒有絲毫堅定的意志。南美旅行結束後，我才要真正開始生活，攀登阿空加瓜山不論再怎麼辛苦，就算單獨攀登是多大的冒險，它都只是我人生中一段遊樂罷了。不論是哪一種工作，唯有擁有固定工作，人才具備真正活在世上的價值。我所

第八章 安地斯山脈的主峰

門多薩的燈

一九六八年一月七日，卡波聖洛克號（一萬八千噸）抵達布宜諾斯艾利斯港，我和在船上認識的阿根廷朋友道別後，來到布宜諾斯艾利斯的街頭。從下雪的阿爾卑斯來到正處盛夏的布宜諾斯艾利斯，穿過大樓間的熱風簡直教人難以忍受。

我在港口附近一家閃著華麗紅色霓虹燈的旅館開了一間房，房裡有一面小窗，但即使開電風扇，也絲毫沒有涼意。不過一間房一天只要四百披索（四百日圓），所以也沒得抱怨，畢竟當地買一顆西瓜就要一百五十日圓。

一天，我上街去申請玻利維亞和祕魯的簽證，也想買一份阿空加瓜的地圖。可是等到上午十點，繁華大街上的高樓還是大門緊閉，悄然無聲。我心裡正感納悶，才發現原來這天是星期天。

布宜諾斯艾利斯號稱南美第一大城，街頭林立著與巴黎近似的建築，穿過街道中央大道，與日本羊腸般的馬路相比，寬闊得難以置信。星期天，車輛稀稀落落，我躺在羅馬廣場的梧桐樹下，俯望港口，十分愜意。這裡空氣乾燥，不像東京的夏天那樣溼熱，我像個無家可歸的流浪漢般沉沉睡去。

隔天星期一，我前往祕魯、玻利維亞大使館申請簽證。雖然找不到阿空加瓜山五萬分之一的地圖，還是買到了觀光用的道路地圖與略有山地地圖的指南書。我也想去布宜諾斯艾利斯的日本大使館申請阿空加瓜登山許可，但是萬一館方反對單獨攀登，那我辛辛苦苦在法國積攢的資金，就一點意義也沒有了。

早上六點，搭火車從布宜諾斯艾利斯出發，到達門多薩已是深夜。這班列車在看不見山的彭巴大平原一路西行，乘客大多是高中生團體。坐在我前面的學生，也是趁著暑假去門多薩。

火車行駛了十九個小時沒看到一座山，可見這片大平原有多廣闊了。

聽說這片彭巴草原是穀倉地帶。不過我從車窗舉目所見，絕大多數平地都沒有在耕作，而是飼養牛群，當成放牧地。對於開墾山腹，在耕地構築水窪、互相爭地的日本零細農業來說，阿根廷有著難以置信的一面。在不同的國度，一國的國民人人摩肩擦踵，生活艱難；卻也有國家放著肥沃寬廣的土地，任其荒廢。交通工具發達，地球彷彿變小了，只需一天就能到達任何地方，這種時候還守護民族國家的世界，實在令人可笑。我還記得在加州農場和偷渡入美的墨西哥人一起工作時，學會的少許西班牙單字；在西班牙船卡波聖洛克號上，也向鄰座的青年說他住在門多薩，英語、法語都聽不懂。

阿根廷人學過。於是我用結巴生澀的西班牙語，向他打聽門多薩的資訊。旅館，門多薩、冬爹

「悠—天戈—溫—波柯—德尼洛（Yo Tengo un Poco Dinero）。旅館，門多薩有好旅館嗎？他用伶俐的口齒回答了我。

我把我有限的西班牙單字排列出來，想問他：我的錢很少，門多薩有好旅館嗎？他

（donde ＝ where）？」

「……旅館……欸斯塔西翁（estacion）……諾—契（noche）……穆伊（muy）、比彥

（bien）……門多薩。」

我只聽懂了其中幾個字，從他的表情，大概可以猜出他在說，飯店在門德薩車站，

他會帶我去，我向他連聲道謝：「Muchas gracias!（非常感謝！）」

他回答我：「¡De nada!（不客氣）」。

穿越彭巴草原的路上，日暮西沉，列車穿梭在夜色中。途中一些杳無人煙的地方也

有車站，車站附近亮著零星的燈光，很像從蒙巴薩往奈洛比時的綠州城市。

被人叫「蠢蛋」

深夜駛抵門多薩車站時，我除了軍用背包外，還提了一只快塞爆的波士頓包。那

名青年很幫忙我，幫我提波士頓包，又帶我到離車站不到五分鐘的旅舍。他是個古道熱腸的人，隔天早上九點就來敲門叫我起床。我本想拜託他幫我申請阿空加瓜山的登山許可，但是我的西班牙語太差勁，說不了這麼複雜的話。他隨後帶我來到門多薩的地方報社《安地斯報》。

我在這家報社的地下室，見到某位電視導演。他沒有爬過阿空加瓜，但是十分愛山，經常攀登安地斯的山峰，對阿空加瓜也頗有研究。

我用英語解釋自己爬過喜馬拉雅和非洲的吉力馬札羅山、歐洲的白朗峰，這次想單獨攀登南美最高峰阿空加瓜。

胖墩墩的他答道：

「……Oh, No, impossible.（不可能的。）」

「為什麼？我之前也是獨自攀登白朗峰和吉力馬札羅山，如果從北方路徑上去阿空加瓜，應該沒那麼難。」

「阿空加瓜有七○○○公尺高，你一個人爬不上去。更重要的是，從今年開始，進入阿空加瓜地區必須取得軍隊的登山許可。」

莫爾濟納的艾德蒙‧多尼先生告訴我：

「要攀登阿空加瓜，最好先在門多薩做好登山準備，搭車到智利邊境，或是坐火車到阿空加瓜附近，再沿山谷走到底，從山麓往上爬。」

他還說，他們曾向駐紮在蓬特・德爾印加（Puente del Inca）的軍隊借騾子，進入阿空加瓜南壁下方。沒想到今年開始必須得到軍隊許可，手續麻煩多了。導演說，因為最近阿空加瓜的登山客多人遇險，軍隊對於要出動救援不勝其煩，而且該地區離智利邊境很近，必須加強國境邊防警備。

我生性樂觀，常把事情想得很簡單，心想既然是國家公園，應該和非洲肯亞山類似，只是取得形式上的許可吧。

導演立刻打電話給軍隊，嘰哩咕嚕說了很久。由於他不是說英語，幾乎聽不懂內容。所幸我在似懂非懂的外語世界裡生活了三年，培養出以本能判斷外語對話的直覺。從他說話的神態，似乎沒把我說的話當成一回事。而且，我還聽到「loco……」的字眼。「loco」這個字，墨西哥勞工常用，我知道它是「蠢蛋」的意思。

他可能在說「現在有個蠢蛋在我這裡」吧。

回想起來，在卡波聖洛克號上結交的多位阿根廷朋友，聽到我想單獨攀登阿空加瓜時，也都異口同聲地說：

「怎麼可能！」

即使我說：「喜馬拉雅山比阿空加瓜高一○○○公尺，我也爬上去過哦。」但是我的體型矮小，沒人相信我的話。

導演終於結束了冗長的電話，為我這個蠢蛋寫了一封信，並對我說：

「拿這封信去軍隊總部。」又在便條紙上畫了地圖給我。

我來南美之前，身邊有很多我站在果宗巴康峰頂的新聞報導，也有攀登吉力馬札羅山和肯亞山時的幻燈片。可是離開法國前，我把這些記錄全部寄回日本去了，現在想來後悔不已。如果有那些資料，就能證明我不是蠢蛋吧。阿根廷人並不熱中登山，即使跟他們說：

「我爬過比阿空加瓜更高的山。」

但是只要沒有紀錄，就很難取信於人。換作我站在他們的立場，一名矮小的年輕人突然上門來說這些話，或許也會覺得他是蠢蛋。

懷著忐忑不安，我照著手繪地圖，找到了軍隊的機構。大約距離五個街區，這一帶道路按棋盤狀規畫，找路時比起蜿蜒曲折的東京街頭容易多了。

那是一棟三層樓的鋼筋建築，幾個長相稚氣、看起來還不到二十歲的小夥子，穿著

完全不搭的軍服，在石階上的門口走來走去。

我撥開他們走上石階，把信交給收發員。無法用英語溝通，也只能這麼做。

等了一會兒，那位身上也配槍的收發員士兵對我說了幾句話，態度親切地請我坐下。我想也不需要太客氣，只回了…

「謝謝。」

我不自覺挺起胸膛坐了下來。

就大刺刺坐了下來。這種時候絕不可以畏畏縮縮，正因為外表看起來矮小瘦弱，更不能給人「這傢伙絕對上不了山」的印象，因為人最重要的就是第一印象。這麼一想，

等了大約二十分鐘。

「señor（先生）……」

收發員叫我。我以為他會帶我去面見軍隊中某位高級士官，再給我登阿空加瓜的許可。畢竟介紹信都遞上去了，許可也該出來了吧。哎呀，早知道就不用花那麼高的費用住旅館，我只想早一點進入山區，離開人類社會。這裡如果使用的是我略懂的法語倒還好，實際上我每天都只能靠著寥寥幾句西班牙語，外加察顏觀色過日子，對我來說，這相當於山裡好幾天份的體力活。

不料，收發員把信還給我，我接過信後問：

「este……permisio de Aconcagua?（這是……阿空加瓜的登山許可證嗎?）」

這句話他似乎聽懂了。

「No……」他回答。

仔細一看，那是給門多薩警署的信。記得那位導演好像說過，雖然是向軍隊提出許可，但是必須同時得到軍隊與警方兩個單位的簽名才行。這麼說來，在肯亞國家公園，也是警察單位發的許可。

登山申請第一號

我向收發員請教警察署怎麼走，但是他說了我也聽不懂。

「Mapa, mapa!（地圖）」

於是他在紙條上畫了簡圖給我，警署就在軍隊附近。到了警署的收發處，我也像在軍隊收發處一樣，把信交給他，請他帶路。我故意挺起胸膛，外八字跨著大步，跟在帶路人後頭。我忘了最後來到哪個部門，總之他帶我進了一個房間，迎面而來的警察個子比我稍微高一點，體格結實，制服的肩部有四個星星，看起來是個大官。我也不服輸地

聳起肩膀，握住他的手，緩緩將信交給他。

「Buenos días señor.（早安，先生。）」

然後搶先一步，把我知道的單字連在一起說⋯⋯「Yo Soy grande alpinist, Japones. Yo Quiero Climb Aconcagua.（我是日本的登山家，我想一個人去攀登阿空加瓜。）」不懂怎麼說就用英文，這種西班牙式對話，實在不敢保證說得通。但也不知為什麼，他似乎聽懂了，還讓我看一張攀登阿空加瓜的注意事項。

這下我終於搞懂了手續。首先我要在計畫書裡寫上登山路線、日數、登山經歷，並附上裝備表和體檢證明，向警署提報，軍隊的司令官才會發出許可。得到許可之後，還必須向警方繳交一萬披索（一萬日圓）的保證金。我從來沒遇過這麼繁瑣的手續。

沒辦法，第二天，我只好把登山用具帶到警署，填寫裝備表。警察說他願意幫我填寫，但是他看了冰鎬之後，別說是名字，他連這工具怎麼用都不知道。用西班牙語打出裝備名稱的過程，真的遠比攀登阿空加瓜還要困難。最後，他用右手食指指著太陽穴說：

「muy loco.」

意思是：「一個人不可能爬上阿空加瓜，你這蠢蛋。」常有人這麼說我，因此就算

又被人說loco，也不會動氣了。管他的，反正蠢蛋和煙都想往高處走，你等著看吧，我一個人也能爬上南美最高峰……

即使如此，麻煩的事還沒完呢。這次警方又說：

「你必須有保證人，然後去一趟布宜諾斯艾利斯的日本大使館，帶大使館的聲明過來。」

這句話著實戳中我的弱點，我當然知道有這份聲明幫助很大，可是如果日本大使館說：「單獨攀登太莽撞了，如果你發生意外，大使館不負責。」一切都成泡影了。正因如此我才刻意不去大使館啊。

實在不得已，只好找別人。正好，我在《安地斯報》的記者介紹下，投宿在一家日本人經營的旅館，叫做「巴黎民宿」（residential paris）。旅館老闆姓森，有個義大利太太，是日本移民。我厚著臉皮拜託他成為我的保證人，但是他斷然拒絕了。連大使館都不願意保證的事，還想麻煩旅館老闆，真是想得太美了。

正當我一籌莫展時，擁有四、五十名會員的門多薩山岳會中，一名成員答應做我的保證人，他叫做卡羅斯·奧曼多·海爾托雷因，比我小一歲，是門多薩大學的學生。我極為感謝，而且還好他會說英語，事情進展得意外順利。我每天從巴黎民宿到

警署報到，並在門多薩中央醫院做了身體檢查；雖然醫生只是簡單地在耳垂上抽了一次血，做完血液檢查，就完成了「登山沒有問題」的身體檢查證。儘管如此，警方依舊不肯放行，還把我當成罪犯調查，進行偵訊、製作筆錄，甚至拍了前後左右的大頭照，取手的指紋、掌紋，甚至腳的指紋。據說今年開始採行登山許可制，而我恰好是第一號申請者，彷彿成了實驗室的小白鼠般被他們肆意擺布，真是不勝其煩。

除了警局之外，我也進出軍隊上百次。我心想如果能遇見高官，得到他的同意就好辦了，但是一直沒有機會，反倒因此和年輕的士兵熟稔起來，還有機會上到三樓的體操室玩籃球、單槓、平衡木、擴胸器、舉重等器材。

當中也有少校階級的軍官，我雖然想著：「逮著機會了。」但實際上對於阿空加瓜的許可並無助益。即使如此，稍做鍛練後流了汗很舒服，也有助於提升登山時的體力。

目標艾爾‧普拉塔山登頂

過了五天，許可還是沒有下來的跡象。署長雖同情我，卻也幫不上忙。而每天一千兩百日圓的食宿費，讓我財務愈發窘迫。

既然如此，乾脆我先單獨攀登這附近六○○○公尺級的山，讓他們看看我的實力

吧。也許這是最容易的方法。

等得不耐煩的我想出了這個主意，常言道：「敵人就在本能寺。」卡羅斯也說：

「這個主意不錯。」

他讓我看了門多薩山岳會的一些幻燈片，以便尋找適合的山，以前參加登山隊攀登過阿空加瓜的山岳會員阿方索先生也來幫忙。

一月十四日，我在卡羅斯的送別下，坐上巴士獨自出發，準備攀登門多薩西南兩百公里的安地斯連峰──艾爾‧普拉塔（El Plata，六五〇三公尺）。從標高不到八〇〇公尺的門德薩，沿著濁流的河岸上行，經過沙漠地帶，四處散布的仙人掌令人想起美國科羅拉多州。巴士從通往智利邊境的國道，朝著從艾爾‧普拉塔流下的布蘭科河（Río Blanco）溯河而上。最後來到巴士的終點站，這裡像綠洲般，有著茂密的白楊樹和垂柳，還有三四間茶坊。艾爾‧普拉塔山就從沙漠中的馬路往上走。

柳樹下坐著許多來野餐的客人，充滿了歡笑聲；我則獨自扛著約三十公斤的裝備，爬上塵埃揚起的車道。除了我之外，沒有別的登山者，所有人不是把腳泡在清澈的水流中，就是爬到附近的小山上嬉戲。

我沒有艾爾‧普拉塔五萬分之一的地圖，但是看過山岳會的幻燈片之後，對這附近

的地理已有了印象。卡羅斯還為我畫了艾爾・普拉塔一帶的詳細地圖，只要順著路線走就沒問題。

「我載你到開車可以到的終點吧。」

下了巴士，走不到兩小時，一輛吉普車開上來，停在我身旁。

我恭敬不如從命。事實上，下了巴士走三十分鐘，早已汗流浹背，身體像噴火般體溫飆高。背上三十公斤的背包十分沉重，盛夏的灼熱太陽火烤著道路，沒有遮蔭下，路面的幅射熱與直射陽光同時夾攻，簡直就像在火焰上行走。對於吉普車好心讓我搭順風車，儘管有點抗拒，還是無比感恩。

我已經很久沒有背過三十公斤的重量，學生時代鍛練的體力早就不知哪兒去了。我還是菜鳥的時候，夏季強化體力集訓期間，學長要我們背兩斗米、兩箱二升裝的石油，再加上自己的睡袋、衣物等裝備，加起來總共六十公斤，背著它走北阿爾卑斯山。雖說這裡陽光更熾烈，但三十公斤不過只是以前的一半重，我就吃不消，不禁讓我深刻反省，也許不是體力，而是我對自己太寬鬆了。就像明知要對自己嚴厲才能單獨攀登，但一看到有車開來，還是高興地招手上車。我覺得自己鏽到骨子裡了。我告誡自己，不能再做這種事。

車子停在一個叫瓦列西特斯的地方，這裡有座掛著一臺吊椅的滑雪場。七、八月冬季時，門多薩的人都會來這裡滑雪。由於接近智利邊境，吊椅旁的山丘有個山地兵的崗哨。這裡標高二七○○公尺，風從山谷上方吹落時，汗濕的內衣竟然帶點寒意。

因禍得福

第一天，我在距離軍事營地一百公尺的艾爾‧普拉塔小河旁紮營。軍隊的崗哨有兩名士兵，吊椅旁的小屋有看守員；而坐吉普車過來的人進入的石磚屋裡，有八名道路工程的工人，多虧他們在，我稍微安心了一點。

帳篷旁邊是小溪，可以取水，太陽還很高，於是我跨過小溪，爬上展望寬闊的山脊，摘些安地斯高山植物的花，正當我優游其間時，突然發現我的帳篷旁多了五、六頭不知哪來的紅褐色動物，看不出是馬還是牛。起初我距離牠們約兩公里，看得不太清楚。等我覺得不太對勁，迅速跑回帳篷時，才發現出了大事。

我的帳篷是從日本出發時，只花三千日圓在東京上野御徒町買的便宜貨，現在它整個翻底朝天，幾隻瘦巴巴的牛（應該是牛），把裝食糧的紙箱頂得散落各處，正在嚼著我的食物。

我使盡全身力道，搬了一顆砲彈般大的石頭，朝那群牛丟過去，打中其中一頭牛的屁股。牠「哞噢」哀叫了一聲，所有的牛一齊逃走了。我損失慘重。我在門多薩市場買了十三天份的麵包和蔬菜，如今洋蔥、馬鈴薯、胡蘿蔔等蔬菜全都無影無蹤，只剩下少許麵包散落地面，還好一瓶果醬和肉罐頭完好無損。不過牛群並沒有跑遠，站在離帳篷不到四、五十公尺的地方，伸出舌頭舔啊舔的，奇妙的是，我竟然也發不了脾氣。

麵包被牠們吃掉了兩、三天份，所幸還剩下幾個可以吃。即使如此也沒有太大幫助，難道我只能眼睜睜在艾爾・普拉塔峰前調頭撤退了嗎……

這時，我注意到軍隊的石頭小屋。既然有哨兵駐屯，應該至少備有一個人一星期份的糧食吧。如果我能想辦法向他們討一點，就不用灰頭土臉地下山。如果我就這樣回去，

卡羅斯一定會想：

「這傢伙果然不可能單人登山。」

就算我解釋：「食物被牛吃了，只好回來。」他也不會相信吧。

我朝著又走近的牛群丟石頭驅散牠們之後，朝軍隊的崗哨走去。

「No comer, No comer.（沒有吃的了、沒有吃的了。）」

我用靠不住的西班牙語說著，一面使勁地比手畫腳，解釋牛推倒帳篷，把糧食吃得

一塌糊塗的狀況。兩名士兵跟隨我到紮營地，看了亂七八糟的狀況，露出「真同情你」的表情。

兩人中的一人叫做赫爾金‧貝蘭，他表示軍營的崗哨也被那群牛襲擊過。這一帶放牧的牛，夏季期間牧人完全不餵飼料，讓牠們隨地吃草。所以牠們一點兒也不怕人，就算丟一、兩個小石塊，牠們也不逃跑，得要用大石頭才有效。

「今晚就住到崗哨裡來吧。」

我順水推舟接受了貝蘭的好意，把被牛踩過的睡袋等裝備塞進背包，厚著臉皮走進崗哨，士兵請我喝了美味的咖啡。

我試著提出請求，貝蘭立刻展開手臂表達歡迎：

「我還是很希望去爬艾爾‧普拉塔峰，你們能不能分一點糧食給我呢？」

「Mucho, Mucho.（很多很多。）」

然後，他帶我去糧食倉庫。裡面有起司、紅酒、雞蛋和洋蔥等，共堆放了十餘只木箱。我拿了一些方便攜帶的罐頭和肉乾，還在崗哨住了三天。結果離開時，背包裡的食物比被牛搗亂之前還充實，士兵們的善意相助，讓我因禍得福。

我向他們道了謝，一個人繼續挺進位於艾爾·普拉塔山谷最深處的歐亞達。崗哨所在地的標高是三〇〇〇公尺，歐亞達是四八〇〇公尺，因此我要爬上一八〇〇公尺落差的高度。睡袋、防寒衣、一條登山繩、兩個登山鉤環、岩石用和雪地用冰鎬各兩支、鎚子、帳篷、炊事用具，以及士兵分給我的糧食與裝備，總共約二十五公斤。攀登艾爾·普拉塔峰不需登山繩和冰鎬，不過，全部帶在身上比較安心。

克服高山症

剛開始以為要花兩天時間的行程，我從早上八點出發，八個小時就到達了。這段行程在技術上並不困難，經過開滿滿黃色高山植物的河床，跨過冰河流出灰色水流形成的瀑布，信步往上走，就到達山谷最深處的歐亞達。這樣看來，單獨攀登七〇〇〇公尺的阿空加瓜也並非不可能。我在三面環山的平坦冰河邊紮營。還好天候站在我這邊，傍晚歐亞達山谷漫著些霧氣，不久就完全消散。萬里無雲的黃昏景色十分恬靜，接著轉成美麗的星空，我舀起流過冰河上的水煮了紅茶，別具風味。

畢竟是四八〇〇公尺，和歐洲最高峰白朗峰一般高，到了夜裡果然寒氣逼人，我穿著羽絨衣直接鑽進睡袋裡，卻做了被勒緊的夢而驚醒。腦袋一陣陣抽痛，這時哪有閒情

睡覺，肯定是空氣太稀薄產生了高度障礙——高山症的症狀。

昨晚過得那麼舒適，這麼點高度怎麼會出現高度障礙呢。不管是吉力馬札羅山還是肯亞山，差不多的高度我都經驗過，那時候一點事也沒有，還是我感冒了呢？卡羅斯說：

「如果在歐亞達露營場頭痛，單獨攀登時務必小心。」

我吃了預先準備的阿斯匹靈，頭痛依舊，只好抱著頭似睡非睡地迎接朝陽。

天氣持續晴朗，昨晚把營帳吹得啪答響的風也停了，我邊尋思著「大概沒辦法無視頭痛繼續攀登吧」，也根本沒力氣從睡袋裡爬出來。

艾爾・普拉塔峰頂被前方的山峰遮蔽，但是它已在觸手可及之處，甚至空手都能登頂。

陽光照進帳篷裡，空氣有如開暖氣般頓時溫暖起來，我穿著羽絨衣包在睡袋裡，也有點待不住了。我脫掉羽絨衣，好不容易起身走到帳篷外曬太陽，然後煮了點湯當作早餐。

就這樣一整天在帳篷外晃蕩，幸運地頭痛全好了。可是腦袋的悶脹解除了，籠罩山谷的霧靄卻遲遲未消散，周圍五〇〇〇公尺的稜線，一點影子都沒有。凌晨三點我起

身上廁所，雖說放晴了，星光的亮度卻比前一天更微弱，這天氣不知道是否會持續一整天呢。從這裡到艾爾・普拉塔峰頂，落差有一五〇〇公尺，技術上不難，距離也沒那麼遠，三、四個小時就可以登頂了吧。

我計畫天亮時出發，實際啟程時卻已經八點了。醒來上廁所時，本想保持清醒等待天明，不料在方便爐點火之後，暖和又舒適，結果又睡著了。

我穿上羽絨衣，帶著冰爪、一餐份糧食、兩個麵包和兩片巧克力走出帳篷。

一開始的小石坡就像富士山的「砂走」[5]般難走，爬上瓦列西托斯・卡爾（Vallecitos Col，五二〇〇公尺），天候似乎愈來愈差，風吹到稜線上時，霧氣湧起又消散，可能是個前兆。流過艾爾・普拉塔山谷底的布蘭科河削切出深邃的河谷，對岸聳立著長矛狀的連綿岩峰，如同在阿爾卑斯看到的霞慕尼針峰群一般。長矛的中央部分被霧靄遮住看不見，顯得更加雄偉。

門多薩山岳會的人告訴我，這是艾爾・佩內（El Peine）的峰群，大多是未登峰。艾爾・佩內在西班牙語中是梳子的意思，真是恰如其名。

我選了跨越布蘭科河谷，往主峰艾爾・普拉塔峰的路線前進，從布蘭科河谷吹上來的霧氣漸漸轉濃。

十一點，出發約三小時後來到了鞍部。雪殼（指雪面堅硬）變強，必須穿冰爪才能前進。視野變得狹窄，必須抓準偶爾出現的霧氣空隙才能攀登。氣溫相當低，轉為暴風雪。額頭的頭髮、睫毛凍住，猛烈的寒風刺得我手腳麻木。

最後一個山頂花了一個鐘頭，在靄靄白霧中，我站在岩石中豎著鋁製十字架的最高峰頂。先前曾在門多薩山岳會看到照片，還留有印象。那是一月十九日中午十二點十五分。

山頂是風化的花崗岩，雪岩從東側突出如房簷，風大的西側則是完全沒有雪的碎石坡，坡面四處都是沾了形成硬殼的雪。雖然這次是在天候惡劣下攀登，但一想到它也許能打開阿空加瓜的獨攀之道，便十分滿足。

回程在大霧中迷失方向，花了一個小時才回到帳篷。第二天在軍隊的崗哨睡了一晚，搭乘來接哨兵的車返回門多薩。

5　譯注：富士山的細砂陡坡。

渾身解數扮小丑

阿空加瓜的登山申請一直被擱置在警察署長手邊，我再度熟門熟路前往警署報到。

「我去爬了艾爾‧普拉塔峰。如果你不相信，我已經把底片拿去相館洗了，希望你看一下。」我找署長談判。

於是，我被叫到城南邊一棟大樓，那裡是政府的國務課。我把所有裝備塞進背包，背著它前往。雖然語言不通，不過無論如何現場都會比口說更快懂吧。獲得一個又一個負責人的簽名，一月三十一日，我得到門多薩省軍部最高司令官召見，又扛著背包前往赴約。

門多薩的街頭，是全世界我所走過最美的城市。市區的道路如棋盤般整齊筆直；高大的梧桐樹伸展美麗枝椏，就像掩蔽車流的隧道一般；人行道鋪著色彩繽紛的花紋瓷磚。

走進軍隊體育館的三樓體育館，我按照領路人的指示，把背包裡的所有裝備拿出來攤在地上。手持鐵棍的軍人紛紛聚集過來，我好似夜市裡的叫賣商人。這道人牆看似快散去時，兩名一矮一高蓄著鬍鬚的男子走向我，我的心撲通撲通地跳。

矮個子的年輕人是門多薩的司令官。

「我是馬賽司令官。」他伸出手來，從表情看得出他的意思是：「許可通過了。」

他指著我的裝備一件一件要我說明，幾乎不懂西班牙語的我，每次擠出生硬的單字解釋時，就得抹一把冷汗，我的毛巾都溼透了。

況且說到我的裝備，都是從法國登山用到現在，大多是見不得人的玩意兒。例如手套破了，三隻手指頭出來見客，毛內衣也破了好幾個洞……

司令官說：「No bieno equipamientos.（裝備很不好啊。）」表情轉為嚴峻。

「既然想獨自攀登阿空加瓜，應該要有更完善的裝備。」

顯然我辜負了他的期待。我心想「這可不行」，必須趕緊解釋清楚。

我把手伸進有洞的襪子，展示給他看。

「襪子不只能穿在腳上，寒冷的話也可以這樣代替手套。」許多人噗哧笑出聲來。

接著，我在司令官前脫下褲子，拿出毛衣，把它倒過來穿。

「毛衣這麼穿的話，就能變成褲子。」

眾人這次全都捧著肚子大笑起來。但我還是一本正經，滿頭大汗地繼續解說，笑聲漸漸平息，所有人像被催了眠一樣安靜無聲。

「單人登山時，背負的重量有限制，即使裝備再好，若是帶不了糧食就沒有用。單

人登山必須具機動性，能隨機應變。」

從苦肉計展開的示範，博得了司令官的認同，這時我的西班牙語也意外地流利起來，一切都按照我的節奏畫下句點。

「OK，我們師團就在阿空加瓜的入口，我幫你聯絡吧。我會告訴他們支援你。他們都是山岳兵，也有很好的防寒用具，我會讓他們借給你，並且準備軍隊的騾子送你到山腳。而你要準備二十天份的糧食。」

我在心裡歡呼：「成功了！」立刻衝去超市買了二十天份糧食，重量超過三十公斤。

阿空加瓜的北方路線，已經有很多日本人走過，像是早大隊等。從山頂一帶到四二○○公尺左右，是個廣大的碎石坡，叫做超級卡納列達（Super Canareta），這段路以之字型方式攀登會比較容易；這裡就像富士山，只要天候佳，任何人都能上山，只是因為高度接近七○○○公尺，一般人的習慣會在登山口休養四、五天，途中停留三天再登頂。這段路雖好爬，但只要天氣驟變，轉為暴風雪的話就很可怕。過去的犧牲者都是因為天氣突然劇烈變化而凍死。幾年前，門多薩山岳會的隊長嘗試獨攀時，凍死在六五○○公尺的岩石下。就因為這起事故，軍隊才遲遲不發給我許可。

二月二日，我把塞不進背包的糧食，裝進紙箱，坐上往西邊智利邊境蓬特─德爾印

加的國際列車。火車早上八點從門多薩出發，穿越半沙漠地帶，下午三點到達。車站前有阿根廷駐軍的屯駐所，士兵前來接我時說：

「植村先生，我們在等你。」

接到上頭的命令，胸前佩戴了銀星的師團長將我帶到俱樂部，倒葡萄酒招待我。不過他命令部下軍官進行裝備的最後檢查時，仍然十分嚴格。

「這麼破爛……這麼薄的睡袋……」

「沒有帶鍋子嗎？」這位年輕軍官很囉嗦，搞得我有點光火，我說：「不需要帶鍋子，吃完的空罐頭就可以當鍋子；把雪裝進去，放在爐子上煮一下就有水了。要帶鍋子，寧可多備一天份的糧食。」

聽我這麼一說，對方不再多說，轉而叫我拿他們的手套和防寒用具。

我說：「登山靠的是自己的兩條腿，用的是自己的裝備。」

這句話似乎有點裝模作樣，不過我沒向他們借裝備，也拒絕了代替車輛的騾子，只請他們幫我把背包運到騾子廣場（Plaza de Mulas）基地營，然後接受軍醫的身體檢查，在隔天清晨五點出發。

十五小時攻頂阿空加瓜

天還沒亮，奧爾科內斯（Horcones）山谷裡必須點燈，過了一小時，太陽升起，看得見阿空加瓜的皚皚白頭。經過谷底，來到往南壁小路的匯合口，有座避難山屋。本以為裡面應該沒人，卻遇到三名德國人和一名阿根廷人，嚇了我一跳。奇怪，我明明是第一個取得阿空加瓜登山許可的人啊……一問之下，原來他們未經許可上山。

我不想跟在他們的後頭，上午八點就先一步出發，渡過南壁流下來的河，沿河而上，在下午兩點到達四二〇〇公尺的騾子廣場，位於臺地上的孤獨山屋。從軍隊屯駐所出來，九小時走完一般兩天的路程。由於我的身體在艾爾・普拉塔適應過高度，即使一口氣走這麼遠，腳步依然輕快。

冰河的水流過山屋下方，正前方是卡特德拉爾岩峰（Cerro Catedral），擋住了阿空加瓜峰頂，不過從坡面上仍看得見通往山頂的路。它和富士山的山路一樣清晰，即使夜攀也不至於走錯。決定了，若是如此，就可以 rush attack（一口氣登頂）。二十天？別開玩笑了，我有信心一天就登頂。先睡個覺，今晚就拿著手電筒出發。

陽光普照的大白天，在我鑽進山屋打瞌睡的時候，軍隊依約將我的背包用騾子運了

上來。為了負載三十公斤的行李和供士兵騎乘，竟然出借四隻騾子，實在有點誇張，也

許他們還兼負偵察目的。但不管怎麼說我都該謝謝他們。

我把他們送來的大塊牛肉烤來吃，又睡了一會兒。這時卻被先前遇到的四名無許可

登山客的聲音吵醒。我假裝沒聽見繼續睡，他們大概以為我得了高山症，拿止痛的阿斯

匹靈強迫我吞下，真是受不了。

我等到他們睡熟，起身填飽肚子，躡手躡腳準備出發，那四人醒過來，

「為什麼要在這種深夜出發呢？你得了高山症，腦袋也錯亂了嗎？」又是一陣吵鬧。

即使如此，我把二十天份的糧食留在山屋，在夜裡十一點拿著手電筒出發。

夜空星斗滿天，愈往上爬，國境外的西方遠處，聖地牙哥的燈火映照在夜空中。燈

塔的光旋轉著亮起，亮起又消失。為什麼我要趁夜出發呢？我自己也不知道，一想到軍

隊冷笑認為我不可能單獨攀登，多少帶點賭氣的成分。從騾子廣場到山頂的落差約二八

○○公尺，一小時爬三百公尺的話，從這條路走上十小時，就能登頂。

心裡有股衝動想在那些軍人面前說「我一天走完全程」，嚇壞他們。

即使穿著羽絨衣，風還是很冷，一停下來，背上的汗就冷了，看來穩步慢行比較

好。愈往上走，風力愈強，我的褲子很薄，下半身猶如針刺。路程很單調，像富士山五

合目到山頂，不過走走三小時也夠受的了。我在突岩處坐下來喘口氣，沒多久汗水變冷，只好又起來走，就這樣走走、停下、走走、再停下。

東方天空露出魚肚白時，走到了五八〇〇公尺點，繞過突岩有座柏林山屋。心想休息一、兩個鐘頭吧，推開門往前摸索，卻踩到軟軟的東西。

「哇啊——」我尖叫一聲，嚇得兩腿癱軟，心想該不是野獸吧。原來也是一組無許可登山的德國山客。

我躺進下層的床，但是冷得睡不著。吃了咖啡配麵包的早餐，上午七點二十分搶在德國人之前出發。不過我的步伐慢下來，在雪溪中被這兩名德國人趕上。在卡納列達碎石坡，我直線攀爬上，拚命撥雪趕路還是追不上。由於睡眠不足和疲勞，山頂下方大蝕溝（峻峭的岩溝）處痛苦得想死。每走五步、十步就跌倒在雪上，睡意不住襲來。我用雪鎬敲敲自己的腦袋，趕走睡意，同時回想在果宗巴康登頂時更痛苦的過程來惕勵自己。

為了把好消息傳給阿佛利亞滑雪場的喬艾兒，以及往阿根廷船上認識的修女安娜‧瑪麗亞，一定要更努力。

抵達超級卡納列達上方、北峰與南峰的鞍部，下午兩點十五分，我踏上南美大陸最高峰阿空加瓜山的北峰，六九六〇公尺。成功了、成功了、成功了！從騾子廣場出發，只用了十

五小時十五分。過去誰曾經用這種速度登頂？登山並不是與時間競爭的運動。我也想過這樣趕路上山到底有什麼意義，不過瞄準目標傾注全力的過程，還是很棒。站在峰頂，俯視北側曲線平緩的梅塞達里奧山（Cerro Mercedario）時，忘記了疲勞，通體舒暢。只是讓那兩個無登山許可的德國人超過，教人有點生氣。

峰頂沒有雪，像奧穗高岳的峰頂一樣平坦，那裡放著一塊鐵板和一本簿子。我寫上「一九六八年二月五日下午兩點十五分，植村直己」，將日本國旗、阿根廷國旗、明治大學旗擺好，用鐵板蓋住。

四面楚歌的成功

下山時與那兩名德國人同行。他們嫌申請許可太麻煩，在龐特‧德里印加的前一站下了車，從後方山谷進來，鋌而走險偷偷上山。

我和他們在柏林山屋休息一晚，隔天下山途中，又遇到在匯流口那四名無許可登山客。他們求我「絕對不要告訴軍方」，另兩名德國人也幫忙說情。當晚九點，我回到龐特‧德里印加，半途在渡匯流口的河時腳滑，被水沖了十公尺遠。

抵達龐特‧德里印加後，我用英語對師團長卡羅斯‧布拉西亞斯中校說：

「我登上山頂，現在回來了。」

但他一副沒聽懂似地歪著頭。我再用法語說，也沒有用。最後我只好用手比出阿空加瓜的山形，做出站在山頂的動作。他一臉詫異，用力搖頭說：

「Oh, no!」

我知道這句話指的是什麼，他不相信我已經成功登頂回來了。

他要求我拿出證據，證明我登頂成功，我從口袋裡拿出兩個小石頭，表示這是山頂上的石頭。不過我不認為他會相信我。

山頂有個鐵板的圍欄，裡面有阿根廷國旗。我如果把那面國旗帶回來就好了，但是憑著日本人的良心，我只撿了兩顆小石頭。

上山前問清楚就好了，聽說爬上這座山的人都會帶回前人留下的紀念品（例如旗幟），當作登頂的證據。因此，我告訴他們山頂上有阿根廷國旗。而他質問我，為什麼不把旗子帶回來。

實際上，我所見到的那面阿根廷國旗，是兩星期前阿根廷山岳兵趕騾子到六〇〇〇公尺的超級卡納列達底部，帶到山頂上的紀念品。

大前天早上，從龐特・德里印加走出去的人，怎麼可能只花了短短十五小時就登

頂回來，就算是超人也辦不到啊，中校質疑。而且，在場的下級軍官（艾契·貝里亞先生，據說他也登過阿空加瓜山）更說，一般人不可能在十五小時內往返，堅決不幫我背書。哎呀呀，原來這就是所謂的四面楚歌啊。

我天性不拘小節，他們不相信我獨攀成功，我也不在意。心想那就算了，反正就此道別吧。可是他接下來說的話，惹惱了我。

「Japonés（日本人）……loco（蠢蛋）……loco……」

他說我植村這個人笨或傻都無所謂，可是用難聽的話罵「Japonés」算怎麼回事！難道以為我聽不懂嗎！雖然我知道這些話不該說，一時我也顧不了那麼多了。

「我登頂的時間，還有其他隊的人知道，如果你認為我在說謊，可以問問他們。」

儘管那幾個德國人一再拜託我不要講，但我還是說出了德國隊，以及德國—阿根廷隊無許可登山的事。我在心裡向他們道歉，我國日本受到這樣的侮辱，只好委屈他們了。

第二天早上，四名山岳兵騎著騾子，進入阿空加瓜。因為我忿忿不平地一句話，他們得知有登山隊未經許可入山，前去調查事實。

這天上午，另一組八人登山隊，在我之後得到了登山許可，他們是由美國、墨西哥、奧地利人組成的雜牌軍，其中還有一名女性。

不知道吹的是什麼風，那位布拉西亞斯中校突然邀請我參加那個登山隊與軍官的晚餐會，慶祝我單獨登上阿空加瓜。究竟是怎麼回事呢？他們承認我單獨登頂了嗎？

席間，中校在軍旗上寫了「Por Extraodinario Ascension, Naomi Uemura（非凡的登頂，植村直己）」。

登山前，他接到我（在他看來）非常魯莽的獨攀申請，也脫口說出許多傷我自尊的話。像是「你想成為第三十九個阿空加瓜的犧牲者嗎」（在此之前有三十八人在阿空加瓜遇難）、「靠你的裝備，我不能讓你單獨上山，借你軍隊的裝備吧」。不過仔細想想，他們對於阿空加瓜有自己的登山觀，也是關心才給予我忠告。

站在處女峰上

我回到門多薩。

幾天後，我為了接下來的登山計畫，去了山岳會一趟，遇到在阿空加瓜登山時的阿根廷人。因為我的舉發，他以無許可登山的罪名，被關進豬籠四天，心情頹喪到極點。

我很難過，不知如何向他道歉。為了證明自己的能力，卻犧牲別人，植村，你簡直是不

懂人情的野蠻人！根本不配跟對方說話的垃圾。我陷入強烈的自我厭惡中。

我沒有錢，又不太會說西班牙語。而我能登上世界各地的山，都是因為那個國家的民眾有顆溫暖的心。

然而……

單獨登上南美最高峰阿空加瓜，對我來說只不過是走向下一階段的出發點。

我接下來的目標，是獨攀北美大陸的最高峰麥金利山（六一九一公尺）。既然爬了南美的最高峰，下次就換北美最高峰吧。一想到這種程度的庸俗念頭，並非出於著迷麥金利山等崇高的登山動機，不禁讓我這個登山無名之輩，心裡浮現少許的內疚感。

離開阿根廷之前，我又登上一座五七〇〇公尺的無名山，它位於阿空加瓜南方一百五十至兩百公里的普利提流（Portillo）山脈，而且是未登峰。我並不認為自己有比別人更強的蒐集癖，或追求名譽的欲望。但是，對登山客而言，攀登未登峰確實是一大願望。我登頂過的未登峰，只有喜馬拉雅的果宗巴康峰而已，而那不過是以明治大學遠征隊一員的身分，進行團隊攀登的結果；這次，我要以植村直己個人達成這個目的。

細節容我省略，踏上該座未登峰頂，是在二月十五日。我在紙上寫了日期和

「NAOMI UEMURA, Japanese」，塞進咖啡瓶裡，在瓶上堆起石塊。山頂是個三、四人勉

強站立的圓頂岩塊，東邊可俯瞰方才上山的圖努揚平原，北邊有皮爾卡斯與艾爾‧普拉塔山，西邊可看遍遠處智利邊境的高山。山本身並不難爬，竟然還沒人登過，實在出乎意料。不過，門多薩附近確實還有不少未登峰。

當地人不像急躁的日本人，即使附近有未登峰，除非有興趣，不會特別想去爬。它雖然是無名山，但我一直以為它叫做維爾珍峰，所以當門多薩山岳會對我說「希望你為這座山命名」時，我覺得很奇怪。一問之下才知道維爾珍（virgen）是處女的意思。它

我想了很久，最後將這座山命名為「Pico de meiji（明治山）」，從會長手上接到登頂證明書。我本來是以母校明大命名，可是門多薩的旅館老闆森先生很高興地說：

「好名字，今年正好是明治百年忌辰。」

轉眼間，在門多薩待了一個半月，最後一晚，與卡羅斯、阿方索等山友聊到半夜兩點咖啡店打烊。第二天六點半，我在他們的目送下，坐上越過安地斯山，前往智利聖地牙哥的巴士。

與山友分別雖不捨，但是一想到門多薩一天的生活費就要一千日圓以上，不可能再逗留了。

第九章　六十天乘筏下亞馬遜河

從普卡爾帕到伊基托斯城

亞馬遜河發源自祕魯的安地斯山脈，匯集數千條支流，從巴西西北部注入大西洋。

這條橫貫南美大陸的大河，全長六千公里，位於河口的馬拉若島比九州還大，由此可知亞馬遜河多麼寬闊。

一九六八年四月，到達伊基托斯時，我決定單獨從亞馬遜河順流而下。阿空加瓜登頂之後，我經過玻利維亞到達祕魯的利馬，本來想試試祕魯的山，可是正好遇到雨季，只好放棄，隨即認真考慮從離開法國前就夢想的順亞馬遜河下到巴西，再從河口搭船到美國，是最便宜的交通方式。過著沒錢流浪生活的我來說，沒有比這更完美的計畫了。

我從利馬搭長途巴士，越過安地斯前往亞馬遜河。巴士破爛的程度，與日本行駛東名高速公路的長途巴士完全無法相比。

巴士傍晚從利馬出發，在黑暗中爬上比白朗峰還高的安地斯雪山隘口。我把所有行李放在車頂上，只穿短褲坐在車裡，看到隘口的雪時大吃一驚。沾在巴士輪胎上的雪泥，毫不客氣地從地板的破洞噴進來。當地乘客全都帶了羊毛或羊駝毛編織的毯子，只

有我穿短褲，冷得全身發抖。還好坐在隔壁的女學生好心把自己的毛毯分一半給我蓋，多虧了她，讓這段旅程變成快樂的回憶。

第二天晚上進入亞馬遜森林地帶，來到了泥巴路。途中巴士在一家類似茶屋的餐廳停下，下車吃了煮香蕉配類似豬肉湯的食物當晚餐。巴士有時停靠的車站，會有小販隔著車窗賣水煮蛋、橘子、木瓜等食物。他們對日本人的印象非常好，祕魯有很多日僑，不過中國人更多，當地人一看到亞洲面孔都會喊「CHINO」。

我們的破爛巴士經過瓦努科（Huánuco）、廷戈瑪麗亞（Tingo María），走了整整兩天，終於到達終點站普卡爾帕（Pucallpa）。

普卡爾帕城位於亞馬遜河兩大支流烏卡亞利河畔，是利馬進入亞馬遜地區的基地。陸上交通就到普卡爾帕為止，接下來只有搭船一途。從普卡爾帕往下數百公里處，有個人口十萬的伊基托斯城（Iquitos），山坡上並立著時尚的紅磚屋，電影院、廣場、教堂櫛比鱗次。祕魯的海軍駐紮此地，也有巴西領事館。

從普卡爾帕到伊基托斯坐的是蒸汽船。我坐在水泥袋和汽油桶上，沿著蜿蜒於叢林中的烏卡亞利河。

船從寂靜的普卡爾帕出航，河寬三、四百公尺，隨後逐漸變寬，它左拐右彎地形成

平緩的曲線，形成多座島嶼和牛軛湖。兩岸都是叢林，出了普卡爾帕之後，再也看不見人家。夜裡我在汽油桶上鋪木板，和也要去伊基托斯的旅客擠在一起睡覺，在大量蚊蚋和突然傾盆而下的暴雨中渡過一夜。白天無事可做，躺在船長借給我的吊床，欣賞兩岸隨時變化的叢林景色，不知不覺打起了瞌睡。早餐是咖啡配煮香蕉，中午又是煮香蕉配煮魚，晚餐還是香蕉。香蕉是船上的主食。

香蕉的煮法分好幾種。這裡的香蕉，不是輸入日本那種成熟的黃香蕉，而是剛採下來的青香蕉。一般吃法是將青香蕉剝了皮水煮，配上魚肉等副餐；也有烤青香蕉，放入辣椒、鹽、油，壓碎捏成糰子的吃法；或是將壓碎的糰子油炸來吃，青香蕉切片油炸也很好吃。青香蕉放一星期到十天，會開始泛黃，也帶有甜味。把這時的青香蕉用油炒過，再灑上鹽來吃十分美味。他們幾乎不吃已成熟的黃香蕉，最好吃的是炒半熟蕉，我

一餐隨便就能吃掉六條。

有人會問，沒有頭燈的船，夜晚會停在哪個岸邊呢？其實船日夜不竭地前進，直到第六天抵達伊基托斯。六天船旅中，我一片麵包也沒吃過，上廁所時從屁股出來的是香蕉。

亞馬遜雨林地帶中，形成高臺的河岸，出現了綠洲一般的伊基托斯城。

船通過河邊的村莊時，孩子們興味盎然地坐在圓木舟上，划著心型木槳玩。孩子們

開心的模樣使我開始想像，自己如果也坐著那種圓木舟沿亞馬遜而下，該是多麼有趣的旅行。

因此，一到伊基托斯上岸，我便想難得來到亞馬遜，與其搭別人開的船，不如自己來趟小冒險吧。我過去從來沒有順河而下的經驗，但是我單獨攀登連外人看來都極艱鉅的阿空加瓜山，只要集中全副精力，十五小時就能登頂；在非洲登肯亞山時，也在野獸環伺的狀態下不費力氣地克服。我並不清楚順亞馬遜河而下到河口有幾千公里，不過我相信自己一定能成功。船長說：

「這條主流沒有瀑布，也沒有印第安的吃人族。」

只要順著水流，一定能到達河口。

我在伊基托斯最熱鬧的大街上找了一間旅館投宿，開始查找資料，評估我能否以一己之力下亞馬遜；還有，順河而下途中會從祕魯入境巴西，這些文件上的手續要怎麼處理。後來我在城內的巴西領事館付了兩美元，順利取得入巴西的簽證。

「綠色魔境」亞馬遜

我的亞馬遜泛舟夢愈來愈膨脹，最後下定決心，既然要玩就玩大一點，從上游順流而下，避開烏卡亞利河，以亞馬遜支流馬拉尼翁河（Río Marañón）的支流瓦亞加河（Huallaga River）為目標。

於是我從伊基托斯搭飛機到祕魯東部山脈（Cordillera Oriental）山腳下的尤里馬瓜斯（Yurimaguas）。飛機一起飛，就飛出了叢林，我俯視下方的景色，真可謂「綠色魔境」。在一片樹海中，亞馬遜河如書法的一筆畫般左右蜿蜒，形成多座牛軛湖和沼澤。

我要沿著這條河而下嗎？如此一想，不覺感到全身戰慄，只能在心裡祈禱：

「上天啊，求你幫助我吧。」

往上游飛行一個小時，飛機搖搖晃晃，彷彿要撞進叢林般抵達了目的地尤里馬瓜斯。這裡的日常對話用的是西班牙語，這四個月來，我已經習慣西班牙語，也稍微能聽懂了。與原住民手腳並用交談，大致都能會意，他們待人友善又親切。

我詢問在河岸浮橋建築小屋、過水上生活的原住民，在亞馬遜河航行要用什麼工具。他們的獨木舟讓我試划，這是將長約五公尺的樹幹中央挖洞製成的獨木舟，我用

一支心型的船槳試划，走得快又順，但是非常不穩，才剛入船就失去重心，獨木舟一傾斜，我就跌進河中。

「muy malo.（非常糟。）」

「不習慣的人獨自划獨木舟下河非常危險啊。」

一旁的印第安人見狀，立刻把落湯雞的我拉上自己的船。我不知道順亞馬遜河而下會發生什麼情況，但據說來到河面廣闊的下游時，有可能遭大浪擊打而翻覆；而且河中有無數會吃人的食人鯧和卷鬚寄生鯰，獨自順流而下幾乎是天方夜譚。

划獨木舟順流而下的夢想破滅，我蹣跚步行回旅館。這座城有幾名日本僑民，其中一位是幫我介紹旅館的老闆，他姓三宅，是個年近六十的老先生，年輕時曾在亞馬遜河打漁。與亞馬遜河共同生活數十年的三宅先生，西班牙語說得比日本語還溜，雖然常麻煩他，但總比我直接和原住民雞同鴨講溝通來得好。

「usted（您）雖然稱它是冒險，但不可以白白浪費生命在這種事上。」

三宅先生的意見與原住民相同。接著他又帶我去一個地方，不是博物館，而是一座棲息於亞馬遜流域的魚類及動物標本的收藏館，並一一向我解釋。令人吃驚的是，這條河棲息著大量食肉的食人鯧，和滑溜如鯰魚的卷鬚寄生鯰，是條惡魔之河。

那一天，我舉棋不定地回到旅館。不過周圍的人愈是讓我了解亞馬遜河的可怕，反

而更堅定我的決心。如果獨木舟不穩，我就在獨木舟兩側加裝翅膀，增強安定性，船就

不會翻了；或是把汽油桶綁在一起，順著河水往下流。

晚上，我在筆記本上畫了用四個汽油桶組合的筏子。有了這種結構，不論再大的風

雨都能保持平穩，而且不用擔心翻覆，我有了十足的信心。我拿這個計畫再去找三宅先

生，他卻說：

「小子，如果你要乘汽油桶下河的話，有更安全的方法呀。就是原住民在水上生活

的巴爾薩。你看用它如何？」

「什麼是巴爾薩？」

「你在河岸也有看過吧？把一根根圓木綁在一起，在上面蓋房子的玩意兒……日語

要怎麼說……」

「巴爾薩是指木筏嗎？」

「對對對，就是木筏。如果乘木筏的話，就算撞到河岸的樹木，或是被各處的大漩

渦捲進去，只要把身體綁在木筏上，至少不會死。如果是汽油桶，在水勢湍急的河岸撞

到橫倒的樹或大石頭，撞出洞來，也會沉下去。在獨木舟裝上翅膀，遇到亞馬遜河的大

浪，不要一會兒工夫也就毀了。

「冒險這種玩意兒，我是不太懂啦。即使是乘木筏下河，獨自一個人也很危險。你看這大河就可以體會吧，汽油桶不像獨木舟，不說別的，你根本無法隨意操縱它的方向。既然千里迢迢來到這裡，別妄送了性命啊。」

三宅先生幾乎完全不看好我的亞馬遜河順流之旅。

「如果是三宅先生乘木筏下河，你覺得有百分之幾的可能性，可以走完全程？」

「唔——我不會做這種愚蠢的舉動。以前我有過從普卡爾帕上游下河一星期的經驗，但是沒到過河口那麼遠，要花幾天我也不知道。總之，成功率是五五波吧。即使你要幹，我也不負責哦。」

完成巴爾薩

我回到旅館，一時猶豫不決。聽從長年住在當地的人不要單獨下河的建議，選擇安全的大船航至河口，早一點前往下一個目標——阿拉斯加的行程比較好呢？還是不顧三宅先生的忠告，堅持單獨下河呢？

煩惱了許久，即使乘船下河，船票也很便宜，只要三十美元。可是我連付船票的錢

都沒有。

思考一整晚，還是無法下定決心。我必須做出決定。

那時，我想起在伊基托斯認識的松藤先生。松藤先生在利馬經營服裝的縫製工廠，

除此之外還將祕魯安地斯的礦場交給兒子繼承。松藤先生是個先驅者，他在外人認為不

可能耕作的伊基托斯，艱困地開闢農場，個子矮小的他，初見時以為只是個倔強的老

頭，其實他開朗又健康，根本看不出已經六十八歲；松藤先生也是第一個從巴西到祕魯

嘗試栽培胡椒的人。他親自拿起圓鍬勞動的身影，一點也不輸給年輕人，大大鼓舞了陷

入長考的我。

我決意貫徹初衷，就像登山一樣，只要傾注全副心力，即使再嚴峻的河流，也沒有

不能順流而下的道理。我下此決心之後，便深深為亞馬遜所傾倒。還沒決定前，心中充

滿惶恐，一旦堅定了信念，心也就此沉靜下來。我的決心是，就算明知會擱淺，也要像

神風特攻隊，有去無回。

我立刻著手準備，先到軍隊總部，蒐集亞馬遜河的資料。以防途中遇上突發狀況，

還要先向軍隊申請木筏泛舟的證明書。

我不確定這次的行程會花上幾天，如果順流而下時，不能吃香蕉當主食就麻煩了。

於是我學會了烘焙香蕉的方法；再用十五日圓在尤里馬瓜斯買到曬在河岸上的家畜用木筏，雇了兩名工人將它改良得更堅固。

八根圓木用結實的樹皮捆起來，組合成長四公尺、寬二．五公尺的木筏。上面放圓木墊高底部，打入六根木樁，搭起骨架，再用椰子葉鋪設屋頂；後側堆了土做成爐灶。

打造木筏的同時，我同時去拜訪尤里馬瓜斯駐軍的屯駐所、市公所、警察局。軍隊的屯駐所長與警察派人檢查木筏和我的家當。他們第一次看到我的登山工具，全都瞪大眼睛；他們可能以為從我的行囊裡會找出手槍或長槍等武器吧。

停留了一星期，萬事俱全。至於旅途中的糧食，我從每天早上在河岸開張的木筏買了香蕉、魚乾、肉乾、橘子、鹽、咖啡等。雖然縣長不論如何都無法理解我賺不到一文錢，也要置身險境下亞馬遜河的想法，他還是寫信給河畔村莊的村長，表示若我有困難時請他們多幫忙。軍隊的屯駐所長見我沒有武器，幫我準備了一支玩具手槍，說遇到意外狀況也相當具威嚇力。

黑衣修女安娜・瑪麗亞

一九六八年四月二十日，尤里馬瓜斯最早的雞尚未鳴叫的晨靄中，我在鎮民的歡送

下啟程。木筏無聲無息沿河而下，晨靄中，尤里馬瓜斯鎮轉眼間就消失眼前，終於，孤獨的亞馬遜河之旅就此展開。

泛舟與登山不同，再怎麼呼喚，也無法溯流回頭，只有奮勇前進一條路。方才送行的人影和人家都從視野中消失，兩岸只剩叢林。我甩開旅程的不安，打赤膊坐在木筏上，用臉盆舀水沖洗，我就像上了岸的河童一樣乾瘦瘦的，如果不沖水一番，就會坐立難安。軍隊給我的百萬分之一地圖上雖然有地名，但是視野中既無人家也無人影。我撿拾流木做成柴薪，煮香蕉來吃。這對我來說都是生平第一次的經驗，卻感到其樂無窮。

我將木筏命名為「安娜·瑪麗亞」，名字取自從歐洲到阿根廷時，我愛上的同船西班牙修女。

那艘船的三等艙裡只有她會說法語，我們每天並肩用餐，用生澀的單字交談，對我來說那是最幸福的時刻。她和我一樣是二十七歲，為了傳教前往玻利維亞邊境。她堅定地說服我神的存在。她的個子比我略矮，總是從頭到腳罩著黑袍，映襯出深邃的五官、白皙美麗的肌膚，令人印象深刻。她在聖多斯下船前夕，我執起她的手說：「安娜·瑪麗亞，如果我真正信神的話，祂會實現我的願望吧。我見過你之後，就從心裡喜歡你了。」

但是，她的藍眼睛浮出淚水搖搖頭說：「不行，我們在神面前如果只愛一個人就犯了罪，必須平等愛所有人。我會為你的幸福祈禱，難過時請呼喚我的名字，神會保佑你的。」

正因為這段回憶，我才把這艘陪伴我下亞馬遜河的木筏以她的名字命名。

木筏會自然漂動，不需手划，我漸漸忘了前程的恐怖，變得雀躍起來。河面瀰漫的晨霧，隨著太陽露臉轉為晴朗的天空。太陽漸漸升高，空氣也變成灼人的燠熱。

河水蜿蜒如蛇，水勢滾滾強勁，令人擔心它是否會沖走河岸或推倒叢林的巨樹。木筏好不容易才漂離岸邊流到河中央，一陣風颭起將它吹得更遠。

水深莫測的恐怖暗流，不論天氣再熱也不能跳入。流淌著汗用臉盆舀水沖洗成了例行公事。晚上把木筏停在村落的河岸，吊起蚊帳睡覺，或在原住民突出河邊的高架房屋裡借宿。

我現在是一方木筏上的國王，坐在木筏前側的地板上，沉浸在過去登山的回憶中，接著只要想睡上睡在哪裡就好。白天的直射陽光熾烈，撿拾流木，在木筏前端將樹枝組合起來，罩上斗篷，就是一個遮陽板，可以睡午覺。

但是，也不是每天都是這種天下太平的好日子，災難隨時會降臨，像是船槳斷了，

最重要的唯一武器——小刀掉進河裡，或是失去炊事用的工具。

差點成了食人鯧的美食

從尤里馬瓜斯出發的第二天，我一時粗心，竟將刀刃長五十公分以上的大刀掉進河裡。我把圓木當地板，想放在地上，沒想到一眨眼，刀就從圓木的縫隙掉入濁水中。

那一天很不走運，下午三點左右煮了香蕉當作遲來的午餐時，河面突然颳起強風，木筏眼看著就要被急流流捲入，最後撞上了流木。只是一瞬間的工夫，這個衝擊，讓我炊事用的餐具全都掉進濁流流裡，不只是餐具，連我也差點成了食人鯧的餐點。所幸臉盆還在。拿臉盆來作為鍋盤，也充當沖洗身體的澡盆。平時飲水是拿混濁的河水煮沸來喝，但因為茶壺也沒了，只好生飲濁水。

再怎麼樣都不及夜晚來得恐怖。儘管星空月夜美得令人陶醉，但是大量的蚊蚋全面侵襲，隨手一拍都能打死兩、三隻，即使掛蚊帳，牠們還是會從圓木的縫隙侵入，甚至鑽進耳朵和嘴巴裡。

我剛開始不堪其擾，只好日夜不休地航行，但是漸漸習慣後，終於因為疲倦而打起盹來。

夜裡，有時會被「叩咚」的聲音嚇醒，發現木筏被岸邊的倒木勾住，或是擱淺在亞馬遜河上多不可數的沙洲或小島上，常因此嚇出一身冷汗。

夜裡航行最能撫慰我的，是星空和月亮。星光彷彿要降臨在我身上般深深打動了我的心；月光將河面照映成銀白色，讓我無需油燈也能寫起一天的心得。

快樂的日子也很多。白天坐在木筏上，垂下釣線，立刻就有魚上鉤，包括許多不知名大如鯖魚的魚或食人鯧等，把這些前所未見的魚烹煮來吃，也是一大樂趣。

偶爾遇到划獨木舟出現的印第安人，我也和他們天南地北地寒暄。即使我不從木筏下來，他們也會主動靠近，賣些香蕉、橘子給我。拿出十索雷斯（百圓）就能買到兩手捧不住的香蕉和橘子。他們的五官和日本人很相似，親切感油然而生。

出發後的第十二天，大概是五月一日吧，我在黎明中從瑙塔（Nauta）出發，伊基托斯就在眼前不遠。順流而下的馬拉尼翁河將烏卡亞利河匯流，木筏也將駛進海洋般的大河，河面寬達兩公里以上。

伊基托斯的女孩

那天下午，木筏離開主流，進入小島的左側。我瞥見印第安小姑娘哼著歌，半裸上

身在洗衣服。她看到我，急忙用溼衣服遮住胸口。

「你好，小姐。」我向她打招呼，她露出驚恐的眼神看著我。

等木筏往河下漂了十公尺左右時，她反倒咧開嘴笑了。

「Adios（再見），美麗的 señorita（小姐）。」

我向她揮手，她害羞地用左手遮住胸口，揮動右手回應我的問候。她的美麗笑臉一掃我連日的疲倦。

從尤里馬瓜斯出港的第十四天，順利抵達伊基托斯。我決定在伊基托斯稍作休息。

首先，木筏必須修理，捆紮圓木的樹皮線，全部換成鐵絲；還要再到市公所辦理巴西入境查證和亞馬遜通行許可證。幫助我單獨乘木筏下河的松藤先生再次攬下了所有雜務。

萬事準備就緒。五月十一日，我從伊基托斯出發。原本預定啟程時間是前一天，但是松藤先生說十一日是「士」日，有「武士英勇，遇到任何困難都能毫不畏懼努力克服」的好兆頭，才特意延後一日出發。

駛出伊基托斯後，厄瓜多與哥倫比亞的支流匯合成一支，河面也變得更寬闊，來到五公里以上。河中分布無數大小島嶼，木筏也變得隨意漂流，有時漂到如海面般廣闊的地方，有時從島嶼間的狹窄通道經過。河岸景致和尤里馬瓜斯出發後相同，清一色是叢

林，唯一不同的是變寬的河道。因為太廣闊，有時也會從主流脫離。

我在伊基托斯的圖書館，複印了到巴西河口的亞馬遜河兩百萬分之一地圖。像這樣二十四小時日夜不停漂流，卻也只在地圖上移動了一公分而已。

從伊基托斯出港後的第八天，五月十八日，進入巴西領地班傑明康斯坦（Benjamin Constant），這是巴西與祕魯邊境，對岸屬於哥倫比亞。我在此地取得正式簽證，隨即在圖書館影印了前往瑪瑙斯（Manaus）的地圖。

河面愈來愈寬，木筏已經不會再自動靠岸，我把木筏交給河「隨便走」，日夜不停漂流。

這時已經買不到廉價的香蕉了，主食換成類似番薯形狀的樹薯。把釣上來的食人鯧烹煮後，配上樹薯磨成的粉和湯就是一餐。

神啊，請祢救救我

驟雨每天都會下。東方的天空才剛暗下來，不到十分鐘，叢林裡便傳出毛骨悚然的

「吼——」野獸聲，斜打的大雨隨一陣大風朝我襲來，河面波濤洶湧，掀起兩公尺高的大浪，木筏像一片樹葉般在波浪間漂盪。如果沒有把家當全部固定在木筏上，鐵定會甩入

河中。木筏沒有底椿，完全動不了它。我想在睡床的入口釘上斗篷防雨，可是繩子還沒

綁牢，整個人就差點被風吹走。好不容易緊抓住屋頂，但才鑽進屋頂下，身體就上下左

右搖擺，傾斜四十五度，圓木發出傾軋聲，捆紮圓木的鐵絲也好像快繃斷了。

我大為驚嚇，像墜入地獄的無底洞中，緊攀著支柱，不住在心中祈禱……

「哦，神啊……」

安娜‧瑪麗亞，請你和我一起禱告，你的祈禱，上帝一定會聽到吧。突然間我想起

在聖托斯道別時，安娜‧瑪麗亞修女告訴我的話。

暴風雨持續了一個小時，風雨平息後，我大大鬆了一口氣，頓時把神啊上帝什麼

的，全都拋在了腦後。

木筏上的行李和用具，所幸事先都已經用繩子固定，沒有任何損害。我煮了咖啡慶

祝物品完好無缺。

這次亞馬遜河的挑戰，與過去我和山岳大自然的爭鬥不一樣，在可怕之中還帶著另

一種戰慄的感受。連素來沒有任何宗教信仰的我，都不禁虔誠祈禱，想來真是不可思議。

但在我靠自己的力量一一克服許多狀況時，也理解到求神拜佛不如鼓起勇氣面對。

記得一天傍晚，我遇到兩名盜匪。當時木筏悠閒漂過河岸時，兩個穿著馬球衫的小

夥子從沙洲上乘著獨木舟，一聲不響地朝我靠過來。平常的話都是些熱情的印第安人。

但是這兩人一句話也不說。不只如此，他們的眼神也不一樣。當我看向他們，他們轉開了視線。我等他們表態，他們卻在我的木筏旁前後打轉，似乎在等待時機。等到他們距離我不過五公尺時，我瞄見他們的腰際插著大彎刀；獨木舟上還有一根三公尺長的木棍。

「是盜匪！」

我感到一股殺氣。他們不時張望我船上的小屋，我這木筏沒有引擎，就算想逃也無處可逃。

兩人划著獨木舟，時速可達二十公里以上，我等於是待宰的羔羊。我感覺全身血脈賁張，想說什麼卻開不了口。過了幾十分鐘，心情才漸漸平靜下來。我再度向神祈禱，呼喊安娜‧瑪麗亞。我心想此刻絕不能示弱，二對一，我必定居於劣勢。仔細一想，他們的獨木舟船速雖快卻不穩定；相比之下，我的木筏速度雖慢，但在木筏上就算稍微跑跳，也不致晃動。我在木筏邊拿起三公尺左右的竹竿，而且我在伊基托斯也買了和他們相同的彎刀。

另外還有一把玩具手槍，不巧的是放在睡袋裡，沒時機拿出來。

他們逐漸靠近，我從小屋裡拿出彎刀，左手握著船槳，兩腳跨立，瞪著他們。兩人

迅速翻身，遠離我的木筏，划著槳往上游逃走。是一段恐怖的無聲對決。

第六十天終於到達河口

六月三日，到達瑪瑙斯。我在日本領事館廣瀨副領事的招待下，嚐到久違的日本食物。香蕉、樹薯料理都已經吃到膩了，壽司頓時成為無上的美味。

向祕魯大使館通報平安進入巴西，接著繼續展開後半段漂流之旅。河寬已經到達二十公里，分不出到底是湖還是河了。穿過島嶼後前方看不到任何陸地，只能遙望水平線，波浪也變得更高。

由於河寬太廣闊，連河水有沒有流動都感覺不出來，也不知道木筏究竟朝什麼方向前進。不過，還是可以從河水的顏色知道行進是否安全，例如水面呈褐色就是在流動的證據；如果是在湖或沙洲一帶，水流靜止會呈透明色。所以清晨一醒來就先去看河水顏色，變成每天的例行公事。只要水色混濁就可以放心了。

抵達河口附近，河面更寬，出現無數的小島。最早我計畫划到河口的貝倫（Belém），可是河流沒有經過那裡，因而改成對岸的馬卡帕（Macapá）。我操縱木筏，在大海般的河中接近馬卡帕。

河口有個比九州稍大的馬拉若島，如果搞錯航道，恐怕連置身何處都不知道。河口附近有東方吹進來的信風，我在斗篷兩側插入兩根竹竿，立起來權充風帆，抓住上游流下來的雜草浮洲和流木，拚命讓自己不要被風吹走。

接近河口附近後，為了安全起見，夜間暫停航行，六月二十日，我的安娜·瑪麗亞號終於在終點站馬卡帕靠岸。從尤里馬瓜斯出發經過六十天，我終於完成了驚恐萬分的六十日亞馬遜順流而下。到達馬卡帕時，移民到亞馬遜的藤島先生等許多日僑，都在岸上歡迎我。

然而，我卻從明大學長大塚博美收到了一則哀痛的訊息，大學時在山岳社與我同甘共苦的夥伴小林因車禍過世。我與小林在果宗巴康遠征後就不曾再見面，這次的航行我第一個想告訴的就是他……在利馬往亞馬遜之前，接到他的來信，沒想到卻是最後的音信。信中他關心地說：

「我已在大塚哥的牽線下結了婚。聽到你要去亞馬遜，爬山倒也算了，沿亞馬遜下河那種危險的航行還是別去吧。」直到今天，我都無法相信他就這麼走了。

之後我拿出所有現金，從馬卡帕到貝倫，然後飛往美國，經由邁阿密前往加州的農場。

睽違四年的加州農場，這次為了避免被移民官發現，我捨棄與墨西哥人一同工作，到挑選果實的包裝工廠求職。在那裡工作了一個月，賺了三百美元，前往麥金利山所在的阿拉斯加。

我有意嘗試麥金利獨攀，不過國家公園規定，禁止少於四人隊伍上山，我沒能得到許可。本想在安克拉治的餐廳打工一段時間，最後也未談妥。

只是千里迢迢來到阿拉斯加，若是哪座山都沒爬就回家，未免太遺憾。於是我變更目標，改成阿拉斯加東部蘭格爾山脈的桑福山（Mount Sanford，四九五二公尺）入山第十四天（九月十四日）登上新雪覆蓋的山頂。

隨後在十月一日，相隔四年五個月踏上懷念的日本，結束世界的山旅。而等待我的，卻是完全意料之外的聖母峰。

第十章　王者聖母峰

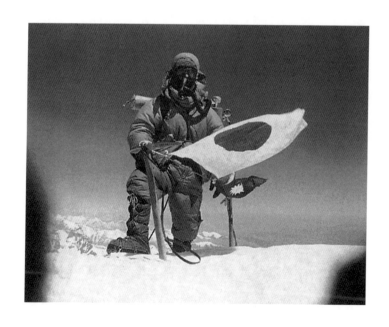

第一次偵察隊

隔了四年五個月重返日本，處處令人懷念，穿梭在東京狹窄道路的汽車與客滿電車，不知多久沒說的母語，如今終於能痛快地開口了。在阿佛利亞滑雪場時，每每看到一副日本人長相，攀談後卻是越南人或韓國人，現在再也不會搞錯了。

高速公路在都心縱橫交錯，眩目華麗的日本，時常讓我感到不知所措，離開日本近五年，我常覺得自己已經追不上生存競爭激烈的日本社會。從旅行歸來，我不想立刻謀職，反而考慮再次到南美洲去旅行。但是，我手上怎麼可能有這筆錢。回到日本後，我天天都處在被生活費逼迫的窘境，為了存錢，從晚上八點工作到清晨八點，整整十二小時的通宵苦力活和白天的睡眠不足，是我為了準備下一次登山的嚴峻作息。

好不容易，我存了足夠資金，即將決定登山日程。四月中旬，日本山岳會討論起遠征聖母峰的想法。日本山岳會計畫從聖母峰南壁登頂，全世界的登山隊都不曾嘗試過這條路線。對於這四年半來把賭注押在山峰的我而言，參加世界最高峰聖母峰的遠征隊，根本是從來不敢奢想的願望。尼泊爾政府禁止外國登山隊入境，直到一九六九年春才解除入境禁止令。

日本山岳會組成了第一次偵察隊，由藤田佳宏擔任隊長，隊員有菅澤豐藏、我，以及每日新聞社的相澤裕文四人。一九六九年四月二十三日，偵察隊出發前往加德滿都。

印度洋的季風季到來，喜馬拉雅山的登山期也接近尾聲。

五月十八日，六名雪巴人、八十名挑夫組成的大運輸隊，在坤布冰河的深處設立基地營。我們第一次偵察隊的目的是登上冰瀑，進入西冰斗（Western Cwm），偵察尚無人類足跡的南壁。

由於登山季快結束，設好基地營之後，我們馬不停蹄地準備攀登冰瀑。從五三六〇公尺的基地營，到六一〇〇公尺的西冰斗入口，落差約七〇〇公尺的冰瀑，因為坤布冰河崩塌，被埋在和丸大樓一般大的巨大冰塊中。真正是冰的世界，不論從哪兒都找不到攀登的路徑。

在冰瀑五七〇〇公尺的凹地上，設置了中繼營，大約花了一星期，才攀上冰瀑上端最後一個冰隙的冰壁，來到六一〇〇公尺的西冰斗入口。站在努子峰與聖母峰之間的西冰斗冰河後側，八五一一公尺、鋸齒般的洛子峰與八〇〇〇公尺的南坳近得幾乎觸手可及。我們目標的南壁在西稜遮蔽下還不見蹤影。

進入第一營的相澤隊員和我，以及兩名雪巴人，第二天進一步劈開西冰斗中的路

徑，以之字形方式爬上寬五十公尺以上的大冰縫。來到努子峰附近，才終於看到南壁。

南壁是一道自頂部垂直落入西冰斗冰河的岩壁，夾在西稜與東南稜之間，說得正確點，應該是西南壁。

我們為首次見到的南壁驚嘆，同時繼續往西冰斗上攀爬。隨著位置愈高，南壁也漸漸現出全貌。我們在標高六三〇〇公尺，穿過冰縫帶的地點，用大型望遠鏡仔細觀察南壁。

南壁分成三個部分。西冰斗冰河的冰斗隙（bergschrund）橫向延伸，從那裡到七〇〇〇公尺是三十五度到四十度的冰壁。藍冰在太陽照射下，閃爍著晶瑩的光；從七〇〇〇公尺到八〇〇〇公尺之間是岩石與冰混合的山壁。自下部開始傾斜，突然變得陡直；在最後的八〇〇〇公尺以上處，呈現近垂直的黑色壁面，一點雪也沒有。它的上端有一條橫向的褐黃帶狀紋路，落差約二五〇〇公尺，由於位置太高，周遭也沒有物體可以對照。

第一次進聖母峰，雖然只停留僅僅一星期，卻已登上六三〇〇公尺一帶，並大致確認了目標南壁攀登路線的可能性，可說成果斐然。

第二次偵察隊

繼第一次偵察隊之後，第二次偵察隊於兩個月後的八月二十日啟程。由宮下秀樹擔任隊長，隊員有田邊壽、中島寬、大森薰雄、小西政繼、佐藤之敏、井上治郎和我；此外還有媒體記者佐藤茂、木村勝久（每日新聞）、野口篤太郎、白井久夫（NHK）等十二人，規模比第一次偵察隊龐大。第二次偵察隊的目標，是為明年一九七〇年春天正式遠征進行現場偵察。

與第一次同樣從加德滿都飛往盧克拉機場。我一面適應高度，比其他隊員先行一步，帶領九十名挑夫在九月十三日走完最後運輸行程，在高樂雪攀上坤布冰河，在春季營地設置基地營。季風中的積雪使得冰瀑與上次偵察時不太一樣，冰塊地帶掩埋在雪中。基地營在坤布冰河上端，離冰瀑的攀爬點很近。

我們在冰上將石塊堆砌起來，形成石壁，再用塑膠布蓋住屋頂，把裝有攀登用具的木箱排列起來，拼成餐桌。與雪巴人圍爐話家常也是樂事一件。宮下隊長和其他隊員結束高度適應來到基地營，也都顯得精神奕奕。季風季還未完全結束，每天早上小雪飛舞，到了夜裡，掃過聖母峰的風聲鏘鏘作響，連基地營都聽得一清二楚。

基地營後方普莫里峰（Pumo Ri）側壁的冰塊、洛拉（Lho La）山口垂掛冰河傾瀉的巨大雪崩，都令人膽戰心驚。穿插其間的冰瀑的冰塊崩裂聲，不絕於耳。覆蓋了新雪的冰瀑，埋住了小冰縫。氣溫比上次來時低得多，但還是輕而易舉突破了冰瀑，建設第一營。第一次偵察時，只用了一天的偵察就撤回；第二次偵察隊在南壁下設置營地，進而在上端紮營，充分運用了二十幾名雪巴人。從之前的基地營，繼而攀爬到南壁正下方——六六〇〇公尺的西冰斗冰河上，建設南壁的前進營。

直至今日，已有數百名登山家爬上聖母峰，但從未有人挑戰過這面南壁。

雖說只是偵察南壁，但光是參與這趟行程，我便已十分滿足。左手拿冰錐（有鋼製銳利尖端的攀冰用器具），右手持冰斧，十二支釘的冰爪前端，有兩支前爪（Zacke），用它支撐住身體，一步一步往上爬。每四〇公尺，就得像木工師傅般把螺旋岩釘或匚型岩釘敲入藍冰中，固定繩索。我們將南壁七〇〇〇公尺突起的岩塊命名為軍艦岩，在它的基部建設第三營。路線進入南壁後，是一大片冰坡面。

一整個十月，我們只有一個進攻任務，就是攀爬南壁。每天輪流上陣，專心一意開鑿路徑。十月底爬上八〇〇〇公尺的高度，延伸到上部岩壁的冰溝終點。冰溝的上

端又是岩壁，這片岩壁垂直聳立，因而沒有雪。氣溫降到零下三十度後，雲霧繚繞，風雪咆哮狂掃，南壁也開始展露出惡魔的臉。氧氣一用完，手腳便失去血色，又麻又痛。

八〇〇〇公尺的高度，對我而言是從未有過的經驗，連果宗巴康峰頂也只有七六四六公尺，這個高度感覺更震撼。

我與小西組成的繩隊，在南壁上端留下八八〇公尺，撤回營地。中島和佐藤（之敏）接下我們的棒子繼續上攀。

雖然名為偵察，不過我們已在無人登過的南壁，攀登到八〇〇〇公尺的高度。八〇〇〇公尺已經破了我的紀錄，我完全沉迷在聖母峰南壁的魅力之中。

越冬樂事

第二次偵察隊回日本去了，只留下井上和我。我們要在此越冬，在明年主隊來臨前，做好各種迎接隊員的準備。井上在聖母峰山腳的佩利崎（Pheriche）扎營，負責氣象觀測、冰河調查等相關工作。

我的任務是找齊主隊的雪巴人和挑夫，購買過冰縫用的圓木和糧食，以及雪巴人的訓練和南壁觀察等等。我的越冬地在雪巴人的村莊，三八〇〇公尺的昆瓊（Khumjung）。

十一月下旬，在加德滿都送別歸國的隊員後，我們各自進入越冬地。我住在一起登上果宗巴康峰的片巴‧丹增的家。片巴‧丹增出外到博克拉（Pokhara）去當旅行嚮導（山麓導遊），於是我與丹增住在隔壁的弟弟卡米帕桑一同去買圓木，或是去南崎巴札、丁波崎（Dingboche）、昆德（Kunde）等村莊，尋找健壯的雪巴人。

我的越冬生活，除了張羅迎接主隊的準備之外，也立下自己的目標。我的目標是在接近四○○○公尺的高度生活，讓身體適應高度，同時進行訓練。

在片巴‧丹增家過冬期間，我每天早上六點起床去山道慢跑，從昆瓊出發到南崎巴札上方，途經昆德再回來。在起伏不定的山路練跑，是為了鍛練身體，做好正式登頂聖母峰的準備。早上六點半鬧鐘一響，片巴的妻子就為我把私釀青稞酒拿到爐上加熱。

「奇索……迭里拉姆洛（天冷的時候很有用）。」

然後要我喝下一碗公。

胃裡暖和之後，我穿上登山鞋，出外訓練。一開始穿著沉重的登山鞋跑五百公尺，就氣喘吁吁，心臟幾乎快停了。但是日復一日增加距離，跑步途中來到隘口，就看得到聖母峰南壁。跑到撐不下去的時候，看到聳立在坤布深處黑漆漆的聖母峰，就能激勵自己再跑下去。

無論如何，我都要將聖母峰頂納為己有，已經登過各大陸最高峰的我，聖母峰更是絕對要征服的頂峰。

結束訓練回到家，片巴的妻子又拿了青稞酒給我喝，然後和片巴妻子及五個孩子一起吃飯。早餐永遠是切碎的馬鈴薯，還有用辣椒和鹽調味的辣湯及糌粑；午餐吃用玉米炒的食物，或是煮馬鈴薯沾辣椒或山椒吃；晚上大多是馬鈴薯和糌粑。

雪巴族人據說來自東方，他們居住在尼泊爾的山岳地帶，長相酷似日本人。他們信奉喇嘛教，一大早就聽得到隔著山谷從對岸天波崎（Tenboche）寺院傳來的鐘聲。

我住在片巴家期間，昆瓊和鄰村昆德的村長都請我到他們家裡作客。村裡的長老或熟稔的雪巴人也經常邀請我。如果我婉拒不去的話，他們就會挖苦苦說：「你只去那家，不來我家。」

即使對方是村長，時不時來邀請也很令人頭疼。一旦去了，他們一定要我先坐在爐邊的長椅子，拿青稞酒敬我。

「我不能喝酒」這種理由完全行不通，還是堅持敬酒。

「歇、歇（請喝、請喝）。」

推辭不掉喝了一杯，接著又敬了兩次、三次，強迫我喝下去。

好不容易到了用餐時間，端出的是馬鈴薯削片，混入少許糌粑放在石板上烤熱的羅提餅，差不多有五支熱狗分量那麼多。餅上塗了氂牛的酥油（牛油），灑了岩鹽和辣椒粉，與湯一起吃。酥油的腥臭味和辣椒的辣味，剛開始難以下嚥，只能忍耐硬吞下去。

「拉姆羅（好吃嗎）？」他們問。

人家特意招待，當然不能說難吃。

「拉姆羅。」我一這麼回答，他們又立刻去烤。儘管感謝他們的熱情，但實在難以消受。

越冬期間，我最困擾的是家裡沒有廁所。雖然並非全部的雪巴人家如此，但大多數確實都沒有廁所；即使有，也是在家門前的田裡，用兩支木棍搭著的小空間而已。片巴家樓下是牛棚，樓上是住居，牆壁是石塊堆積砌成的土牆，屋頂用木板鋪好，再拿石頭壓住以防吹走。他們只有一個房間，家裡的餐具架上有水瓶、鍋碗和十張盤子，房屋一角放著木箱，家當只有這些；家人聚在圍爐旁，蓋著氂牛毛皮、山羊毛毯睡覺。

他們的村莊當然沒有車，去加德滿都必須越過山口，花上十天路程。他們住在離冰河很近的高地，放養氂牛、牛為生。年輕男子到加德滿都去賺錢，或當高山嚮導謀生。

片巴·丹增也一樣，把妻子小孩擺在家裡，自己出外謀生。他養了七頭氂牛，由十

歲的長女負責照顧；八歲和五歲兩個孩子，從清晨就背著籠子，到後山去撿抬氂牛糞便回來當燃料。在片巴家裡，只有剛滿一歲的寶寶和三歲的孩子不用工作。

昆瓊城裡有史上第一位聖母峰登頂者——艾德蒙・希拉瑞（Edmund Hillary）開設的學校，但村子裡的孩子，有一半都沒上過學。

我在越冬期間，年輕的雪巴人沒事就來找我。不論是哪裡的女孩，天生都希望變美吧。我常拿些耳環用的珠子給年輕女孩，或是在她們指甲上用彩色墨水筆塗色，她們都非常開心。我離開日本前，在御徒町的玩具店裡買了彩色的玻璃彈珠、人造珍珠，帶過來送給她們。

前往南坳

一九七〇年二月，本想在昆瓊輕鬆個幾天，但此時日本山岳會的聖母峰登山隊主隊，已經快要抵達加德滿都了。為了迎接準備，沒時間忙裡偷閒耗在昆瓊。

繼先發隊之後，攀登隊長大塚博美等三十七名隊員，於二月十六日飛到加德滿都，松方三郎隊長與中島寬隨後到達。

二月十九日，卡車與巴士一同在雨中出發，展開了長途的行進之旅。從加德滿都出

發一個月餘，三月二十三日進入基地營。在這片我算是第三次入營的冰河上，建設了大部隊的營帳村，共收容隊員三十九人、雪巴人六十餘人，全體成員超過一百人。

三月二十四日，展開冰瀑開路工作。冰瀑在冰河的快速移動下，產生無數的冰縫裂口，冰塊崩落的轟鳴聲響徹日夜。由於是個超過百人的大部隊，在冰瀑搬運貨物時意外頻傳，落下的冰片還直接擊中一名雪巴人。

就在這時，第一營的夥伴成田潔思隊員遽逝，死因是心臟麻痺。隊員將成田隊員留在營帳中，繼續前進。四月二十八日，終於在洛子壁（Lhotse Face）固定九〇〇公尺繩索，到達高度八〇〇〇公尺的南坳。

從南坳到峰頂僅僅咫尺之遙，到峰頂有八五〇公尺的落差。從夾在聖母峰、努子峰、洛子峰之間的谷底西冰斗，光是仰往聖母峰頂，脖子都會痛。從南坳目測的話，應該一天就能登頂成功。只是風從西冰斗往上吹，南坳成了風口。雖說是八〇〇〇公尺的高度，但是河床般的碎石區隆起大雪，形成彷如沒下雪的平地。所以在南坳結束工作後，全體下降到基地營休息並進入突擊體制。

聖母峰登頂路線 ©高野橋康

加入第一次突擊隊

五月三日，結束南坳的開路工作，傍晚在基地營休養時，攀登隊長突然宣布：

「決定第一次突擊隊員是松浦與植村。」

霎時，我的心頭砰砰跳，臉色脹紅，竭盡所能才按捺住心中的興奮。大家都想登頂，然而能領先其他人站在聖母峰頂，對我而言雖是無上的喜悅，卻也很掙扎；站在火爐邊的松浦輝夫似乎比我更興奮，從他眼鏡下的眼神就可知道他也在壓抑興奮的心情。

果然這一夜因過度興奮而無法成眠，不斷向神祈禱明天有個好天氣。這個機會一去不再，不論發生什麼事都要奪下峰頂。氣象班的預報說，聖母峰上空的氣流會在十一、十二日轉弱，最適合突擊。

松浦和我從基地營開始一個營一個營挺進，展開突擊。五月九日，在兩名隊員與數名雪巴人的支援下，連接繩索登上洛子壁，橫切過日內瓦嶺（Geneva Spur）的岩稜，登上南坳。這裡是夾在聖母峰與洛子峰之間的鞍部，有如廣闊的河灘，強風呼呼地吹，一拉開營帳就啪答啪答飛舞。在八○○○公尺以上戴著氧氣面罩行動，身體變得不好使喚，作業也難以進展。花了近一小時，終於在沒有冰凹凸不平的岩石上，設了兩座六

人用的營帳。除了我和松浦之外，還有河野與五名雪巴人入帳。每分鐘要吸三公升的氧氣，一摘掉氧氣面罩呼吸就感到困難不適，身體也變得癱軟無力。

風吹得帳篷啪啪作響，即使在帳篷內，說話聲也會被風聲打斷。進入帳篷，鑽進睡袋裡休息片刻時，支援隊幫我們煮化冰塊，燒紅茶，煮熱蘋果汁。河野一行人忍著疲倦，服務我們的舉動，令我敬佩不已。我一直把突擊行動當成自己的事，但是它終究屬於全隊、屬於日本山岳會全體，並非個人的行動。只因為自己是突擊隊員而開心，這種利己式的想法是錯誤的。雪巴人受傷的意外、成田隊員的死亡，即使為了他們，也要讓這次登頂成功，這個使命全數由我們承擔。我們必須登頂絕非為了自己，而是全體隊員。

明天就要從南坳攀升，建設最終營，但是風勢並沒有停歇的跡象。風從西冰斗往上吹，把帳篷吹得搖搖晃晃。即使想走出帳篷上廁所，風速也高達二十公尺。強風吹到露出的屁股體溫逸散，而且得緊抓住帳篷，否則可能會被捲走。

風力雖強，天空卻一片清澈，洛子峰的夕照將岩峰染成紅褐色，我們兩個突擊隊員受到貴賓般的款待，一支價值六萬日圓的法國製氧氣瓶，我們一分鐘吸一公升，一個晚上吸完一筒。聽著氣瓶通過橡皮管發出的「咻咻」聲，漸漸放鬆下來，不知不覺就睡著了。

突擊開始

第二天五月十日，強風依舊呼嘯沒有停息的意思，峰頂正面受風，強風肯定比南坳更狂暴。真的有可能登上聖母峰頂嗎？但是我們突擊的機會只有一次，非成功不可。

陽光一照射到帳篷，我們就在雪巴人領頭下，開始攀登東南稜。五名雪巴人除了自己吸的氧氣瓶外，還要背負最終營用的氧氣、糧食、帳篷、睡袋、炊事用具、燃料等裝備，約十七、八公斤的重量。經過一片冰原，隱隱可見晶瑩閃耀的藍冰，攀登斜坡時愈往上走，漸漸變成陡直破碎的岩塊。繩隊分成三組，以冰爪前爪扎穩後一步步往上爬。

每一回頭，南坳的黃色帳篷就變小一點，一抬頭眼前的洛子峰看起來差不多高。由於氧氣瓶保持和平地同樣三公升存量，身體相當輕快。爬得愈高，天空更加青湛，從洛子峰後方看得到馬卡魯峰所呈現的平緩大曲線。我們爬上碎石坡，經過最後的雪田，站上東南雪稜的肩部。從南坳出發後花了四個小時。

發現法國製氧氣瓶殘骸曝露的風雪中，印度隊最終營的地點在八五○○公尺。朝著向西藏突出的雪稜望去，橫亙數千公尺，直落入康雄冰河（Kangshung Glacier），但是它與長達二三○○公尺岩壁的南側恰成對照，西藏側是看不到岩石的雪壁。用冰鎬插入雪

稜，搭了兩人用帳篷，又在周圍露出的岩壁敲入環扣，用粗繩固定，不論再強的風也吹不走，我們則用登山繩把自己綁在帳篷上。原本擔心的風在從南坳出發後漸漸轉弱，也沒有發出在南坳時聽到的呼呼風聲，帳篷也不搖晃了。

天空萬里無雲，紅褐色西藏高原上甚至看得到地平線。馬卡魯峰的後面還能看到聳立在錫金（一九七五年歸入印度）國境的干城章嘉峰（Kanchenjunga），來支援的河野隊員與雪巴人搭好帳篷之後，就走回南坳，留下我們在八五〇〇公尺的最終營，他們溫暖的友情直到離去後還留在我們心頭，我們也在心裡祈禱，希望沒有用繩索固定的他們，能平安走回往南坳的下坡路。

我們將第二天突擊用的四支氧氣瓶放在外面，其他全部收進帳篷裡。帳篷是四人用的惠珀帳篷（Whymper tent），我們兩人綽綽有餘，所以暫且悠閒地把氧氣瓶放在枕邊，透過橡皮管戴上面罩吸氧。日光直射帳篷，帳裡暖呼呼的，難以想像身處八五〇〇公尺，宛如在冬季劍岳的稜線上搭帳篷一般。

下午的半天，直到太陽下山前都開著帳篷口，躺在雙人睡袋裡欣賞馬卡魯峰，這個位置還可臥賞洛子峰、洛子東峰等八〇〇〇公尺級的山，景致絕佳。我和松浦透過面罩竊竊聊起天來。

一九六五年春天，我們各自都來過喜馬拉雅。松浦參加的早大隊登上聳立在洛子峰旁的洛子東峰，我們明大隊則是登上果宗巴康峰。我們都是第一次踏上喜馬拉雅，雖然不同隊，卻都是突擊隊員。突擊隊的松浦雖然登上八一五○公尺，卻在頂峰下方必須折返，流下懊憾的淚水；而我則是成功登頂。望著曾經失敗的洛子東峰，松浦燃起了此次必定登上聖母峰的決心。我們雖然因為聖母峰遠征隊才結識，卻感覺他就像已認識多年的學長。

今天第二次登頂隊的平林隊員，與雪巴領隊秋達列及支援隊的安藤進入南坳。用無線電與下面的隊員通訊，得知攀上第六最終營的河野隊員和其他五位支援隊員都平安無事地回到南坳，總算放心了。晚餐，用丁烷瓦斯爐升火，炒 α 米（乾燥米飯）煮乾飯吃，再配上棉花糖、巧克力、清雞湯。高山上空氣容易乾燥，大口喝紅茶可滋潤喉嚨。到了夜晚喉嚨乾澀，連唾液都分泌不出來。呼吸的氣息在氧氣面罩口內外形成水滴，垂掛在嘴唇四周，就像在流口水一樣。這些水滴會凝結在氧氣面罩口的排氣閥阻斷空氣，我好幾次因此驚醒過來。

紅色登山繩

　　五月十一日，我醒來，外頭光線太亮，在帳篷裡連時鐘的指針都看得一清二楚。

　　天亮了，時鐘顯示五點多。今天是突擊日，我竟然睡過五點。趕緊從睡袋中出來，在方便爐上點了火，融化雪水煮開水。昨晚睡覺前和松浦討論好，今天突擊四點起床，五點出發。現已過了預定出發的時間，也許是太疲倦，或是因為舒適的吸氧聲，睡得又沉又香。鑽進睡袋發出了聲響，結果松浦也醒了。雖然在重大的突擊日睡過了頭，但也不想向松浦道歉。

　　下面的營地引頸觀察我們的動向，我用紅茶配棉花糖當作簡單的早餐，大口吞下，又在保溫瓶注入紅茶。陽光開始從帳篷側面射入，我們在帳篷內穿上鞋子，套上橡膠套鞋，外套之外再穿上羽絨衣，在背包裡塞入兩瓶新的氧氣瓶、一臺相機、裝了紅茶的保溫瓶，口袋裡塞了五、六顆充當午餐的棉花糖。接著，松浦和我用紅色登山繩繫在一起。六點十幾分，比預定時間晚了一小時十分，我們每分鐘吸三公升氧氣，走出最終營。

　　踩在深達腳踝、從尼泊爾吹上來的雪稜線上，開始攀登。所幸，昨天的風到了今天早晨幾乎完全停了，天空一片雲也沒有，是個大晴天。今天是絕佳的突擊日。雖然出發

稍微耽擱了有點遺憾，但是頭頂上的南峰，以及與它連接的主峰稜線，舉目所見的山大都位在一小時就能到達的距離。不過，即使我們每分鐘吸三公升氧氣，身體還是痠軟，舉步維艱。每一步都要踩雪開道的腳，無法連續行走。走上五、六步就必須停下腳步，深呼吸調整氣息。

離開稜線，取徑西藏側，雪路深達膝蓋以上，必須手腳並用爬行，攀上凝結成硬雪的陡直稜線，到達南峰的峰頂。

登上南峰頂，主峰已不到百公尺距離。但是南峰到主峰之間的稜線，兩側切削，形成刀片般的雪稜，而且還往西藏側伸出形狀不穩定的雪簷，無法騎在瘦峭的稜線上，必須用螃蟹橫走的方式從南壁上開路。到了南峰之後，開始起風，刺扎臉部的冷風直撲南壁，穿過聖母峰上端。我們在南峰發現有英國米字標幟的空氧氣瓶，但它並未生鏽，彷彿昨天才剛用完的感覺。十七年前，英國的艾凡斯等人的第一次突擊隊失敗後，希拉瑞與丹增兩人在聖母峰頂上踩下第一次人類的足跡，這便是他們用過的氧氣瓶。

「學長先請」

把還剩一半以上的氧氣瓶放在南峰，換上新氧氣瓶讓背部輕鬆些，繼續往山頂走。

腳下是切削的南壁上端，黃帶則無立足之地。現在其他隊員正在這片南壁下端艱苦搏鬥開闢路徑，而眼前通往聖母峰頂的路，是我們最後的難關，不可粗心大意。我想起一句諺語：

「行百里者半九十。」

若是在這裡大意失誤，一切便成泡影。我們背負著全日本的使命，我們登頂並不僅僅是為了自己的榮耀，絕不可掉以輕心。我將冰爪的前爪刺入冰雪，同時對自己這麼說道。

我們沒有發現希拉瑞搏鬥的岩縫，好不容易來到接近頂上的地點，卻錯把附近的突起當成山頂，以為到了，結果還在前方。隔著南壁，從西稜伸出的最後突起出現在眼前。前方再無更高的突起，顯然它就是聖母峰的峰頂。我禮讓一路引領我的松浦學長走在前面，接著，自己也穩步踩在峰頂上，九點十分，從最終營出發三小時。我使用向NHK借來的16釐米攝影機，拍下一步一步攀爬，最後站在峰頂的光景。我們興奮之餘，忍不住互相抱著跳起來，分享彼此的喜悅。終於，我們完成了從東南稜登頂的重任。

從山頂眺望的景色毫無阻擋，先前仰望的洛子峰而今也在腳下。位於西藏側，攀登時完全看不見的絨布冰河流淌如銀白長絲帶。西藏荒原的高原在地平線開展，與尼泊爾

側的針峰群互成對比。

我彷彿忘了時光流動，恣意地將三百六十度的視野納為己有，一共拍了六捲黑白、彩色三十六張底片。又在山頂挖開雪，將過世的成田隊員照片、他生前嗜抽的香菸、火柴埋入。埋葬前，松浦抽出照片，帶著哭聲說：

「成田！你現在和我一起登頂了呀，成田！成田！」淚水也流下我的臉頰，凝結在墨鏡上。

我將另一個山友的照片與成田隊員的照片埋在一起。那是當我連「山」字怎麼寫都不知道時，在明大山岳社同甘共苦，一起登山的小林正尚的照片。

在山頂上我下定決心，一定要單獨登上五大陸中唯一一座尚未攀登的麥金利山。這次，我一定能遞交正式文件，獲得許可，登頂！而美國對冒險十分寬大……我之前連自己的身分證明文件都沒帶，這次我已登上聖母峰，一定能得到許可。

第十一章　征服五大陸最高峰

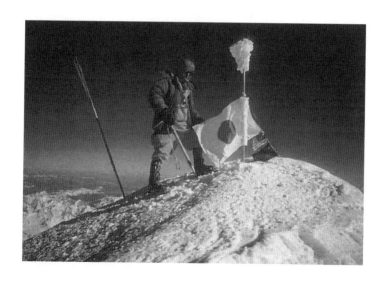

最後一座山

站在世界最高峰聖母峰的山頂時，我的下一個目標既不是旁邊呈鋸齒狀的岩峰——

洛子峰（八五一一公尺）、馬卡魯峰（八四八一公尺），更不是呈梯形突出於遠方的世界

第三高峰干城章嘉峰（八五九八公尺）。

我的念頭飛馳在遙遠的阿拉斯加，北美大陸的最高峰麥金利山（六一九一公尺）。

而且，據稱不曾有人完成攀登世界五大陸的最高峰的壯舉，所以我堅決希望能盡快親

身完成這項大業。而且，除了聖母峰之外，都要憑靠單獨攀登完成。

在現代，無論是「冒險」或「探險」，也就是在地球上追尋未知的世界，在登山界

中已經愈來愈困難了。畢竟世界各地的山大多已被人所征服。

世界最高峰聖母峰，也在十八年前（一九五三）由希拉瑞與丹增攻下峰頂，不論爬

哪座山都有人走過的氣味。因此在登山的歷史上，如同「鐵的時代」或「牆的時代」這

些名詞所意味的多重路線時代來臨了。人們寧可挑戰已登山更困難的路徑，而不是搜尋

哪裡有未登山。

即使是我的獨攀，我認為它還是一種登山形態，是對追求未知事物與可能性的挑

戰，把格局放大的話，也可以說是對人類潛力的挑戰吧。團隊登山的目的，不只是一同享受登山的樂趣，也是在個人、少人數無法達成的環境條件下才組隊；而我追求的單獨攀登，可以比喻為田徑項目中的一百公尺賽跑，人們藉由〇‧一秒的競逐，而提升人類的潛力，這與我的獨攀是相同的意思。

當我完成麥金利的獨攀，回到安克拉治，整條街都因為我獨攀成功的消息而沸騰，地方報紙用大大的標題報導，喬治‧薩利班市長更頒給我紀念市楯與徽章，表揚我「第一次成功單獨登上麥金利，為阿拉斯加創造新的歷史。」

這件事完全超乎我的想像，因為麥金利山自從一九一三年哈潑隊首次登頂之後，已有許多人上去。就算我是第一個單獨成功攀登的人，也不至於獲得這麼大的反響。

一九六四年十一月，我離開日本，第一次看到大自然中的冰河與歐洲最高峰白朗峰時，忘記了初冬的雪多麼凌厲。嘗試獨攀白朗峰，跌入博森斯冰河的冰隙，九死一生逃出來時，原以為從此會放棄單獨登山了。

但是，不論是哪一種山，登山都需要自己計畫、準備、用自己的雙腳爬上去。過程愈辛苦，克服萬難登上山頂時的喜悅也愈大。所以，我接連獨自攀登了白朗峰、吉力馬札羅山、阿空加瓜山，並在一九七〇年春天，與團隊而非個人登上亞洲的聖母峰，最後

再度以個人成功登上現在世界五大陸的最後一峰──北美的麥金利山。

一九七〇年七月三十日下午一點半，我背著七十公斤的登山用具，從羽田機場搭乘泛美航空，展開單人旅行。適逢盛夏時節，我卻是毛衣加防寒衣，大汗淋漓地站在羽田機場裡。也對航空公司的人很抱歉，因為我的行李明顯過重，所以採取苦肉計，盡可能把用具塞在身上，減輕手提行李的分量。在薄襯衫的乘客間，我套著厚重外衣揮汗如雨，周圍旅客看穿了我的企圖，泛起輕笑。而我依然如蝦蟆般汗如雨下。到了客艙中總算從厚衣中解脫，稍微喘口氣，不過我的心情還是陰鬱一片，並未放晴。因為位於東京虎之門的阿拉斯加州政府辦事處處長勝山先生告訴我：

「你的單獨攀登許可，幾乎不可能通過。」

依據《國家公園法》，禁止四人以下攀登麥金利山，兩年前（一九六八）我花了一個月時間，一再哀求他們給我單獨登山的許可，最後還是沒通過，那段苦澀的記憶歷歷在前，這次我已經充分考慮過，最後很可能還是相同的結果。儘管我已備好日本山岳會會長、明治大學爐邊會的推薦信等各式資料，心裡還是忐忑不安。

「等你的好消息哦。」

朋友的話令我背脊發涼。

「可能性是零。」

我如何向照顧我的朋友說出這句話呢？不論狀況如何，我能選擇的路只有一條：那就是不管許可能不能下來，我都只能像是出閘之馬一般，嘗試麥金利山攻頂！我這麼告訴自己。

如果許可下不下來的話，我就爬黑山……連這樣的想法都冒出來，我不覺暗暗吃驚。

但是，必須遵守法律。好吧，如果解釋自己登山的目的後，能獲得對方的理解，也許會破格讓我通過也說不定。這樣的期待支持著我。

清晨七點左右，我經由費爾班克斯，抵達安克拉治。彷彿突然從熱到發軟的盛夏東京走進冰箱裡一般，安克拉治機場教人冷得發抖。

費爾班克斯到安克拉治的航線可以看到麥金利山，我坐在靠窗的位置，拚命尋找，可惜它隱身在雲中不肯現蹤，心中掠過不祥的預感，也許單獨攀登的可能性真的很微渺。試圖尋找兩年前在安克拉治幫過我的朋友，但對方似乎回日本了。當地下起雨來無法搭帳篷，只好住旅館。

慶幸的是，此時遇到五年前喜馬拉雅遠征隊長高橋進學長，他介紹我認識愛山的美國人吉恩・米勒先生，讓我到他家暫住。我對英語沒什麼把握，本想請高橋學長幫忙，

將我的心意轉譯給國家公園園長，不過高橋學長太忙碌，隨即就離去了。

溫暖的手

無可奈何之下，我只能破釜沉舟，把命運交到隔天三十一日的登山許可談判。我帶著從日本備妥的推薦信、身體檢查證明、計畫書、後援書等文件，心裡七上八下地前往公園辦事處。

辦事處在中央郵局大樓的三樓，敲敲門走進房間，坐在角落的男事務員盯著我瞧。

我還沒開口說話，他已經知道我從日本來打算單獨攀登麥金利山。原來透過外電，廣播已經報導了我的事。太好了，搞不好許可發下來了。念頭才剛起，那個人便說：

「很遺憾……遵照規則，我們不允許你單獨登山。」

他的強烈口吻，與在日本阿拉斯加州辦事處聽到的如出一轍。我像街頭藝人般把手上的文件一一展示，滔滔不絕地勸說。由於太過投入，我感覺自己臉頰脹紅發熱。但是，回答依然是以「I'm sorry!」起頭的句子。

我從早上進去，一直賴到過中午，最後全身彷彿氣力用盡，墜入絕望的谷底。難道只能偷偷進入麥金利爬黑山嗎……不行，我不能這麼做……

筋疲力竭、垂頭喪氣地回到家，過沒多久，吉恩‧米勒像難以忍受般，又帶我去了辦事處一趟。四十六歲的他，曾經和聖母峰登頂者威利‧安索德一起登山。

這次，我被帶進更裡面的房間，面見一名從容的大塊頭男人。他就是負責阿拉斯加國家公園的最高負責人──公園園長。

吉恩‧米勒把我的經歷如數家珍般詳細說明，我也把它當成最後的機會，使出我所有知道的英文單字，再加入肢體動作，坦承如何把自己賭在這次的登山上。說完之後，園長用他的大手緊握住我的手，搗蒜般點頭說：

「我個人站在管理規則的立場，不論有什麼理由，都不能正式承認任何例外。不過八月中旬，美國隊會入山，我就在文件上把你歸入其中一員，允許你單獨上山吧。」

他的微笑像是上帝一般，如暖流般流進我的心裡。太高興了，我的淚水不自覺奪眶而出。

「我會為你的成功祈禱。」

回去時，園長再次伸手緊握住我。他的手又大又暖，他的祝福傳到我的心裡。

一舉直入卡希特納基地營

一九七〇年八月十七日清晨，我從安克拉治西北八十公里的小鄉村──塔基特納搭飛機到基地營。基地營設在距離塔基特納一小時，流過麥金利西南的阿拉斯加數一數二的卡希特納冰河上，標高二一三五公尺。機長是阿拉斯加屈指可數的冰河飛機師（能在冰河著陸的駕駛員），專門指引獵人、釣客，他叫做唐・謝爾敦。飛機是六人座的塞斯納。其實所謂冰河著陸，也只是在機輪下加裝水上飛機那種滑水用的鐵板而已。

一連下了兩天雨，飛機無法起飛，我悠哉地窩在謝爾敦停機棚，躺在睡袋裡想「今天可能也不飛吧」，不料謝爾敦突然把我叫醒：

他說：「天候雖然不好，不過今天要去基地營，你馬上準備出發吧。」

「嗨，植村，快起來。」

一看時鐘，還不到六點。因為北國白夜，我常到很晚都無法入睡，現在睏得不得了。

走到室外，塔基特納的上空雖然露出一點破口，是晴天，但是麥金利山完全被烏雲遮擋，只看得到廣闊平緩的麓野。

進入阿拉斯加待了兩個星期，雨還是淅瀝瀝下個不停，彷如日本的春雨。太陽露臉

的日子只有三天，心裡多少有點發急，畢竟好不容易取得了許可，最後能不能單獨上山呢？雖說按照計畫，將登山日程規畫為二十五天，但也還是做好了長期抗戰的準備。從安克拉治出發前，在超市買了麵包、人造奶油、罐頭、湯等，準備了一個月以上分量的糧食。

至於裝備，聖母峰裝備中的羽絨衣、毛內衣、褲子、鞋、襪、手套、滑雪杖等，增加了不少重量，可是它們不論多冷都耐得住；在重量上，雖說是單獨登山，但是準備堆到飛機上的裝備，擴增到一百公斤以上，我一個人根本背不了。

飛機從塔基特納升空，不到十分鐘就穿入雲層，在雲的夾縫間前進。我要去的是麥金利，不過雲層厚重，完全看不到山地地表，也分不清麥金利到底是哪一座。

然而唐‧謝爾敦，這個四十八歲的健朗漢子，有二十八年駕機經驗，對他來說，麥金利就像自己家的後院。他像個特技演員，操縱塞斯納飛過籠罩前排山巒周圍的雲霧。

在雲的接縫間，前方頓時出現了黑色岩壁的身影，他沒理會一旁吃驚的我，自顧自吹著口哨，握緊了方向盤。

這架飛機的租賃費為一小時九十美元，飛行運費是尼泊爾的一半。在阿拉斯加，人們利用飛機作為交通工具，比汽車更發達。阿拉斯加機場前的史佩納德湖，更有一座停

泊上百架飛機的「飛機停車場」。各地村落的人們也許沒有車，卻一定有飛機，這種說法絕不誇張。小型飛機在這裡稱霸一方，與私家車不相上下。他們甚至動不動就開著私家機，從村子飛到安克拉治，只為上街喝個小酒。

儘管因為視線不清的飛行嚇得心驚膽跳，不知不覺間，飛機已經來到了雪原般的冰河上，隨即急速下降，轉了兩圈便輕鬆著陸在冰河鬆軟的雪地上。這裡是麥金利的卡希特納冰河，設立基地營的所在地。終於，好戲要正式上場了，這是單獨攀登的第一步。

謝爾敦把我的行李卸下後，對我說：「你是第一個麥金利山的獨攀者，祝福你成功。」便消失在雪中。

旗竿的作用

飛機消失在空中之後，我成了孤獨一人。第一步，先將軟雪踏緊，搭起帳篷。到了傍晚，霧靄從冰河上完全消失後，才發現那裡是寬達一公里的冰河正中央。兩岸聳立著岩塊與冰切削成的壁面，而我待在河谷當中。偶然會有轟鳴聲劃破寂靜，是冰塊崩落的聲音。

搭好兩人用的紅色尼龍帳篷，這就是我的基地營；與春季時三十九名隊員、六十多

名雇用的雪巴人在聖母峰的大型基地營，無法同日而語。飛機離開後，這遠離人煙的冰

河上，只剩下我一人，連一隻動物都沒有。

在冰雪中孤獨一人，卻並不寂寞。可能原本我就偏愛孤獨吧，也可能是六十天獨自

乘筏下亞馬遜河習慣了……反而有種終於落得清靜的安心感。

從基地營到麥金利峰頂，直線距離不到三十公里，突破十五公里到二十公里左右平

緩的卡希特納冰河，上到卡希特納通道（Kahiltna Pass）從這裡再往上通過風力更強的風

角（Windy Corner），爬上六〇〇公尺落差的西扶壁（West Buttress）就來到鞍部所在的

德納利隘口（Denali Pass），抵達主峰。從西側攀登的路線一般需要花十天以上的行程。

一九六〇年春天，日本第一組攀登麥金利山的明大隊用了近一個月；但我的想法

是，如果可以的話，盡可能在三天內攻頂。我已經先在聖母峰適應過高度，並非不可能

做到。我的眼光專心一意地在地圖上游走。

我雖然是獨攀，但是並沒有準備獨特的利器，裝備與團體登山相同。事實上，單獨

上山能搬運的行李重量，比團體登山更受限。此外，單獨登山比團體登山危險許多，沒

有安全起見用登山繩相繫的同伴，而且不論發生什麼意外，都沒有可以求助的對象，必

須一個人克服所有障礙。

麥金利山登頂路線 ©高野橋康

我帶到基地營重達百公斤的行李中，包括約三十公斤的糧食、小型通訊機、滑雪板一對、滑雪鞋、登山鞋、帳篷、簡易帳篷、睡袋兩具、羽絨衣褲、墊子、相機三架、腳架、炊事用具一組、登山繩一百公尺、攀登用冰鎚、炊鉤環、岩釘類、雪鞋、外套、毛衣、換洗衣物、錄放音機、旗竿等。

如果說我為單獨登山特別準備了什麼，或許就是這支旗竿吧。覆蓋著新雪的冰河有無數冰隙，也就是陷阱。那次攀登白朗峰時不知道冰河的可怕，跌進冰隙後，我就決定不再空手行走，而是把旗竿捆成一束，插在腰間，萬一失足掉進冰縫，也能在中途停住。這是我唯一的防止墜落法。總而言之，也算是單獨登山中

學到的智慧吧。

兩年前，單獨攀登麥金利的計畫未獲許可，我前往阿拉斯加東部，單獨攀登靠近加拿大邊境的冰山——桑福山時，學到了將旗竿繫在腰間的方法。即使踩進冰縫，長旗竿應該也能支撐我的身體，而且只要立在有冰縫的地點，還能成為危險信號。

八月十七日、十八日天候惡劣，待在基地營無法行動。到了十九日清晨四點半，太過寒冷將我凍醒，拉開帳篷的拉鍊一看，外面是前所未見的晴天，霧靄完全散去，心情也隨之開朗。

「這下子我要用三天攻完。」我躍躍欲試地想。

搬運來的大半行李都留在基地營，我只帶了一星期分量的糧食、兩支旗竿、登山繩、岩釘、鉤環、冰鎚、睡袋等。將它們塞進背包後，已重達二十五公斤以上。如果這次失敗，我打算再次挑戰。

阿拉斯加正處白夜，不過卡希特納冰河縱谷深邃，陽光照不進來。早上六點半，我背起背包，在腰間插入防止跌入冰隙的旗竿，穿上雪鞋，從基地營出發。我帶著滑雪板，但是很遺憾，因為新雪太深派不上用場。

也感謝送我上山的唐·謝爾敦先生，借給我用皮革編織的阿拉斯加特殊雪鞋。

雪中的避難野營

走到卡希特納冰河的主流時，寬度擴大到四公里以上。我隻身一人就像行走在大地上的螞蟻，彷彿快被吸進冰河裡般，一步一步，一邊注意冰河的裂隙，同時攀爬大雪原的冰河。我從雪堆開路，而且是深及膝蓋的雪。晴朗的麥金利山頭聳立在南壁上方，隔著冰河的對岸，雪白平緩的福拉克山（Mt. Foraker，五三○四公尺）雪稜線上升起了雪煙。麥金利山頂的雪不斷鼓勵我吃力地撥雪前進。

出發不到三小時，谷底湧起了霧靄，福拉克山、麥金利南壁也都被霧氣包圍。不只如此，連我的去路都被霧氣遮蔽，視野只剩眼前五公尺，如果不用指南針或地圖，根本不可能前進。陽光照射不到的話，就無法判斷冰河上的起伏，如果一不小心踏入新雪覆蓋的冰隙……一想到心都涼了半截。儘管帶了旗竿來防止落入冰隙，還是全身發抖無力。

二十五公斤的負重，和這麼深的雪地，卻沒有人可以輪替。背上的背包壓在身上，剛開始時走一小時就放下背包一次，但在五小時之後，幾乎走不到半小時，就得把背包丟在雪上喘口氣，否則一步都走不下去。

雪地狀態超出預期的惡劣，再加上霧靄。那天我計畫上攀十公里的冰河，走到卡希

特納通道。可是才第一天，三天攻頂的夢想就已破碎。我在離卡希特納通道不遠、約二五〇〇公尺的高度處，放棄在霧靄中前進，把旗竿當成帳篷的支撐竿來用，披上簡易帳篷，鋪上地墊睡覺。白天的氣溫在零下五度左右，並不算太冷。

第二天，八月二十日清晨四點半，胸口感到強大的壓迫，在窒悶中醒來。昨晚寂靜的夜一下子轉為暴風雪。簡易帳篷被雪埋住，作為支柱的旗竿壓彎，雪堆積到胸口，我等於處在「活埋」邊緣。身體無法自由移動，連坐起來都很困難。我想彎腿，膝蓋卻彎不起來。使盡全力，慢慢搖擺身體，才挪出了空間。我心想，萬一不行的話，就用掛在脖子上的刀，把帳篷割開鑽出去就行了。冷靜下來之後，我像隻布袋裡的老鼠，在帳篷裡扭動著脫掉睡袋，穿上尼龍外套、褲子，不斷撥開雪塊，終於從雪中逃出。外面正颳著狂暴的風雪，視線不到一公尺。雪下了一夜，積了一公尺高。

昨晚小看了天氣，心想「明天應該會天晴」，所以沒挖雪洞，只蓋了簡易帳篷睡覺，成了失敗之舉。幸而我的雪鞋尖端微微露出雪面，可以抽出來，當作鏟子鏟雪。

風雪猛烈，一走出帳篷外，低溫就冷得我全身僵硬，強風不斷吹走我的體溫，風雪通過戴在頭上的帽兜，打在臉上，鼻子近乎凍傷。好不容易才挖出雪下的冰爪和鏟子，便在旁邊開始挖掘雪洞。如果雪坡陡削，馬上就能挖出一個橫穴，但這裡坡面平緩，挖

起來相當費力。艱苦奮鬥一段時間之後，終於在午後挖出寬一·五公尺、深約兩公尺、高一公尺的雪洞。風雪中耗費數鐘頭，堪稱大工程。

由於除雪和挖洞的工作，裝備全部浸溼了。不過雪洞裡感覺格外溫暖，我用小鍋煮開水，把扛來的鮭魚切片煮來吃。這條八十公分的鮭魚，是在塔基托納向釣客買來的，躲在洞裡吃鮭魚，簡直像頭熊。

孤獨的山

第二天，八月二十一日也下雪，繼續視線不清前進，但已經不是一步也動不了的狀態。溼掉的外套、毛衣穿著也就乾了；可是鞋類即使在睡袋中抱著睡也不會乾，放在卡式瓦斯爐的火焰旁也不乾，只能聊以自慰。穿著溼鞋行動，意味著凍傷。這個七月，日本的遠征隊攀登麥金利山旁邊的福拉克山時，兩人凍傷，住進安克拉治的醫院。聽領事館的人說，他們凍傷之所以嚴重到截肢的地步，正是因為穿了溼鞋子。

在雪洞裡的一夜，比帳篷裡安全得多，而且很舒服。外面不論多大的暴風雪，雪洞仍維持約零下四度。外面的氣溫降到零下十度以下，雪河裡依然安靜。

停駐在雪洞裡，只能窩在沾溼的睡袋中，沒有說話的對象。於是我躺在睡袋裡回想

聖母峰攻頂、乘木筏下亞馬遜河等往日回憶，心情不由得愉快了起來。想著在亞馬遜河上的酸甜苦辣，彷彿昨天才發生，甚至像彩色電影一般。對我來說，過去的經歷都是心靈的寶貝。

躲在雪洞裡兩個晚上，八月二十二日的早晨，視野因下雪依然朦朧不清。我擔心是否還要繼續躲避，但是看起來這場雪只下在卡希特納冰河的山谷內，加上糧食也快沒了，不允許我繼續在這裡等待天晴。我心意已決，在冰河的漫天大雪中前進。

在霧靄中，唯一可以依賴的就是指南針。一面走一面把旗竿當作楊杖插入雪面，從雪色判別冰隙所在。其實人的方向感也靠不住，有時候我明明依照指南針朝某方向走，等霧靄突然散開的剎那，卻發現自己走的是反方向。

下午四點多終於放晴，風力也增強了，將新雪吹飛起來，雪中開路變得輕鬆許多。我在晚上八點半到達冰河上端風角前的雪坡，高度三三〇〇公尺。果然地如其名，是個強風猛烈的地帶。不過我已經沒力氣挖洞，只能蓋上簡易帳篷睡覺。

二十三日上午十一點，在強風吹雪中出發。氣溫為零下十五度，衣服溼了，手腳疼痛如同針刺。不過，在西扶壁下四三〇〇公尺的地點，發現一個月前登頂的日本滑雪隊大帳篷，真可謂奇蹟。在沒有路標的山中，得到這份大禮，也可以當作神沒有放棄我

的證明。帳篷是八人用，可以睡成大字形。雖然基地營放了一個月份的糧食，但是我逞強想三天攻頂，只帶了七天份的糧食，每天節省著吃，看到這個帳篷裡還有滿滿的巧克力、起司、乾燥牛肉、餅乾等，滿心感謝地接收了。在帳篷裡，溫暖地躺下來聆聽風吹雪的聲響，聳立在基地營附近的亨特峰（四四四二公尺）與福拉克峰，都在眼睛平視的位置。二十四日，我決定在這個舒適的居住休養生息，二十五日等待天晴。

我裝上冰爪，撥開及腰的堆雪爬上傾斜近三十五度的西扶壁陡坡。以六個小時在氣溫零下十九度中，攻上六〇〇公尺的落差，登上岩冰混合的細山脊。晚上七點半，到達五二五〇公尺地點，麥金利南峰（主峰）與北峰鞍部下方、風口的波狀雪臺地。在日落前搭好簡易帳篷，麥金利山的太陽直到晚上八點才下山幫了大忙。

風雖然停了，零下二十三度的酷寒還是讓人難以安穩入眠，就這麼醒著迎接突擊的二十六日清晨。我把行李留在此地，旗竿掛上了日本國旗和星條旗，還有阿拉斯加旗，帶著水壺、無線電、腳架、餅乾和乾燥肉等突擊食物，上午八點半出發。遇到與攀登聖母峰時洛子東峰同樣的陡削冰坡，還好冰爪發揮了作用，十點半，到達北峰山口與南峰的鞍部德納利隘口（五五六〇公尺）。從這裡沿著平坦的山脊往山頂前進。一面欣賞卡希特納冰河、往北走的馬德勞冰河（Muldrow Glacier），福拉克山與亨特峰的皚皚白

頭，聽著冰爪踩在雪稜線發出的括擦聲，一步一步向上爬。越過約四個假山頂，在下午三點十五分登上六一九一公尺的山頂，出乎意料的單調。

從卡希特納冰河出發的第七天，我終於站在麥金利山頂上。自白朗峰登頂以來，好不容易自己的足跡踏上世界五大陸的最高峰。我是全世界第一人征服世界五大陸最高峰，而且除了聖母峰之外，其他都是單獨完成。

「我辦到了！」

這麼一想，更增加了我的自信，只要有信念，任何事都能成功。站在麥金利山頂時，我的夢想又更加膨脹了。夢想的實現會牽引更多的夢想。登頂時雖感動，但是單獨橫越南極大陸的夢想更令我激動，我現在就站在出發點上，真正的人生將從此開始。

南方冰河的尾端散布無數的湖，再過去是綿延不斷的綠意；北方則是一片純白的冰的世界。我將相機固定在腳架上，設定時間幫自己拍了照片。

山頂上立著前一隊留下的標竿，竿上纏繞著樹冰看起來就像棉花糖。天空與聖母峰頂時一樣，晴空萬里，湛藍無雲。我忍不住想，自己真是個幸運的人啊。

在山頂停留了一小時十五分後，四點半踏上歸途。六點回到德納利隘口下的野營地點。從那裡伏臥於西扶壁滑降。尼龍的衣服最適合滑行，小冰隙就快速掠過，右手拿

著背包發揮了煞車的效果。於是來時攀爬了六小時的坡面，滑降只花了十五分鐘，就回到滑雪隊的帳篷。如果是大隊伍，大概不會允許我這麼做吧。這就是單獨攀登的輕鬆愉快，甚至還可以來場小小的冒險。

二十七日，上山時花了五天；下山則是一鼓作氣，從滑雪隊的帳篷一路快跑到冰河。只花了一天就回到基地營。

三十一日，吉恩・米勒搭乘唐・謝爾敦的塞斯納飛機，來基地營接我，歡喜慶祝我的成功。他開車載我從塔基托納回到安克拉治。用自己的權限發出單獨登山許可的國家公園博格曼園長，簡直像看到自己兒子成功般喜悅。《凍原的人們》一書作者穆克塔克・馬斯頓先生將他的著作，和自己採得、價值五百美元以上的翡翠原石送給我，作為成功的紀念。

地方上的報紙在頭條以「麥金利・獨攀」為標題，寫了整版報導。儘管我用了八天，但其中有三天是因大雪停頓，於是報導這麼寫道：

「如果還想比他更快，恐怕得用降落傘了。」

第十二章　地獄之牆大喬拉斯峰

這條命明天還在嗎？

暴風雪來得不是時候，現在氣溫幾度呢？身上沒帶溫度計無法知曉，但是寒意早已冷到骨子裡去。大喬拉斯峰（四二〇八公尺）北壁的最後階段，其中最困難的關卡——「couloir」（陡峻的岩溝或雪溝，以下稱雪溝），它呈一直線落入一〇〇〇公尺下方的馬雷峰（Mont Mallet）冰河。小西政繼帶領的六名勇士趴在「冰與岩」上已經一個星期，糧食昨天告罄，從側面撲來的暴風雪打得睜不開眼睛。

小西、植村、高久在雪溝上開路，岩石上結了冰，垂直的山壁既無把手的位置，也沒有立足點。看不到爬在五公尺上端的小西身影，倒是不斷承受著上面落下的雪彈。隱約可以看到小西的剪影，在牆中間掙扎。

從早上九點到下午四點，都卡在雪溝當中。站在十二支冰爪末端伸出的尖爪，繩索拉不滿四十公尺。兩支前爪沒有可攀附的地點，用岩釘敲打也沒有裂痕，身體沒有支撐的地方。不論雪彈怎麼下，也沒地方躲避。在岩壁不到一公分的握把掛上繩梯，宛如馬戲團的特技演員般穩步向上爬。

傍晚，回到三角雪田下的臨時營帳，但是回來了也沒食物吃，六個人只能輪流共喝

一碗熱牛奶，勉強溫暖空蕩的胃。

大喬拉斯峰北壁為落差一千兩百公尺的垂直岩壁，是歐洲阿爾卑斯山脈中最為嚴酷，從攀登技術上來說，難度也排名第一的山壁。一般認為阿爾卑斯最危險的山壁攀登是艾格峰北壁，不過從危險度與困難度來看，比起大喬拉斯峰都算是小巫見大巫。

我們會以大喬拉斯峰北壁為目標，是因為今年（一九七一）春天，小西政繼和我獲選入聖母峰南壁國際登山隊。南壁國際隊由一九六三年美國聖母峰隊隊長諾曼‧迪倫法指揮，集結法國、瑞士、西德、義大利、奧地利、英國、美國等歐美好手，再加上亞洲的印度、尼泊爾及日本共三十名隊員參加。為了身處一流的攀登高手中不致丟臉，我決定攀爬冬天的大喬拉斯峰北壁來增強實力。

於是，山學同志會的星野隆男、高久幸雄、今野和義、堀口勝年等五人，再加上我，以小西為隊長組成登山隊，在一九七〇年十二月二十一日登上雷修山屋（Leschaux Hut），並從第二天二十二日起，開始進攻大喬拉斯峰北壁。

雖然對山中天氣做了詳盡的調查，但不幸的是，二十六日早晨，當我們在灰色的塔狀尖峰大岩壁拉繩索時，一片雲從義大利方向飄來，開始下起小雪。做夢也想不到這竟是歐洲二十年難得一遇的大寒流。如果能用無線電與支援隊通話，就能取得大寒流到來

的訊息，然而嚴酷的寒氣與落雷磁波阻斷了無線電通訊。

零下四十度，北壁完全凍結，強風凶猛狂掃，連人幾乎都快被吹走，無異於「地獄的世界」。閉上眼時睫毛結冰，睜開眼有如針刺，連鼻毛都凍成硬邦邦的了。

越過風雪

十二月二十一日，我們六人小隊在下午離開霞慕尼，搭乘登山電車抵達蒙特維（Montenvers）。晴空中，黑壓壓的大喬拉斯峰聳立在雷修冰河深處，與對岸沐浴在陽光下的褐色德魯峰恰成對比。

小隊當天爬上冰海冰河（Mer de Glace），進駐雷修山屋。

第二天二十二日，黎明時分從雷修山屋出發，攻上切割細碎的馬雷峰冰河，早上七點前到達大喬拉斯沃克稜的攀爬點。今野走在最前頭，領頭的人空手，後續者用繩索張掛的上升器攀登。我將放置的糧食、攀登工具塞進背包，一個人負重二十公斤以上，重得身體幾乎失去重心。

第三天二十三日，攀登冰岩混合地帶，卡在雷巴法岩縫（加斯頓·雷巴法〔Gaston Rébuffat〕為法國登山家，crack 意指岩石的裂縫）的難關。今野還是站最前鋒，大家都

拿出新兵器上升器跟在他後面。墊後的人收回繩索，接力輪替當先鋒。小西隊長出發時，丟了一支冰爪，還好有備用品，不受影響。攀登雷巴法岩縫時，一塊冰片擊中墊後的小西臉部，門牙斷了一根，鼻子噴出血來。連坐下來休息一夜的營地都沒有。三人一組分別在雷巴法岩縫上下端野營。雖然穿著羽絨衣，下方冰的寒氣卻直直竄進尾椎，只能彎著腳曲起腿，把頭靠在膝頭上過一夜。實在非常人所能辦到。

十二月二十四日，挑戰「七五公尺凹狀部」，這一段是連續九十度以上的傾斜和簷狀岩壁，前鋒換成堀口。不知是神經痛還是風溼，攀爬到一半腰痛不已。堀口打入岩釘，使用繩梯辛苦地越過凹狀部。凹狀部上方連個蹲下來的岩棚都沒有，只有冰爪能插入的冰壁。削出立足點，分成兩處，用繩索互相連結的迎接平安夜。簡易帳篷的內側，熱氣和呼吸凍成白色，在紅茶加了點干邑，暖和身體。

十二月二十五日，結束鐘擺橫移，來到灰色塔狀岩峰下方。每個人背著近二十公斤重量的背包，用上升器攀登。身體懸在半空中，痛苦得直哀號。與支援隊通訊，聲音太小聽不清楚。應該是氣溫太低，電池失效了。

我打開八釐米攝影機，但即使換了電池，攝影機還是不太靈光。過了鐘擺橫移後，已經不可能再退回垂直岩壁，不論遇到怎樣的狀況，都必須往上再往上。

二十六日，在灰色塔狀岩峰處，前鋒的星野因岩釘脫落，下墜五公尺，身體撞到岩塊，還好只撞到膝蓋，沒什麼大礙。

到達灰色塔狀岩峰頂端時，天氣驟變，霞慕尼的針峰群被低雲掩蔽，並隨強風再起，從正下方馬雷峰冰河升起的霧靄籠罩了喬拉斯北壁，不久強風轉成風雪，凌厲的酷寒襲來。

我們在塔狀岩峰頭部下方削去雪塊建立營地，從壁面不時如漣漪般灑下雪彈，從我們正上方落下。狹窄的岩棚埋在雪裡。徹骨嚴寒的一整晚，就在反復的除雪作業中度過，無法入睡。渾身沾滿雪，從羽絨衣到毛內衣都溼了，羽絨衣的外側結冰。

在這種狀態下，明日生死難料，即使如此，大家還是充滿活力，絲毫沒有悲情的氣氛。對登山者來說，絕對不允許自己流露失敗或悲情感。不論多大的困難，都必須擁有冷靜克服的信心。

我想起過去的時光：在亞馬遜河上遇到土匪；專心一意登上阿空加瓜山；在加州農場裡心無雜念工作，連被蜂螫也不覺得痛的過往……沉浸在回憶裡，慢慢地便忘了嚴酷的寒氣。我告訴自己，絕對能活著突破這艱險的山壁。

寒冷與飢餓

迎來二十七日的早晨，今天由我當前鋒。重新綁好鞋帶，緊到兩腳發麻的地步，激烈的風雪和冰凍的寒氣，視野只有五公尺，猛烈的風勢令身體失去平衡。小西隊長幫領頭的我當確保，今天的路線是從塔狀尖峰到上面三角雪田的岩石脊架。夏天的話，這條路線的難度為三級；一旦遭冰雪覆蓋，便激升為最高難度六級。自從參加日本山岳會隊的聖母峰南壁，並與小西隊長組成繩隊之後，只要他在身邊，我就不會感到不安。一點、一步一步前進。有些地方即使不打岩釘，繩索也能拉到四十公尺。立足點和裂縫

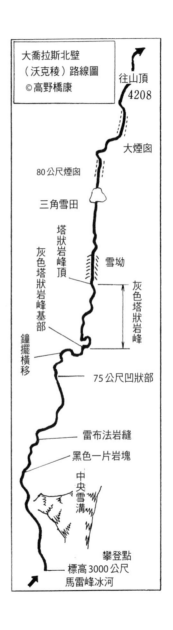

大喬拉斯北壁
（沃克稜）路線圖
©高野橋康

往山頂
4208

大煙囪

80公尺煙囪

三角雪田

塔狀岩峰頂

灰色塔狀岩峰基部

雪坳

灰色塔狀岩峰

鐘擺橫移

75公尺凹狀部

雷布法岩縫

黑色一片岩塊

中央雪溝

攀登點
標高3000公尺
馬雷峰冰河

被雪覆蓋的岩壁，則必須用手套把雪掃掉、挖出來。我特地為前鋒新買了兩組厚手套，到了傍晚便已溼透無法再使用。猛烈的風雪颳得睜不開眼睛，只好變更行程，放棄三角雪田，先到中途的隘口（鞍部）。

第二天二十八日，我的預定進度是到三角雪田，但在登上最後的凹角後，終於還是讓小西隊長輪替為前鋒。小西見我徒手苦戰許久，看不下去所以才代我出馬。我帶的五組手套全部消耗殆盡，一隻手只能用今天備用的襪子取代。

二十九日天候依然惡劣，節省下來的泡麵、乾燥飯、蔬菜湯、麻糬等糧食，在二十八日晚上不小心掉落；不僅如此，放了瓦斯爐、炊具、碗，以及星野的冰爪的尼龍袋也一起掉下山。大概是神經變得遲鈍，也可能太過疲累，打入岩石的岩釘鋼環明明已經打好結了，但手一放，袋子卻無聲消失在黑暗中。由於長時間過度緊繃，失去了注意力，連確認的精神都沒有。我在一旁看到此景，忍不住「啊」了一聲，卻也來不及了。

備用冰爪在小西腳上，沒有多的了。星野只好不用冰爪攀登。瓦斯爐有一個備用，炊具也還有一個，因為分成兩組，放在另一個背包裡。剩下一人份的乾燥水果、一百六十克裝的管狀牛奶一支；乾燥水果有杏子、椰棗、葡萄乾、香蕉。所有糧食就剩這些了。

今天的行動是小西、植村、高久三人進行，其他三人留在營地，打通上端最後的難

關──直立在頭頂的八○公尺煙囪[6]，也是北壁中最危險的地方。由於落雪的緣故，煙囪宛如瀑布一般。傾斜七、八十度的雪溝長達三段繩長（一百二十公尺）以上，途中一個立腳點都沒有，必須一面淋著雪彈一面攀登。等到終於固定好四十公尺繩索，一天也接近結束了，只好退回。沒有糧食，融了冰塊煮熱牛奶，大家用鍋子輪流喝完。

十二月三十日，天氣毫無轉晴的跡象，雪彈如同激流般流過三角雪田。可是再不前進的話，全體隊員都會死。小西、今野在惡劣的條件中繼續開路工作，剩下的星野、堀口、高久和我，披上簡易帳篷，靜靜等待他們回來。傍晚時分，他們回來了。但是沒有食物可以供應給他們。

今天小西又站在前鋒，在雪溝拉了三條繩索，攀上煙囪。長年從事攀岩的小西儘管一副若無其事的表情，還是藏不住疲倦。看他從暴風雪中歸來的臉，便了然於心，卻無法做些什麼。眾人用繩索固定身體，坐在敲落的冰上，忍耐寒氣與飢餓，待在五點半就天黑的冬季長夜，靜靜地等待天明。今天有命可活，並不保證明天也有。

十二月三十一日，風雪終於過去，但是霧靄還未散去。糧食沒了，寒氣奪走體溫，

6 譯注：可容下一人的岩壁縱溝。

極度疲勞，只有精神和意志仍在。

早晨出發晚了，垂掛在固定的繩索上。掛在繩梯的手腕使不出力氣，身體也不聽使喚。即使如此，如果再不往上爬，就無法達到存放糧食的山頂。我們考慮過登上大喬拉斯峰北壁後的狀況，事前從南側（義大利側）上山，將糧食與燃料存放在山頂上。

拖著沉重的腿，從雪溝中脫出，在水平橫移前方的岩架，送走北壁的最後一夜——

雙腿懸空的狀態……

在岩壁上搖晃的身體，夜裡無法成眠的寒氣，一打瞌睡一定會夢到自己從岩壁墜落。

霞慕尼的對岸，滑雪場的一顆燈像星火般閃亮。

那盞燈，一定是除夕夜的今晚，圍繞在美酒和蛋糕間快樂享用的燈火吧。我們在做什麼？放進嘴裡的只有一粒葡萄乾；白天喉頭乾渴，吃了太多冰塊，口腔都爛了。有誰知道我們在岩壁上靜靜等待新年的到來呢？

似睡似醒之間，我感覺到隔壁的人在發抖，我的身體也打起了哆嗦。大家連張口都嫌吃力，沒有人說話。這時大家都在想些什麼呢？

我連回憶春季聖母峰登頂、麥金利山單獨登頂的力氣都沒了，只有想活下去的念頭。遇到危險時，我一定唸誦安娜‧瑪麗亞，向她求助；但此時我連安娜‧瑪麗亞的臉

生還

新年到了，一九七一年一月一日。昨天還殘留在冰河上的霧靄消失，阿爾卑斯的尖峰在晨光中閃耀著玫瑰色，是最適合走向新年度的清晨。

領頭的今野在岩棚上橫移，爬上最後的縱溝。十二點半，今野、星野、堀口、高久、小西和我依序攻上四二〇八公尺的沃克峰頂。

剎那間，過去的不安一掃而空。我們活下來了，可以活著回去，不用再擔心死亡。

灑在義大利側坡面的陽光明亮美麗，我們整天待在沐浴於陽光中的北壁上，從未見過如此壯麗的景觀。

終於取得偵察下降路線時存放的糧食，我們默默吃著麵包、巧克力、義大利辣腸。空無一物的胃裡，吃進了這世上最美味的食物。

太陽沉落白朗峰之際，我們從南側岩壁垂懸下降離開山頂，在冰隙中度過最後一夜。

一月二日，繼續垂降岩稜，經過大喬拉斯山屋，傍晚到達義大利的安特雷普，支援

我們的鹿取、手島、關野夫婦、三郎、鈴木等人都來迎接我們。

「Congratulazioni!（恭喜！）」

也受到新年假期來滑雪民眾的歡迎。

成功攀登大喬拉斯北壁的代價實在太大。小西、星野、堀口、今野四位凍傷，而小西也不可能再參加聖母峰南壁的國際隊了。

對我而言，冬季攀登大喬拉斯峰北壁，與我過去的登山經驗有些差異。不同於阿空加瓜、麥金利、吉力馬札羅山等經歷，在北壁結束了一天的活動後，完全沒有讓疲憊的身體休息、躺下來睡覺的地方。而且整整十一天沒有照到太陽，宛如被關在冰箱裡過著地獄般的生活。身體則經常得固定在岩壁上，兩腳總是懸空，無法伸展。

天氣再寒冷也不能帶上溫暖的睡袋，因為垂直攀登有重量限制，與用兩隻腳一步一步走上山的登山大不相同。冰爪有十二爪，必須用其中一爪支撐全身的重量，如果冰爪的一爪滑掉，人便會遵循重力法則頭下腳上直墜而下。

這種垂直的岩壁攀登，與其說危險是山的整體，更需在意的是一分一秒每個瞬間面對的一切。不管我再如何喜愛冒險，沒有經驗或技術，或去挑戰沒有生還可能的冒險，並不是冒險，應該叫做莽撞。

而且，不論多麼偉大的挑戰，若是犧牲了生命就沒有意義。這次對大喬拉斯峰的挑戰，儘管付出了巨大的代價，對我而言，卻在其中學到了寶貴的教訓。如果能將這個教訓活用在聖母峰南壁的國際隊上，將是一大幸事。

從一九六五年到七〇年，過去的六年間，我攀登了一座八〇〇〇公尺山、一座七〇〇〇公尺山、三座六〇〇〇公尺山、五座四〇〇〇公尺山，共十三座山峰；並在一九七〇年年底，挑戰了冬季大喬拉斯北壁。

首度爬白朗峰，一腳踏進冰河，墜入大冰隙中；在肯亞山有來自豹與野獸的威脅，僅靠一把冰鎬當武器；南美的阿空加瓜，則是從山麓快攻，用十五小時一口氣攻頂；與大隊人馬一起攀登聖母峰；還有六十天宛如置身恐怖深谷的亞馬遜河順流而下⋯⋯

一文不名的我，憑著一股想爬山的熱情，開啟了世界登山之旅。在美國為了籌措資金，沒有取得勞動許可證，就在加州農場打起了黑工，還被美國移民局發現，關進鐵籠子裡。遭遣返日本之前，竭力解釋旅行目的，終獲移民官的寬大處理，而前往歐洲。我的世界登山旅行從此展開。

參加果宗巴康峰（七六四六公尺）遠征隊之後，與隊員們告別，回到我的第二故鄉法國，身無分文中得了黃疸病，在病床躺一個月，走投無路之際，冬季奧運滑降冠軍

尚‧維爾涅先生救了我。在印度、尼泊爾、南美，甚至是麥金利攀登時，我都在旅行地獲得許多當地居民、日本同胞的強大援助和支持，正因如此，我的目的才能一一達成。

到今天，我已經旅行過二十五、六個國家，卻從未遇見任何一個壞人。儘管被警告要格外小心其凶猛的印第安人，遇見了居住在喜馬拉雅山岳地帶的雪巴族人，還有非洲手持長矛的馬賽族人，語言不通的我們卻能交流心靈。

單獨登山是獨自完成的活動，然而若沒有許多人的幫助，我絕對無法成功。

親身踏上五大陸最高峰，進而成功攀登阿爾卑斯山脈中特別困難的大喬拉斯峰北壁，而今，我的夢想又牽引出另一個夢想，並無限擴大。我無法滿足於過去的經歷，也無法繼續沉涵其中。如同昨天發生的困境，一一克服每個困難關卡，的確都是畢生難忘的回憶，也是我一生的精神食糧。但是，我想把過去的所有經驗當成基礎，再去嘗試新的事物。年輕的時光不會再回來，現在（一九七一）我二十九歲，思行一致就只剩下這一、兩年吧。經驗就是技術，如今對我而言，正是最巔峰的時期，想做什麼就做得到。

單獨橫越南極大陸，孤身一人與狗拉雪橇完成這個目標，是我接下來的夢想。我既非地理學家，也非物理學家，更不具備科學調查的知識。只是對現在的我來說，我想追求自己的極限，並從中找到些什麼。

在別人完成之後才做就沒有意義，而且做這件事不是為了別人，是為了自己。我把穿越南極的目標定在兩年後。在酷寒中單獨穿越三千公里的冰層，所有人都說，這是自殺的行為。

然而，我至今所有紀錄，都是在一個個堅強的決心下，凝聚所有精力去克服。我有信心一定能完成。不過光是這麼想還不夠，在出發穿越南極之前，只要培養體力、鍛鍊意志力，讓精神變得更加強韌的話，必定會打開成功的道路。

穿越南極不是單靠自己的意志就能完成，如果只靠意志就去做，那只是魯莽。

零下四十度的低溫，我已在這次大喬拉斯峰親身體會過了。不過南極特有的地理條件、氣象條件，我仍一無所知。我還未親身驗過南極零下五十度的氣溫，只靠決心是不夠的，必須判斷、追求穿越的可能性。我必須親身去感受、接觸南極的冰雪、冰河、冰隙、氣象、地形等關於南極的一切，並為此做好充分的準備。

這是我今後的夢想。麥金利登頂回程時，特意取道紐約也是在預作準備。接下來的聖母峰南壁國際隊，對我而言也是打開南極之路的一道大門，很高興他們讓我參加。

在此，我要向在求學期間同意讓我登山的父母、教導我登山的明大山岳社學長，以及這本書未能提到，但處處照顧我的許多朋友，致上由衷的感謝。

寫於一九七一年二月

後記

在我加入大學山岳社，開始登山的時候，鄉下的父母曾不可置信地問：「為什麼要背那麼重的東西去爬山？」對於住在隨時有猴子、野豬出沒的鄉下居民來說，這個疑問天經地義。即使是我，對於山的危險、受難，甚至爬山這件事，也是一知半解。

在四年的社團活動中，我大概超過五百天都在山中走動。畢業後，沒問過父母就到國外過起流浪生活。語言雖然不通，但多虧了當地人的照顧，和許多人幫助，我才能登上五大陸的最高峰，而且大多數（除了聖母峰）都是單獨攀登。

日本山岳會的聖母峰、山學同志會的大喬拉斯北壁等，都是組隊集結眾人之力，同甘共苦以一座山為目標。團隊合作的確愉快，而且有必要；相反地，它也有著個人意志不可高於團隊，工作需互相分擔，自己只是團隊裡一顆齒輪的特性。如果想堅持自己的意志，就會像聖母峰南壁國際隊一樣，全隊空中瓦解。

說到底——也許應該說從一開始就心知肚明，山不是為別人而爬，而是為自己而爬。即使因此遭到別人的誤解也無可奈何，也無須受別人的操控。如果憑著堅定意志所進行的單獨行動，不是為了他人，而是為了自己，所有的一切都將回饋到自己身上。喜悅是如此，危險也是。

我登上了五大陸的最高峰，卻不認為自己登高山很厲害，攀上險峻的岩壁很了不起。登山不可以優劣視之。簡單來說，即使是健行的小山，只要登山人在走完之後，留下了深深的記憶，這就是真正的登山。

一九七二年，我到阿根廷南極基地的歸途中，嘗試攀登阿空加瓜落差三〇〇〇公尺的南壁未登路線，攀登過程卻受困於落石，失敗告終。這次登山沒有滿意的裝備，還以捆包用的塑膠繩代替登山繩使用，但那段回憶至今仍然深深留在我心中。容我再說一次，登山這件事，即使從結果來說，也不是為了別人。

這個夏天（一九七六），我與蘇聯（現在的俄羅斯）的體育長官一起攀登位於裡海與黑海之間、蘇聯高加索地區的最高峰厄爾布魯士峰（Mt. Elbrus，五六三三公尺）。前一段期間，我為了實現橫越南極大陸的夢想，進行了徒步縱斷日本列島、極地越冬、北極圈狗拉雪橇旅行等準備活動。遠離了登山這種垂直運動，活動在水平世界的我，感覺

同行的體育長官腳步快捷，而久違的高山令我有些頭痛，但仍是愉快的登山。

現在的我，有個過去在人前絕對不提的夢想。那就是登上南極大陸最高峰文森山（Vinson Massif）五一四〇公尺的山頂。單獨橫越南極大陸本來就是我從前的夢想，但一直不敢夢想登上它的最高峰。五大陸的最高峰我都登頂過了，如果有機會也想爬上南極大陸的文森山，這個念頭會不會太貪心了呢？

運用山上的經驗，從垂直的山到水平的極地，我的夢想正無限擴展。

一九七六年　秋　植村直己

作品中有些敘述，從現代的角度也許會解讀為歧視的表現。作者並沒有助長歧視的意圖，但可以將之視為作品中描述時代社會習俗的問題反映。作者已不在人世，新版出版之際，決定保留原文，不作任何刪改。

文春文庫編輯部

國家圖書館出版品預行編目資料

我把青春賭給山：青春時代，我的山旅——戰後日本最偉大
探險家的夢想原點／植村直己著；陳嫻若譯. -- 一版 . -- 臺
北市：馬可孛羅文化出版：英屬蓋曼群島商家庭傳媒股份
有限公司城邦分公司發行 , 2021.02
　　272 面；14.8 × 21 公分 . -- （當代名家旅行文學；149）
譯自：青春を山に賭けて
ISBN 978-986-5509-56-9（平裝）

1. 登山 2. 旅遊文學

992.77　　　　　　　　　　　　　　　　　　109019217

【當代名家旅行文學】MM1149

我把青春賭給山
青春時代，我的山旅——戰後日本最偉大探險家的夢想原點
青春を山に賭けて

作　　　　者❖植村直己（Uemura Naomi）
譯　　　　者❖陳嫻若
美 術 設 計❖兒日設計
內 頁 排 版❖極翔企業有限公司
總 策 劃❖詹宏志
總 編 輯❖郭寶秀
編 輯 協 力❖周奕君
行 銷 業 務❖許芷瑀

發 行 人❖何飛鵬
出　　　　版❖馬可孛羅文化
　　　　　　115 台北市南港區昆陽街16號4樓
　　　　　　電話：(02) 2500-7696　傳真：(02) 2500-1951
發　　　行❖英屬蓋曼群島商家庭傳媒股份有限公司城邦分公司
　　　　　　115 台北市南港區昆陽街16號8樓
　　　　　　客服服務專線：(886)2-25007718；25007719
　　　　　　24小時傳真專線：(886)2-25001990；25001991
　　　　　　讀者服務信箱：service@readingclub.com.tw
　　　　　　劃撥帳號：19863813　戶名：書虫股份有限公司
香港發行所❖城邦（香港）出版集團有限公司
　　　　　　香港九龍土瓜灣土瓜灣道86號順聯工業大廈6樓A室
　　　　　　電話：(852)25086231　傳真：(852)25789337
馬新發行所❖城邦（馬新）出版集團 Cite（M）Sdn. Bhd.（458372U）
　　　　　　41, Jalan Radin Anum, Bandar Baru Seri Petaling,
　　　　　　57000 Kuala Lumpur, Malaysia.
　　　　　　電話：(603) 90563833　傳真：(603)90576622
　　　　　　讀者服務信箱：services@cite.my
輸 出 印 刷❖中原造像股份有限公司
初 版 一 刷❖2021年2月
初 版 二 刷❖2024年8月
定　　　　價❖380元

城邦讀書花園
www.cite.com.tw

ISBN：978-986-5509-56-9（平裝）
版權所有 翻印必究 （如有缺頁或破損請寄回更換）